印象手繪

建築設計表現技法

代光鋼、向虹、田玲◎編著

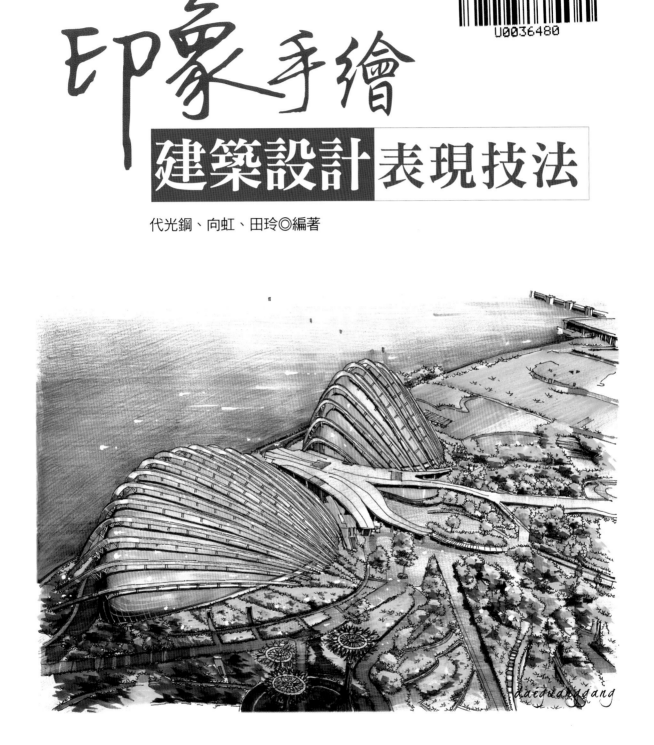

北星圖書事業股份有限公司
NORTH STAR BOOKS CO., LTD.

內容提要

　　本書精心編排了96個建築手繪實例，全面細緻地介紹了建築手繪各個方面的知識。書中案例涉及材質表現、建築配景表現、建築塊體與草圖表現、建築小品表現、建築手繪大場景表現及建築鳥瞰圖表現，採用由易到難的編排結構。在展現手繪表現技法的同時，作者有意將作畫時間提供給讀者以供參考，提倡時間與效率相結合。書中案例步驟詳細、圖片清晰，每一步除了有詳細的文字說明外，還增加了細節分析，希望能為每一位讀者提供最佳的學習方案。

　　本書適合建築設計專業在校學生、建築設計公司職員、手繪設計師以及所有對手繪感興趣的讀者閱讀使用，同時，也可作為培訓機構的教學用書。

國家圖書館出版品預行編目(CIP)資料

印象手繪：建築設計表現技法 / 代光鋼、向虹、
　田玲編著. -- 新北市：北星圖書, 2017.3
　　面；　公分
　ISBN 978-986-6399-52-7（平裝）

　1.建築美術設計　2.繪畫技法

921.1　　　　　　　　　　　　106000869

印象手繪：建築設計表現技法

編　　　著 / 代光鋼、向虹、田玲
發 行 人 / 陳偉祥
發　　　行 / 北星圖書事業股份有限公司
地　　　址 / 新北市永和區中正路458號B1
電　　　話 / 886-2-29229000
傳　　　真 / 886-2-29229041
網　　　址 / www.nsbooks.com.tw
e - m a i l / nsbook@nsbooks.com.tw
劃撥帳戶 / 北星文化事業有限公司
劃撥帳號 / 50042987
製版印刷 / 森達製版有限公司
出 版 日 / 2017年3月
I S B N / 978-986-6399-52-7
定　　　價 / 480元

本書如有缺頁或裝訂錯誤，請寄回更換。

前　言

　　市面上建築手繪的書有很多，不過對建築實例進行具體、深入解析的書籍卻很少。為了彌補市面上書籍涉及的案例步驟不詳、只注重成品的表現技法、無細節分析的狀況，秉承著對讀者負責的態度，為解決讀者的臨摹煩惱與閱讀煩惱，筆者盡自己最大的努力編寫此書，希望能對讀者有所幫助，這也是我們的初衷。

　　為了讓本書能夠更加貼近實際工作的需要，在編寫本書過程中，結合了大量實際工作方案。相信透過這樣的學習不僅能夠在手繪表現技法方面得到提升，更能為以後實際工作的需要累積經驗，鋪墊道路。因此可以說本書是結合方案進行創作的手繪教材，具有造型訓練、經驗累積、刻畫細部、發展構思等方面的功能。徒手畫表達方式是在設計創作早期構思階段中最有效的方法，能夠捕捉瞬間的靈感，培養設計的形象思維，是建築師與建築系學生應該具備的基本技能。

　　本書遵循深入淺出、循序漸進的原則，根據鋼筆線稿與麥克筆的結合運用，便捷地解決了廣告顏料、水彩、油畫等調色的繁瑣問題，將麥克筆的優點發揮到極致。透過一系列優秀手繪作品的創作過程培養多向思維，使設計具有創意和靈魂。

　　本書的建築小品表現、建築大場景表現和建築鳥瞰圖表現都是以實際案例具體研究建築手繪的表現技法，將建築實景圖與表現作品進行對比，讓學習者明白建築的每個細節該如何表現。解決了建築設計師與學生在面對具象的建築體與構思時應如何迅速表現的問題，不至於束手無策。

　　在編寫本書的過程中，還將所有案例步驟所用的時間記錄下來，讓讀者在閱讀與臨摹時有一個明確的時間參考，提高自己的工作效率。使讀者閱讀此書時能近距離與作者進行心靈溝通，這也是本書的一大亮點。

　　由於編者的能力和水平有限，在編寫的過程中難免有疏漏及不足之處。若有不同的見解與觀點，望海涵與指正。

代光鋼

目錄

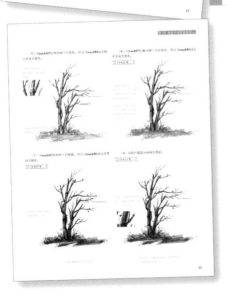

目錄

索引

012
012
013
013

014
014
015
015

016
016
017
017

018
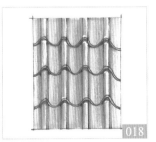018
019
019

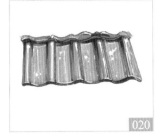020
020
021
021

022
022
024
026

028

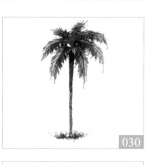

030

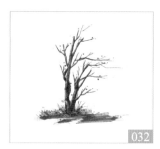

032

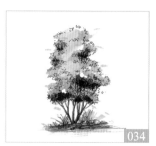

034

036

038

040

042

044

046

048

050

052

054

056

058

建築塊體與草圖表現
064~110

060

064

066

068

070

072

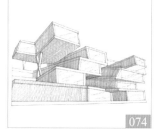

074

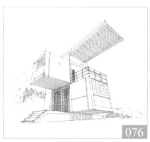

076

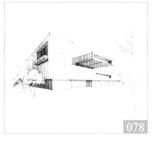 078
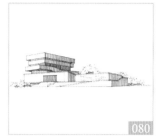 080
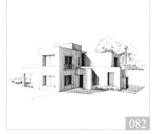 082
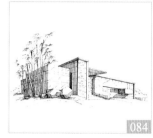 084
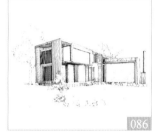 086
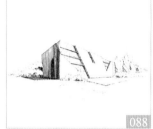 088
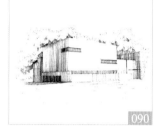 090
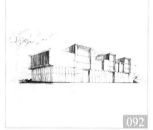 092
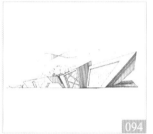 094
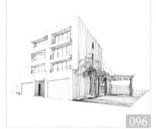 096
 098
 100
 102
 106
 110
 116
 120
 124
 128
 132
 136
 140
 144
 148

建築手繪小品表現 116~168

152

156

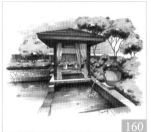
160

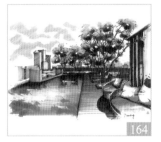
164

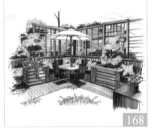
168

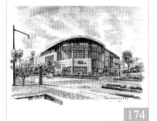
174

178

182

186

190

194

198

203

208

212

216

220

224

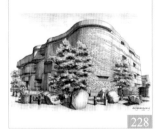
228

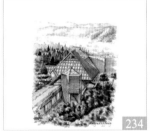
234

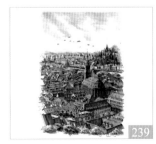
239

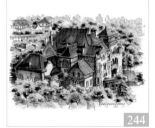
244

248

252

第1章
建築手繪材質表現

22
種不同材質
的表現技法

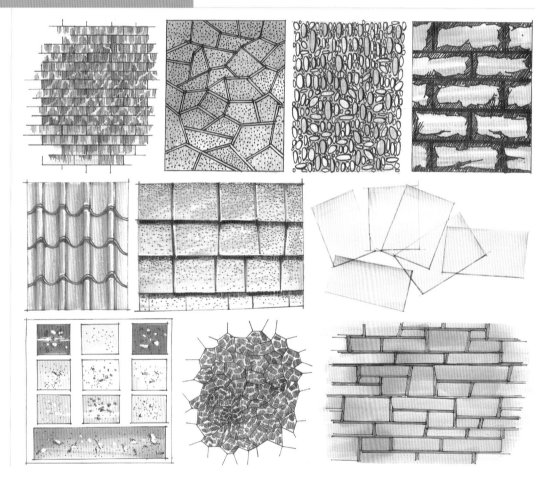

1.1 石材表現

光面石材質地堅硬，有光滑的表面，紋理變化多樣，亮面高光較為明顯，暗部變化較多。

（1）確定好光面石板岩的基本排列形態。

（2）繪製石材紋理，注意控制力度，不要畫得太深、太死。

（3）用touchY36和touchCG1畫出石材的亮部色彩，奠定基調（本書所用麥克筆均為touch品牌）。

（4）用touchGY49、touchCG2和色鉛409（彩色鉛筆簡稱「色鉛」）畫出豐富石材顏色，完成畫面效果。

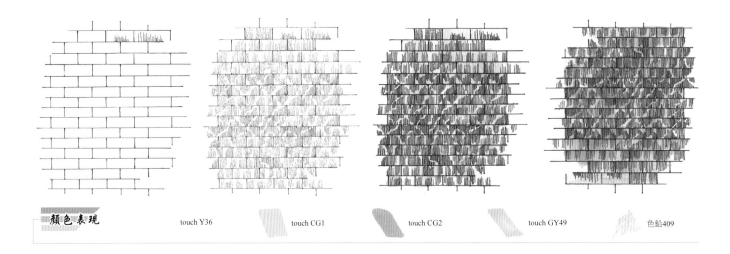

顏色表現　　　touch Y36　　　touch CG1　　　touch CG2　　　touch GY49　　　色鉛409

鏽石屬於花崗岩的一種，硬度較高，具有抗壓性、抗彎性和吸水性。

（1）排列好牆面的基本形態，注意空間分布。

（2）加強主體石材的陰影，使主體石材突出。

（3）用touchY36和黃色色鉛409畫出石材的亮部色彩，然後用touchGG1畫出灰部色彩。

（4）用touchWG1和黃色色鉛409畫出石材的暗部色彩，然後用色鉛407畫出材質亮面色彩。

顏色表現　　　touch Y36　　　touch GG1　　　touch WG1　　　色鉛409　　　色鉛407

1.1.3 文化石板岩

　　板岩擁有一種特殊的層狀板理，它的紋面清晰如畫，質地細膩密實，氣度超凡脫俗，大自然的滄海桑田躍然石上，表達出一種返璞歸真的情緒。

（1）確定好文化石板岩的基本排列形態。

（2）處理好板岩與板岩之間的交接縫隙明暗關係，使它們之間界線分明。

（3）用touchWG1（淺灰色的麥克筆）和touchWG2麥克筆結合，強調間隙處的明暗關係。

（4）用touchY36畫出文化石板岩的亮部色調，然後用touchY49表現出亮部的顏色變化。

顏色表現　　　　touch WG1　　　　　　touch WG2　　　　　　touch Y36　　　　　　touch Y49

1.1.4 大理石牆面

　　大理石指產於雲南大理的白色帶有黑色花紋的石灰岩，剖面可以形成一幅天然的水墨山水畫，大理石的表面較為光滑，繪製時要注意亮面的處理。

（1）大致繪製出大理石的紋理。

（2）細化大理石的紋理，豐富畫面內容。

（3）用touchGG1畫出大理石的基本顏色傾向。

（4）用touchGG2強調暗部陰影，然後用淺灰色麥克筆鋪畫整體顏色，注意留出高光位置。

顏色表現　　　　touch CG1　　　　　　　　touch CG2

1.1.5 砂岩牆面

　　砂岩是由石英顆粒膠結起來的岩石，通常呈現淡褐色或者淺紅色，未經打磨的砂岩牆面通常反光並不強烈，因此在手繪中可以用細密的點來表現砂岩的表面質感。

　　（1）畫出牆面基本布局。

　　（2）根據砂岩的特質，用點的形式表現砂岩表面粗糙的質感。

　　（3）用touchWG1麥克筆強調間隙處的明暗關係，然後用touchY49畫出材質顏色。

　　（4）根據砂岩的特質，用色鉛414大面積上色，然後用色鉛409和touchY36麥克筆進行局部提亮，接著用touchWG2加深局部。

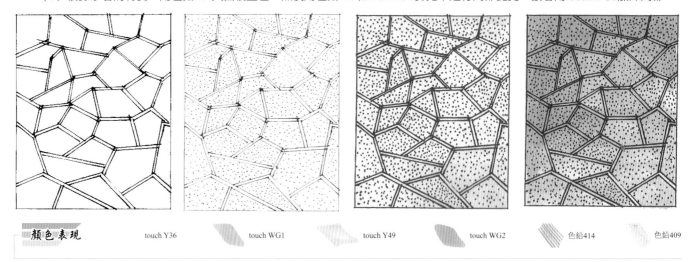

| 顏色表現 | touch Y36 | touch WG1 | touch Y49 | touch WG2 | 色鉛414 | 色鉛409 |

1.1.6 毛石牆面

　　毛石是岩石爆破後所得的石塊，形狀不規則的稱為亂毛石，有兩個大致平行面的稱為平毛石。在景觀手繪中要刻意表現出毛石表面粗糙未經處理的質感。

　　（1）確定形態，勾畫出毛石的基本輪廓。

　　（2）加深毛石接縫處的顏色，塑造立體感。

　　（3）用touchWG1和touchCG1畫出暗部的色塊，用筆要肯定，部分亮面可以用細線進行區分。

　　（4）用深棕色色鉛414對暗面鋪色，畫出體積感，然後用touch185麥克筆對亮面進行局部調色，使色調冷暖平衡，接著用稍亮一些的touch59麥克筆將石塊上突出的部分進行提亮。

| 顏色表現 | touch WG1 | touch CG1 | touch 185 | touch G59 | 色鉛414 |

1.1.7 卵石牆面

卵石也是經常運用於景觀牆面的一種材質，卵石的特點是表面較為光滑且整體比較圓潤，色彩比較豐富。

（1）畫出材質的基本輪廓及範圍。

（2）有選擇的給卵石添加明暗關係，表現出體積感。

（3）用touchCG1和touchBG3畫出卵石的亮面部分及沒有卵石的區域。

（4）用touchR25表現體積較小的卵石，然後用touchY36表現亮面部分，接著用色鉛414號提亮畫面，完成繪製。

顏色表現　　　touch CG1　　　touch Y36　　　touch R25　　　touch BG3　　　色鉛414

1.1.8 蘑菇石

蘑菇石因突出的裝飾面如同蘑菇而得名，也有叫其饅頭石，主要用於公共建築、別墅、庭院、公園、游泳池、賓館的外牆面裝飾。蘑菇石將給您帶來一個自然、優雅、返璞歸真的美好環境。

（1）畫出牆面的基本布局。

（2）細緻刻畫出一兩塊蘑菇石，使其成為參照物。

（3）用touchWG1和touchY37表現材質的亮部色彩，奠定基調。

（4）用色鉛483號畫出蘑菇石較暖的色調，豐富石材色彩質感的表現。

顏色表現　　　touch WG1　　　touch Y37　　　色鉛483

1.1.9 人造壓克力石

人造壓克力石是一種新型材質，壓克力石的最大特點就是色彩豐富，因為完全是人造材料，所以壓克力可以根據實際施工要求選擇各種色彩和鋪裝形式，常以小塊的形式出現並透過有序排列布置出各種圖案。

（1）畫出純壓克力人造石的基本輪廓。

（2）繪製出純壓克力人造石的基本布局，並分出每塊人造壓克力石的大小塊體。

（3）用不同色調的麥克筆畫出人造壓克力石材的亮部顏色，渲染畫面效果。

（4）用不同色調的麥克筆上色，局部加深人造壓克力石材的重色，渲染畫面效果，然後用修正液表現出人造壓克力石材較亮的紋理。

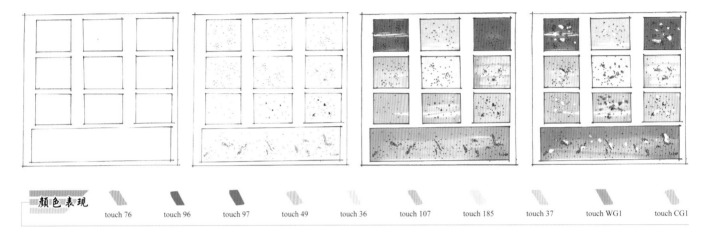

顏色表現　　touch 76　　touch 96　　touch 97　　touch 49　　touch 36　　touch 107　　touch 185　　touch 37　　touch WG1　　touch CG1

1.1.10 清水磚面

用於建築物牆體砌築與飾面的磚塊，稱之為清水磚，他包括長方體的標準磚塊和配套的異形磚，有多種飾面效果。清水磚要求具有良好的保溫、隔熱、隔音、防水、抗凍、不變色、耐久、環保無放射性等優良品質，產品一般設計成多孔的結構形式。清水磚的顏色常為冷灰色、偏藍，鋪裝形式常為規則排列。

（1）畫出清水磚牆面的基本布局。

（2）表現出材質的細節部分，採用點的形式來表現磚面的粗糙質感。

（3）用touchCG1畫出磚之間縫隙的暗部，做到畫面有深有淺，表現出磚的體積感。

（4）用touchBG3加深磚的固有色，做到畫面層次自然。

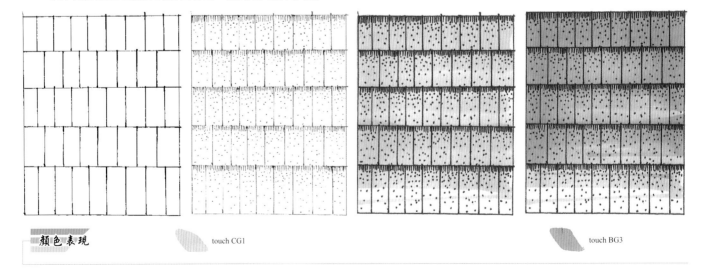

顏色表現　　touch CG1　　touch BG3

1.1.11 冰裂紋磚面

冰裂紋像冰面裂開一樣，紋理自然，層疊相加，有立體感。在表現的過程中要注意裂縫的顏色深淺，切忌平均對待。

（1）畫出材質的表現範圍，注意其外輪廓不要過於規整。

（2）從中心板岩開始深入刻畫，表現其質感。

（3）用touch36和touch25畫出冰裂紋的亮部色調，奠定畫面的基調。

（4）用touch49進行鋪色，注意保留亮面的高光部分，然後用褐色的色鉛進行周邊顏色的處理，局部可以使用清晰的線條加強質感。

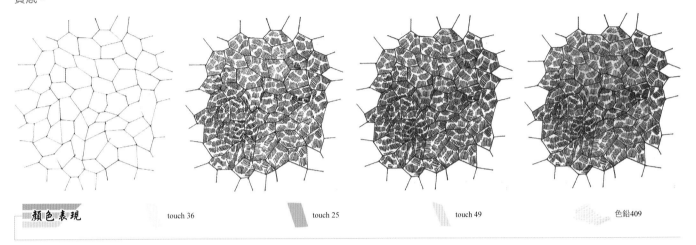

顏色表現　　　　touch 36　　　　　touch 25　　　　　touch 49　　　　　色鉛409

1.1.12 紅磚磚面

紅磚是以黏土、頁岩、煤矸石等為原料，經粉碎，混合捏練後以人工或機械壓製成型，經乾燥後在900℃左右的溫度下以氧化焰燒製而成的燒結型建築磚塊。與清水磚面不同的是，紅磚由於製作工藝的特點，其表面為多有孔洞且顏色為暗紅色。

（1）畫出紅磚牆面的基本布局。

（2）畫出紅磚牆面表面的細節，用點來表示其陰影的變化及粗糙的表面。

（3）用touch26表現紅磚的固有顏色，注意運筆時速度要快。

（4）用touchWG2為材質增添光影關係，在建築手繪表現中，不要出現過多鮮豔的顏色。

顏色表現　　　　touch 26　　　　　　　　　　　　　　　　touch WG2

1.2 瓦面表現

1.2.1 文化石瓦板

天然瓦板是板岩層狀片的極致，僅有幾毫米的厚度，輕薄而堅韌。把多種規格的瓦板進行形式多變的排列或疊加，可使屋面更富立體感。多種色彩的組合，可使建築更具生命力。

（1）繪製出文化石瓦板的整體布局，並區分幾大部分的瓦片位置。

（2）加深瓦片局部的明暗關係，然後調整畫面，完成線稿。

（3）用touchBG1繪製出文化石瓦板的色調。

（4）再用touchBG3繪製出文化石瓦板的固有色調和明暗深度。

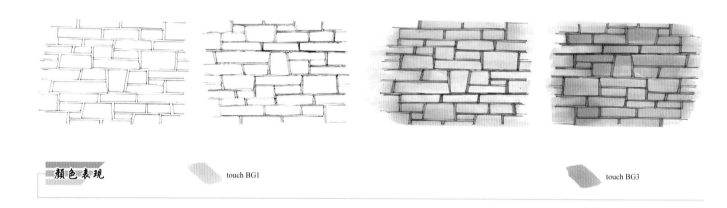

顏色表現　　touch BG1　　　　　touch BG3

1.2.2 琉璃瓦

琉璃瓦是一種傳統的建築材料，施以各種色釉並在較高溫度下燒成上釉瓦，通常施以金黃、翠綠、碧藍等彩色鉛釉，所以表面較光滑，在繪畫時要注意光感與反光的表現。

（1）整體布局，確定琉璃瓦的大小、瓦片與瓦片的交接關係。

（2）刻畫出每塊琉璃瓦的大小位置，並加強明暗關係。

（3）用touch97繪製出明暗交界線與暗部色調，然後用touch107繪製出琉璃瓦的固有色調，接著用touch36畫出亮部顏色，注意局部留白。

（4）用touchWG3繪製出琉璃瓦的暗部，然後用修正液提出高光，接著處理好畫面的高光與反光，最後用色鉛409整體調整畫面。

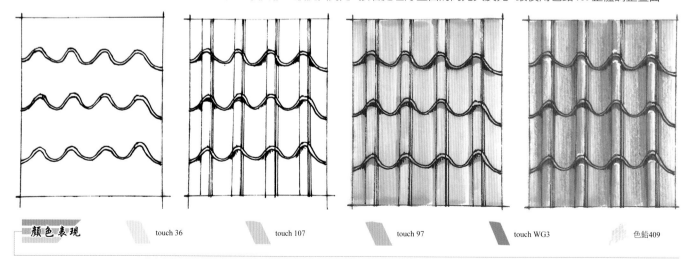

顏色表現　　touch 36　　　　touch 107　　　　touch 97　　　　touch WG3　　　　色鉛409

1.2.3 紅瓦

紅瓦是由黏土和其他合成物製作成濕胚，乾燥後透過高溫燒製而成的；表面看上去乾澀，顏色主要以紅色為主，根據土質的不同也有小青瓦等。

（1）掌控整體，繪製出單片紅瓦的結構，並做出瓦片排列與穿插的表現。

（2）畫出局部瓦片的排列與放置方式，修整畫面構圖。

（3）用touch36和touch97畫出紅瓦的亮部與明暗交界線的位置。

（4）用touch97畫出紅瓦片的固有色，並做出大的明暗關係區分，然後用色鉛409豐富材質。

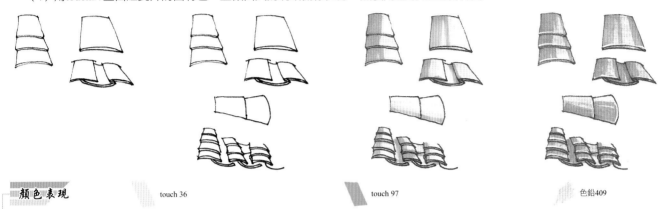

顏色表現　　touch 36　　　　　touch 97　　　　　色鉛409

1.2.4 瀝青瓦

瀝青瓦又稱玻纖瓦、玻纖胎瀝青瓦。瀝青瓦是新型的高防水建材，同時也是應用於建築屋面防水的一種新型屋面材料。大部分類似於琉璃瓦。

（1）整體布局，繪製出瀝青瓦的大小與位置，瓦面交接處需要做局部加深處理。

（2）繪製出瀝青瓦的表面紋理。

（3）用touch185繪製出瀝青瓦的亮色調。

（4）用touch183繪製出瀝青瓦的固有色調。

顏色表現　　touch 185　　　　　　　　touch 183

1.2.5　金屬瓦

　　金屬瓦是以鍍鋅鉛鋼板為主原料，外表經加工敷上 9 層特殊物質製成，色彩美麗而且經久不壞。表面光滑，反光強。

（1）整體布局，繪製出金屬瓦的外輪廓，並加以區分金屬瓦的結構。

（2）繪製出金屬瓦的內部瓦片結構，並區分明暗關係。

（3）用touch107畫出金屬瓦的反光色調。

（4）用touchBG2、touchBG4和touchBG5繪製出金屬的固有色調。

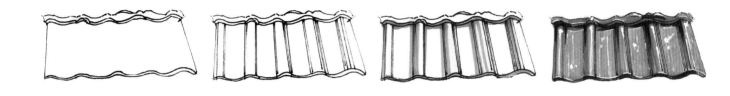

顏色表現　　touch 107　　　　touch BG2　　　　touch BG4　　　　touch BG5

1.3　玻璃表現

1.3.1　平板玻璃

　　平板玻璃是板狀無機玻璃製品的統稱，多屬鈉鈣硅酸鹽玻璃，具有透光、透視、隔音、隔熱、耐磨、耐氣候變化等性能。要畫好平板玻璃就必需瞭解平板玻璃的特徵屬性。

（1）整體布局，繪製出玻璃的大致輪廓及厚度。

（2）繪製出玻璃與玻璃的交界線。

（3）用色鉛繪製出玻璃表面的顏色，漸層好玻璃的暗部與灰色調。

（4）調整畫面，然後用色鉛繪製出玻璃的環境色與固有色，並處理好環境色與固有色的銜接關係。

顏色表現　　 色鉛434　　　　 色鉛437　　　　 色鉛441　　　　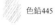 色鉛445

1.3.2 玻璃幕牆

玻璃幕牆是由支撐結構體系與玻璃組成的，相對主體結構有一定位移能力，牆體有單層玻璃和雙層玻璃兩種。玻璃幕牆是一種美觀新穎的建築牆體裝飾方法。

（1）整體布局，繪製出玻璃幕牆的基本結構。

（2）繪製出玻璃幕牆上反射的陰影造型，並處理好玻璃幕牆的明暗關係。

（3）用touch185和touch75繪製出玻璃幕牆的亮部色調。

（4）用touch76畫出玻璃幕牆的固有色，注意局部留白。

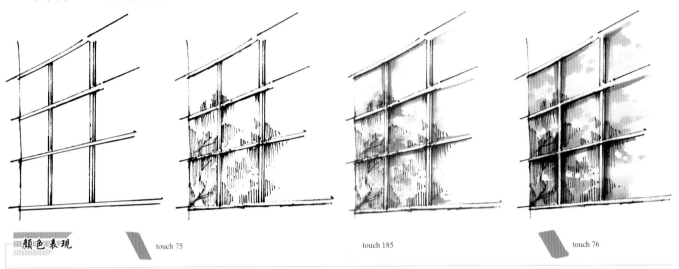

顏色表現　　　touch 75　　　　　　　touch 185　　　　　　　touch 76

1.3.3 鋼化玻璃

鋼化玻璃其實是一種預應力玻璃，為提高玻璃的強度，通常使用化學或物理的方法，在玻璃表面形成壓應力，玻璃承受外力時首先抵消表層應力，從而提高了承載能力，增強玻璃自身抗風壓性、寒暑性、衝擊性等。

（1）整體布局，繪製出鋼化玻璃的輪廓及厚度。

（2）繪製出鋼化玻璃的內部結構和玻璃輪廓。

（3）用touch62繪製出鋼化玻璃的厚度色調。

（4）用色鉛437和色鉛451進一步刻畫鋼化玻璃的固有色與環境色，然後用touch76繪製出鋼化玻璃的暗部色調，調整畫面。

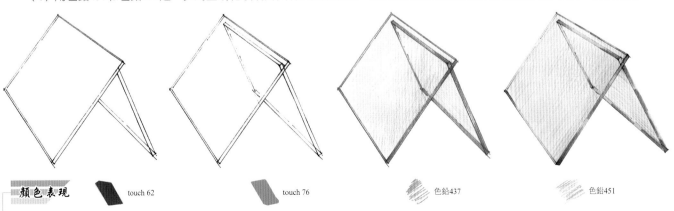

顏色表現　　　touch 62　　　　　　　touch 76　　　　　　　色鉛437　　　　　　　色鉛451

1.4 木材表現

1.4.1 原木

原木通俗點説，就是樹木，如用樹木加工成的傢俱和地板就是原木傢俱和原木地板。在繪畫過程中要繪製出原木的質感，注意原木紋理結構與疏密關係。

（1）整體布局，繪製出原木的基本造型及原木紋理的疏密關係。

（2）繼續豐富細節修整畫面，為上色做好準備。

（3）用touch107和touch36繪製木材亮部顏色，奠定木材的基調。

（4）用touch94加深木材的明暗層次，注意從明暗交界線上開始著手畫。

顏色表現　　touch 36　　touch 107　　色鉛430　　touch 94

1.4.2 防腐木板

防腐木是採用防腐劑滲透並固化木材以後使木材具有防止腐朽菌腐朽功能、生物侵害功能的木材，是人類生產、生活中不可或缺的自然資源。

（1）畫出木紋的大致分割線。

（2）細化木紋紋路，根據木頭的特徵表現出木紋的走向趨勢。

（3）用touch97畫出木材的固有色。

（4）用touch49畫出木材的亮部顏色。

顏色表現　　touch 97　　touch 49

第2章
建築手繪配景表現

19
種不同配景
的表現技法

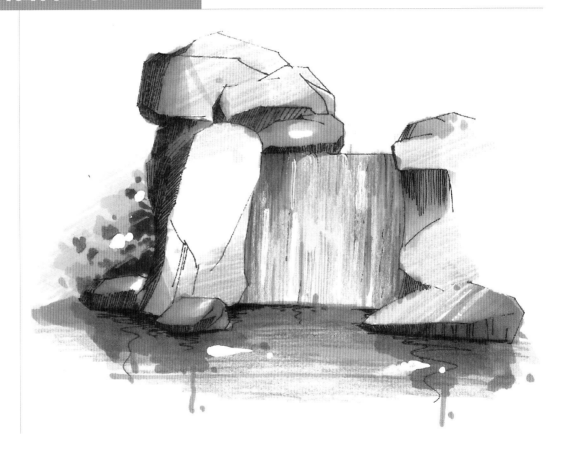

2.1 喬木配景的表現

2.1.1 常見喬木

（1）繪製出樹幹的大方向，然後在此基礎上進行細化，並注意樹枝之間的穿插關係。

繪製次要枝幹時，注意主要枝幹與次要枝幹間的穿插關係。

繪製樹幹時，注意樹幹形態一般呈Y字形。

（2）結合樹枝繪製出樹冠的大致形狀。

樹冠一般採用抖線來繪製，抖線則主要由W形、M形和S形線條構成。初學者應多加練習，使抖線畫得更加優美、流暢。

繪製樹枝周圍抖線時，注意樹枝與抖線間的遮擋關係。

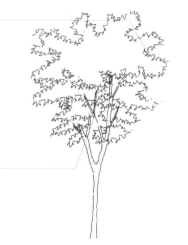

（3）根據繪製的樹木形狀，先確定光源方向，再繪製出樹木大致的明暗關係。

繪製出小塊體的暗部，增加樹冠的細節。

繪製樹冠暗部時，注意排線一定要密，而且線與線之間要留有空隙，保持暗部透氣。

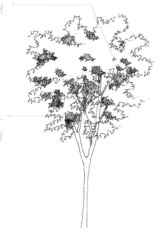

（4）繪製出樹幹的明暗，並增強樹冠的明暗交界線，調整畫面。

著重刻畫樹冠的明暗交界線，增加樹冠的立體感。

在繪製樹幹的暗部時，注意留出其亮部範圍。

（5）用touch48繪製出樹冠的底色。注意運筆時一定要快，不能拖拖拉拉，猶豫不決。

用時2分鐘

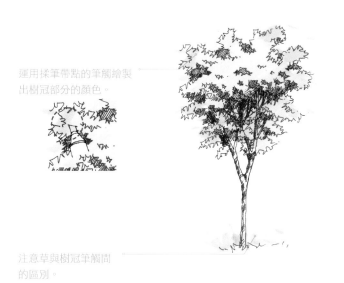

運用揉筆帶點的筆觸繪製出樹冠部分的顏色。

注意草與樹冠筆觸間的區別。

（6）用touch47繪製出樹冠的固有色，然後用touch97繪製出樹幹的固有色。

用時3分鐘

注意運筆時顏色範圍不要超過底色。

用touch47加深樹冠顏色時，注意面積不要超過前一遍畫的顏色。

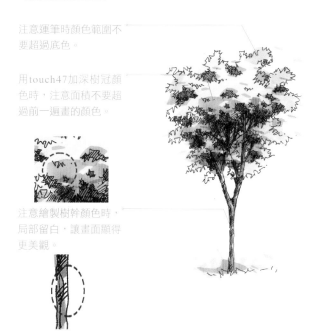

注意繪製樹幹顏色時，局部留白，讓畫面顯得更美觀。

（7）用touch51加深樹冠的暗部，然後用touch92加深樹幹的暗部。

用時3分鐘

用touch51加深植物暗部時，顏色不能覆蓋底色以及固有色，要有所保留。

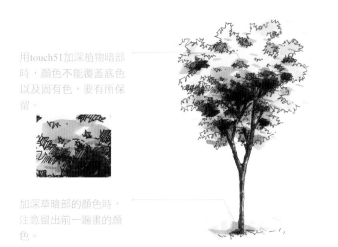

加深草暗部的顏色時，注意留出前一遍畫的顏色。

（8）用色鉛在樹冠部分排線，使各種顏色更加柔和地結合在一起，然後在樹冠部分點出高光，注意高光不能太大，也不能太多，適可而止。

用時2分鐘

運用色鉛排線，使植物的顏色層次更加自然。

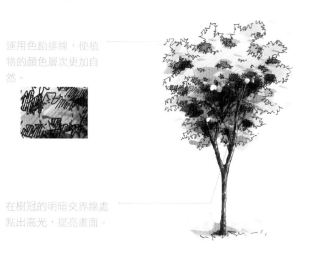

在樹冠的明暗交界線處點出高光，提亮畫面。

2.1.2 柳樹

（1）繪製出柳樹的枝幹，注意枝幹間的穿插關係。

用時5分鐘

柳樹枝條比較柔軟，在繪製時可採用曲線表示。

注意柳樹主要枝幹「上小下大」的形態特徵。

（2）繼續細化柳樹的枝條，使樹形顯得更加豐富。

用時3分鐘

柳樹枝條比較細長、柔軟，因此，在繪製時一定要抓住其特點。

繪製柳樹垂下的樹枝時，注意與主要樹枝的轉折與銜接。

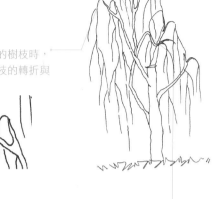

注意枝條間的相互穿插關係。

（3）繪製出柳樹的樹葉。

用時3分鐘

注意在繪製樹葉時，不能均勻的分布，一定要有疏有密。

繪製樹葉時，注意樹葉一定要錯開，才能使樹木看起來更加生動。

（4）繪製出樹幹的紋路。

用時3分鐘

注意主要枝幹與次要枝幹轉折處紋路的處理。

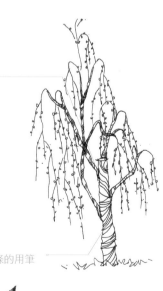

繪製樹幹紋路時，注意線條的用筆密度及方向。

（5）用touch59繪製出柳樹樹葉的底色，然後用touch97繪製樹幹部分底色。

用時3分鐘

運用點畫的筆觸繪製出樹葉的顏色。

注意繪製樹幹顏色時，局部留白，讓畫面顯得更美觀。

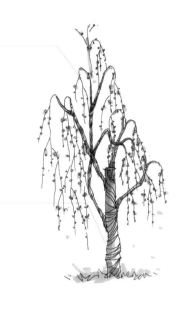

（6）用touch47繪製樹葉固有色，然後用touch92加深樹幹的暗部。

用時3分鐘

運用點畫的筆觸局部加深樹葉的顏色。

注意在加深樹幹時，顏色不要超過其底色。

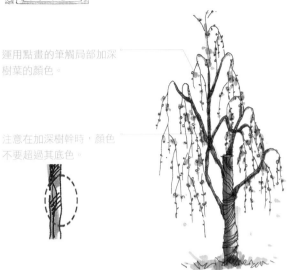

（7）用touch51加深樹葉的暗部。

用時2分鐘

用touch51加深樹葉暗部顏色時，注意不可畫得過多。

加深草的顏色時，注意留出前一遍畫的顏色。

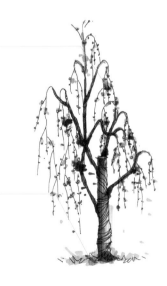

（8）在樹枝及樹幹部分用修正液提出少量高光，整體調整畫面。

用時2分鐘

運用修正液繪製出樹幹的亮部，增加樹木的立體感。

運用色鉛柔和樹幹顏色，使顏色漸層更加自然。

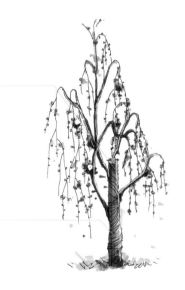

2.1.3 松樹

（1）繪製出松樹的整體形狀以及層次。

用時5分鐘

注意松樹頂部的特徵及繪製筆觸。

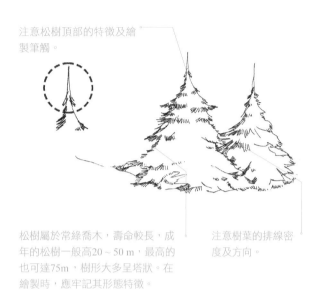

松樹屬於常綠喬木，壽命較長，成年的松樹一般高20～50 m，最高的也可達75m，樹形大多呈塔狀。在繪製時，應牢記其形態特徵。

注意樹葉的排線密度及方向。

（2）繼續細化近處松樹的層次，畫出大致的明暗關係。

用時5分鐘

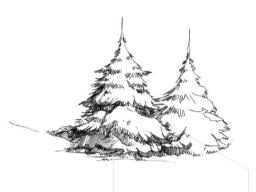

繪製松樹暗部時，注意暗部排線一定要透氣。

注意松樹暗部兩種排線的靈活轉變，使畫面細節更加生動。

（3）細化近景松樹的明暗層次，加強明暗交界線的刻畫，並繪製出後面松樹的陰影。注意在繪製後面松樹時，陰影部分不應超過前面松樹，應做虛化處理。

用時4分鐘

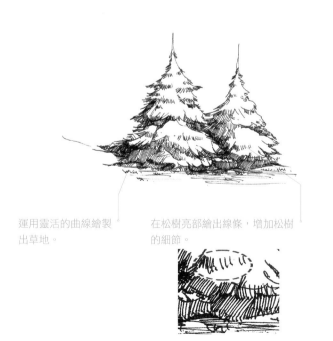

運用靈活的曲線繪製出草地。

在松樹亮部繪出線條，增加松樹的細節。

（4）繪製出遠景的松樹及配景。注意遠處松樹的虛化處理，增加畫面的空間感。

用時3分鐘

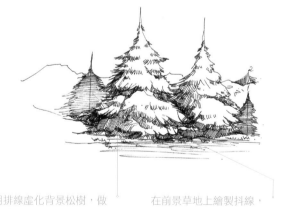

運用排線虛化背景松樹，做到近實遠虛，增加畫面的空間感。

在前景草地上繪製抖線，使草地看起來更加豐富。

（5）運用touch59繪製出松樹的底色，然後用touch48繪製出草地的底色。使松樹與草地的底色區分開。

用時3分鐘

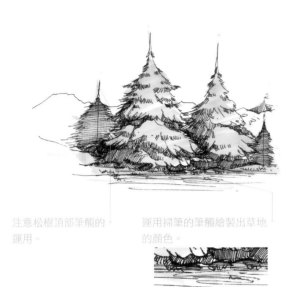

注意松樹頂部筆觸的運用。

運用掃筆的筆觸繪製出草地的顏色。

（6）運用touch47繪製出松樹的固有色，然後用touch174、touch43繪製及加深遠處松樹。

用時3分鐘

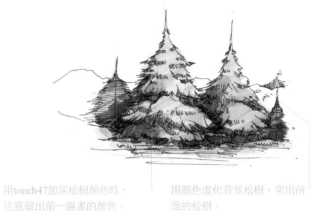

用touch47加深松樹顏色時，注意留出前一遍畫的顏色。

用顏色虛化背景松樹，突出前面的松樹。

（7）用touch51加深松樹的暗部，然後用touch46加深草地的顏色，接著用touch185繪製出遠處山體。

用時2分鐘

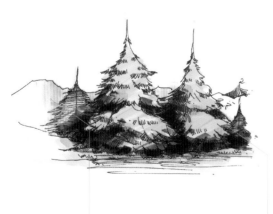

用平移帶線的筆觸繪製出遠處的山體，增加畫面的空間感。

繪製松樹暗部顏色時，注意顏色不可畫得過多。

（8）運用色鉛在松樹樹冠部分排線，並繪製出背景天空，使各種顏色更加柔和地結合在一起，然後在樹冠部分點出高光，注意高光不能太大，也不能太多。

用時2分鐘

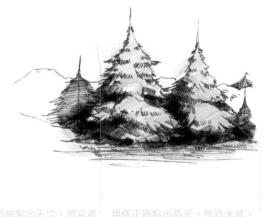

用色鉛繪製出天空，豐富畫面效果。

用修正液點出高光，塑造光感，提亮畫面。

2.1.4 椰子樹

（1）繪製出椰子樹的樹幹。

用時1分鐘

椰子樹是熱帶海岸常見的一種常綠喬木，樹幹挺直高大，一般在15m~30m，椰子樹樹冠大致呈傘狀，樹幹比較高，上大下小；葉子由中心向各個方向發散。

繪製椰子樹幹時，注意其上大下小的形態特徵。

由於樹幹較長，可採用斷開的線條來繪製。注意銜接時線條要自然。

（2）繪製出椰子樹的葉脈。

用時2分鐘

在樹幹上方，確定葉子的發散點，再以此作為參照物。

以發散點為參照物，繪製出向四周呈傘狀發散的葉脈，大家在繪製的時候要多加觀察、注意。

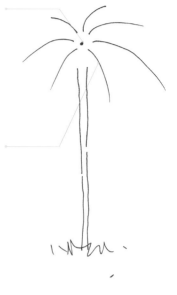

（3）繪製出椰子樹的葉子。

用時5分鐘

繪製椰子樹的葉子時，要畫得密一些，切不可畫得過於稀疏。稀疏的葉子會使樹顯得比較蕭條，沒有生機。

遠處的葉子，可做虛化處理，增加畫面空間效果。

（4）繪製樹幹的陰影。注意排線的疏密，可以表示不同的明暗。

用時3分鐘

繪製出葉子的暗部，增加畫面的立體感。

樹幹接近樹葉部分的暗部，排線應該密一些。

（5）運用touch59繪製出椰子樹樹冠部分的底色，然後用touch97繪製出樹幹的底色。

用時3分鐘

繪製樹冠顏色時，注意用筆要快，不留下水印。

注意繪製樹幹顏色時，局部留白，讓畫面顯得更美觀。

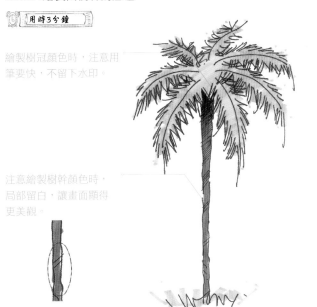

（6）用touch55、touch97繪製出樹冠部分的固有色。

用時3分鐘

用touch55加深樹冠顏色時，注意顏色範圍不能超過其底色部分。

用touch97加深樹幹與樹葉交界處的顏色。

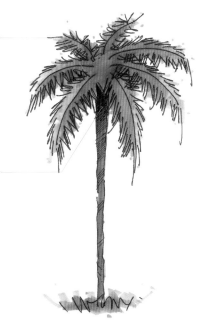

（7）用touch51加深樹冠暗部，然後用touch92加深樹幹暗部。

用時3分鐘

用touch51加深樹冠暗部時，注意不可畫得過多，保持暗部透氣。

用touch92加深樹幹暗部時，注意留出前一遍畫的顏色。

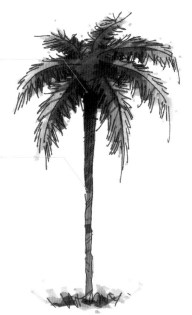

（8）運用色鉛排線，使顏色更加柔和，然後在樹冠部分點出高光，調整整體畫面效果。

用時3分鐘

用修正液點高光時，注意樹冠高光與葉子高光的不同用筆。

用色鉛筆柔和畫面的顏色，使顏色漸層更加自然。注意色鉛運筆一定要快，這樣畫出來的線條才會美觀。

2.1.5 枯枝

（1）繪製出樹主要的枝幹，注意枝幹的走向和大小。

用時5分鐘

枯枝，一般是指乾枯的
樹枝及樹木落葉之後留
下的枝幹，沒有葉子。
枯枝的形態比較優美、
幹練、整潔，與建築相
搭配，會給整個空間帶
來一種特別的趣味感。

繪製時注意主要樹幹上
小下大的形態特徵。

（2）繪製出次要枝幹。

用時2分鐘

注意次要枝幹的走向
及形態。

運用曲線繪製出異形
枝幹，使整棵樹看起
來更加生動優美。

注意主要枝幹與次要枝
幹間的穿插關係。

（3）繼續細化次要枝幹，使整棵樹看起來更加豐富、優美。

用時3分鐘

細化次要枝幹時，注意
它與主要枝幹間的遮擋
關係。

（4）運用斜排線的方法繪製出樹幹的紋路及暗部。

用時3分鐘

繪製樹幹紋路時，注
意線與線之間的疏密
關係。

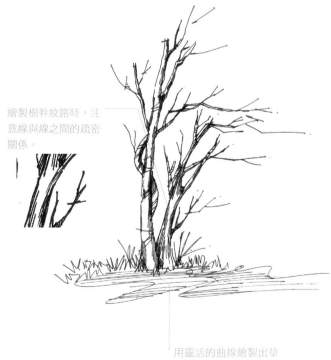

用靈活的曲線繪製出草
坪，活躍畫面氣氛。

（5）用touch107繪製出樹幹的底色，然後用touchWG1繪製出草地的底色。

繪製樹幹的底色時，注意局部留白，增加畫面的美感。

用掃筆的筆觸繪製出草坪的顏色。

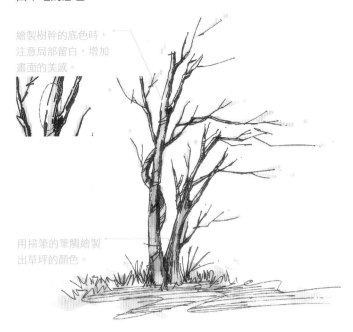

（6）用touch97繪製出樹幹的固有色，然後用touchWG3加深草地的顏色。

用時3分鐘

繪製樹幹顏色時，可適當點出一些小點，在增加畫面細節的同時，也能使畫面顯得更加生動。

用touch97繪製樹幹的顏色時，注意留出前一遍畫的顏色，增加樹幹顏色的層次。

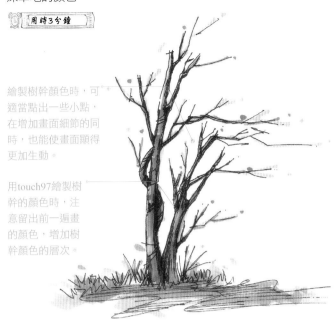

（7）用touch92加深樹幹的暗部，然後用touchWG5加深草地的顏色。

用時3分鐘

用touch92加深樹幹暗部時，注意顏色面積不宜過大。

用掃筆的筆觸局部加深草坪的顏色。

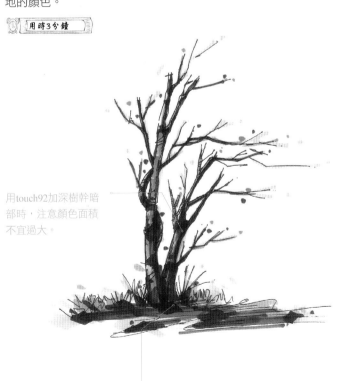

（8）用修正液提出樹枝的亮部。

用時2分鐘

用修正液提出樹幹亮部時，注意提白的面積不宜過大，點到為止。

用修正液繪製出植物的輪廓線，增加畫面的細節，使畫面看起來更加生動。

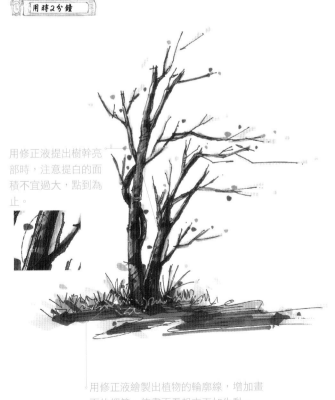

2.2 灌木配景的表現

2.2.1 常見灌木

（1）繪製出灌木的主要枝幹。

用時3分鐘

灌木多指沒有明顯幹，分支點較低，矮小（高一般在3m以下）叢生的一種植物。在植物配置中，喬灌木相結合，才能產生豐富的立體景觀效果。

注意主要枝幹與次要枝幹間的穿插關係。

初學者不知如何繪製灌木的樹幹時，可以先繪製出一個V字形，在此基礎上繼續細化。

（2）繪製出灌木樹冠的大致輪廓，注意其形態的變化。

用時5分鐘

用抖線繪製灌木樹冠輪廓時，抖線線條可以局部斷開，使樹冠看起來更加生動。

注意樹冠與樹枝間的遮擋及穿插關係。

（3）繪製出灌木樹冠暗部的層次。

用時3分鐘

運用抖線繪製出樹冠的層次，增加樹冠的厚度。

注意抖線與樹枝間的遮擋關係。

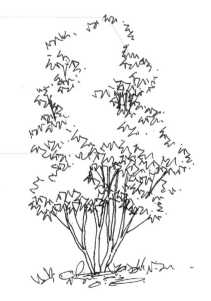

（4）繪製出灌木樹冠及樹幹的暗部。

用時3分鐘

繪製樹冠暗部時，注意線與線之間一定要留有空隙，保持暗部透氣。

繪製樹幹的暗部時，注意局部留白，使畫面看起來更加生動。

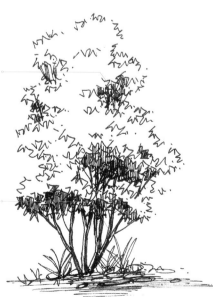

（5）用touch37繪製出灌木樹冠的底色。

用時2分鐘

用揉筆帶點的筆觸繪製出樹冠部分顏色。

用touch37繪製樹冠底色時，注意運筆一定要快，避免留下水印，影響畫面效果。

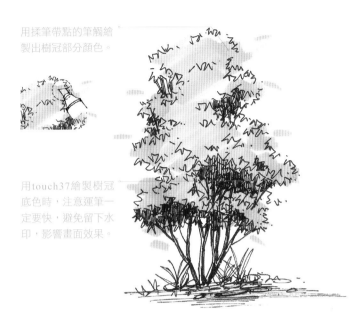

（6）用touch59畫出樹冠部分的固有色。

用時3分鐘

用touch59繪製樹冠的顏色時，注意顏色範圍不能超過底色。

用揉筆帶點的筆觸繪製出配景植物顏色。

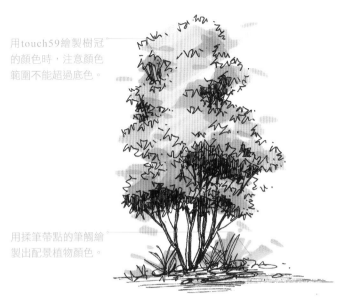

（7）用touch51加深樹冠的暗部，然後用touch97繪製出樹幹部分的顏色。

用時2分鐘

用touch51加深樹冠暗部時，注意顏色面積不宜過大。

用touch97繪製樹幹顏色時，注意局部留白。

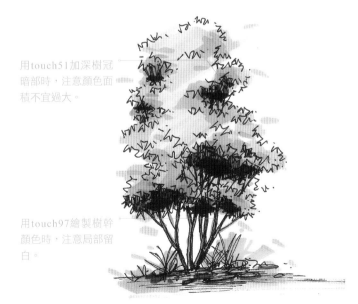

（8）用touch92加深枝幹的暗部，在樹冠部分點出高光，塑造光感。

用時3分鐘

注意樹冠高光一定要飽滿，且面積不宜過大。

用色鉛漸層樹冠部分顏色，使畫面更加柔和、自然。

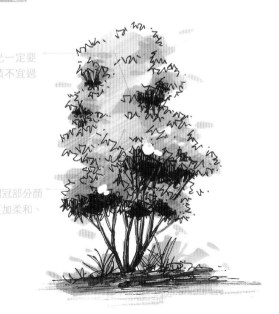

2.2.2 灌木球

（1）繪製灌木球的大致形狀，注意其樹形應飽滿，並牢牢立在畫面上。

用時3分鐘

灌木球是通過人工修飾的一種常見灌木，用來連接喬灌木和地被，遮擋喬灌木的樹幹，豐富景觀立體空間效果。在繪製時，可以把它當作半圓形來處理。

注意灌木球大致呈半圓形，初學者在繪製時，可以透過定點的方法繪製出灌木球的輪廓。

用抖線繪製灌木球的輪廓線。注意抖線線條可以局部斷開，使樹冠看起來更加生動。

（2）加強灌木球的暗部細節。

用時2分鐘

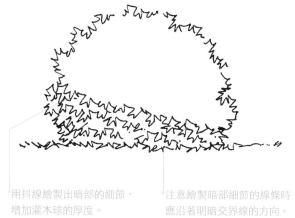

用抖線繪製出暗部的細節，增加灌木球的厚度。

注意繪製暗部細節的線條時，應沿著明暗交界線的方向。

（3）用豎排線的方法加強暗部。注意排線時一定要心平氣和，切勿心浮氣躁。

用時5分鐘

繪製暗部線條時，注意線與線之間一定要留有空隙，保持暗部透氣。

在灌木球的亮面繪製出抖線，增加灌木球的細節。

（4）加強對灌木球明暗交界線的刻畫。

用時3分鐘

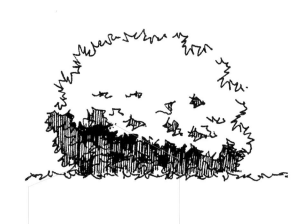

切記在加強灌木球暗部時，排線一定要透氣，暗部不可一片死黑。

繪製出灌木球的灰面，使其亮面與暗面層次更加自然。

（5）用touch59繪製出灌木的底色。

用時2分鐘

用揉筆帶點的筆觸繪製
出灌木球的顏色。

繪製灌木球顏色時，注
意用筆一定要快，避免
出現水印。

（6）用touch47繪製出灌木的固有色，加深暗部色彩層次。

用時2分鐘

用touch47繪製樹冠的顏色時，
注意顏色範圍不能超過底色。

加強明暗交界線的顏色，使灌
木球顯得更加立體。

（7）用touch51、touch120繼續加深灌木的暗部，打破原有
的暗部區域，豐富暗部層次。

用時2分鐘

用touch51加深灌木暗部時，注
意顏色面積不宜過大。

局部加深灌木樹冠部分，使灌木
看起來更加生動，不呆板。

（8）運用色鉛排線，使畫面更加柔和、自然，然後在樹冠
部分點出高光。

用時5分鐘

注意樹冠高光的位置和大小。

2.2.3 綠籬

（1）用方體確定出綠籬的大致輪廓。

用時3分鐘

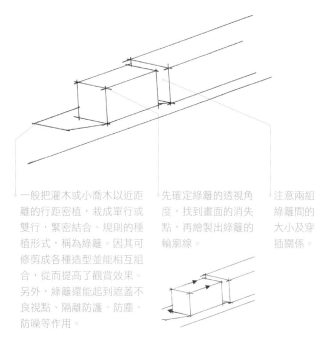

一般把灌木或小喬木以近距離的行距密植，栽成單行或雙行，緊密結合、規則的種植形式，稱為綠籬。因其可修剪成各種造型並能相互組合，從而提高了觀賞效果。另外，綠籬還能起到遮蓋不良視點、隔離防護、防塵、防噪等作用。

先確定綠籬的透視角度，找到畫面的消失點，再繪製出綠籬的輪廓線。

注意兩組綠籬間的大小及穿插關係。

（2）運用抖線將綠籬的輪廓繪製出來。

用時5分鐘

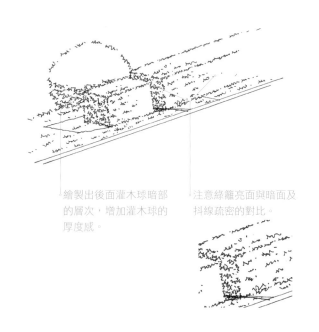

繪製出後面灌木球暗部的層次，增加灌木球的厚度感。

注意綠籬亮面與暗面及抖線疏密的對比。

（3）用豎排線繪製出綠籬及灌木球的暗部，並畫出影子。

用時3分鐘

（4）深入刻畫綠籬及灌木球的暗部，並繪製出它們的灰面，使暗部與亮部更加自然地結合在一起。

用時3分鐘

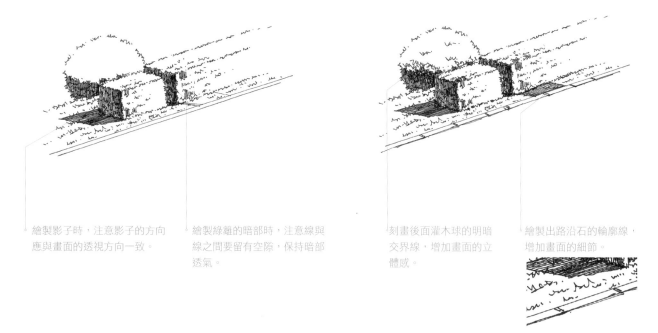

繪製影子時，注意影子的方向應與畫面的透視方向一致。

繪製綠籬的暗部時，注意線與線之間要留有空隙，保持暗部透氣。

刻畫後面灌木球的明暗交界線，增加畫面的立體感。

繪製出路沿石的輪廓線，增加畫面的細節。

（5）用touch59、touch37分別繪製出綠籬的底色、草地底色、灌木球的底色。

用時3分鐘

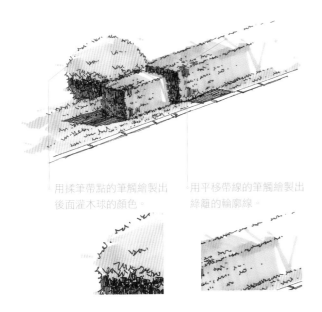

用揉筆帶點的筆觸繪製出後面灌木球的顏色。

用平移帶線的筆觸繪製出綠籬的輪廓線。

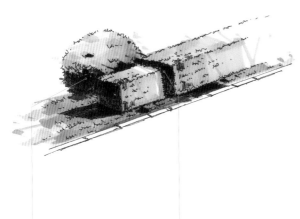

（6）用touch47繪製出草地的固有色，然後用touch59繪製出灌木球的固有色。

用時3分鐘

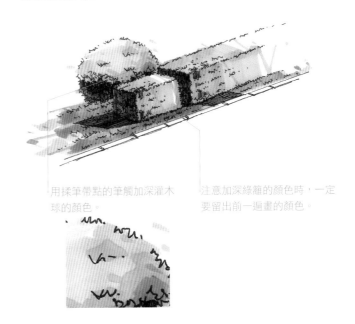

用揉筆帶點的筆觸加深灌木球的顏色。

注意加深綠籬的顏色時，一定要留出前一遍畫的顏色。

（7）運用touch51、touch120繼續加深綠籬及灌木球的暗部。

用時3分鐘

用touch120刻畫灌木球的明暗交界線，注意顏色不可刻畫得過於死板。

用touch51加深綠籬的暗部及影子，注意暗部與影子的顏色對比。

（8）用色鉛排線進行漸層，使畫面更加柔和、自然，然後在樹冠部分點出高光。

用時2分鐘

繪製高光時注意高光一定要飽滿，且面積不宜過大。

用色鉛漸層綠籬的顏色，豐富畫面效果。

2.3 地被配景的表現

2.3.1 草坪

（1）繪製出草坪的大致輪廓，注意畫的時候曲線要靈活、自然。

用時3分鐘

（2）線上段兩側的部位繪製出草叢，注意疏密的結合及遠近的透視關係。

用時3分鐘

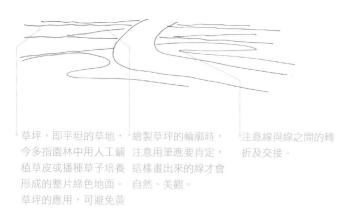

草坪，即平坦的草地，今多指園林中用人工鋪植草皮或播種草子培養形成的整片綠色地面。草坪的應用，可避免黃土裸露在外，既起到美化環境的作用，也可防止水土流失。

繪製草坪的輪廓時，注意用筆應要肯定，這樣畫出來的線才會自然、美觀。

注意線與線之間的轉折及交接。

繪製草叢時，注意草叢近大遠小的透視關係。

注意草叢高度從兩端向中間逐漸變小。

（3）繼續由兩側向中間細化草叢，表現出草叢的延續性。

用時4分鐘

（4）點綴小點，細化畫面。

用時3分鐘

注意草叢的排線方向及密度。

繪製出前景草叢輪廓，增加畫面的細節。

注意小點的疏密，一般暗部密集、亮部稀疏。

繪製出道路的暗部，豐富畫面效果。

（5）用touch59繪製出草坪部分的底色，然後用touchWG2繪製出道路的底色。

用時2分鐘

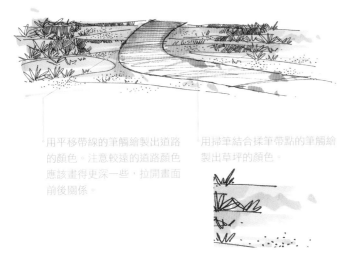

用平移帶線的筆觸繪製出道路的顏色。注意較遠的道路顏色應該畫得更深一些，拉開畫面前後關係。

用掃筆結合揉筆帶點的筆觸繪製出草坪的顏色。

（6）運用touch47繪製出草地部分的固有色，然後用touchWG4加深道路的顏色。

用時3分鐘

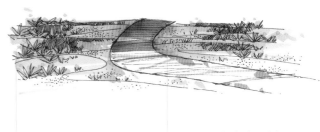

用揉筆帶點的筆觸繪製出兩邊草叢的顏色。

加深道路的顏色時，注意一定要留出前一遍畫的顏色。

（7）用touch51、touch120繼續加深草坪及道路的暗部。

用時2分鐘

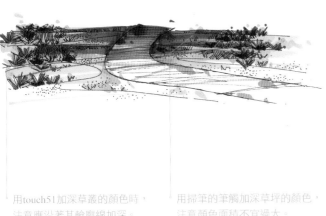

用touch51加深草叢的顏色時，注意應沿著其輪廓線加深。

用掃筆的筆觸加深草坪的顏色，注意顏色面積不宜過大。

（8）用色鉛排線進行漸層，使畫面更加柔和、自然，然後在草坪部分點出高光，塑造光感。

用時3分鐘

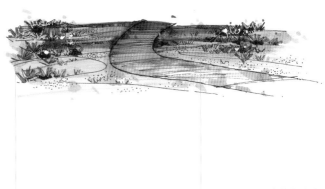

在畫面的前端用色鉛排線，使畫面看起來更加豐富。

用修正液繪製出草叢的輪廓線，增加畫面的細節。

2.3.2 花卉

（1）繪製出花卉的葉子部分。

用時5分鐘

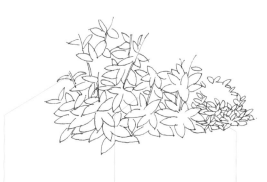

花卉是指具有欣賞價值的草本植物，花色豔麗，豐富多彩。一般與地被一起搭配，可豐富景觀的季節變化。

繪製葉子時，注意葉子間的大小及遮擋關係。

注意花莖與葉子間的相互穿插關係。

（2）繪製出花卉的花朵部分，注意花朵的大小及虛實變化。

用時2分鐘

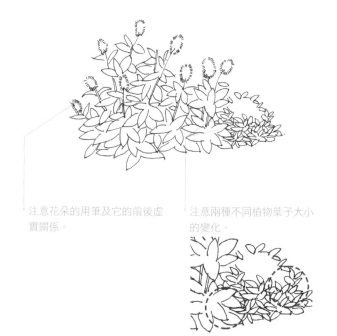

注意花朵的用筆及它的前後虛實關係。

注意兩種不同植物葉子大小的變化。

（3）刻畫葉子部分的紋理細節，豐富畫面內容。

用時3分鐘

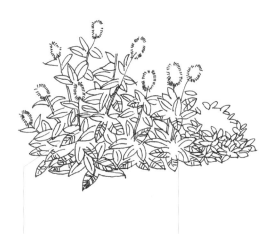

繪製花卉葉脈時應注意，葉脈應該錯開繪製，不能畫成一排，避免呆板。

注意後面植物葉子的大小及穿插關係。

（4）繪製出花卉的暗部，加強畫面的空間立體感。

用時3分鐘

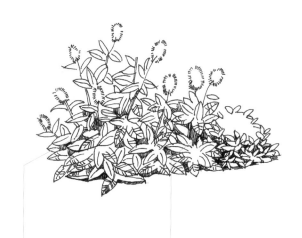

繪製葉子間的暗部時，注意接近花莖的地方應該更暗一些。

繪製植物的暗部時，注意線與線之間一定要留有空隙，保持暗部透氣。

（5）用touch37、touch25、touch174分別繪製出葉子、花朵及後面植物的底色。

用時3分鐘

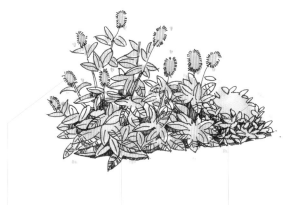

繪製花卉的顏色時，注意一定不要超出花卉的輪廓線，以免產生雜亂的感覺。

注意顏色的搭配，色調要和諧。

用揉筆帶點的筆觸繪製出後面植物的顏色。

（6）用touch47和touch9繪製出葉子及花朵的固有色。

用時3分鐘

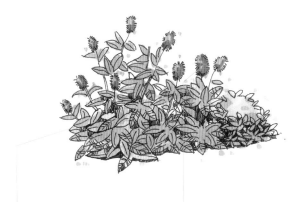

用touch47加深花卉的顏色時，注意一定要留出前一遍畫的顏色。

用touch9加深花朵的顏色時，注意其面積不宜過大。

（7）運用touch1、touch51、touch120加深葉子的暗部。

用時3分鐘

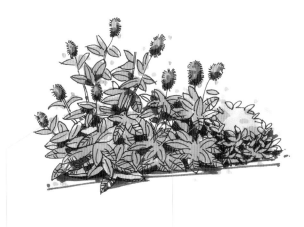

用touch1加深花朵的暗部時，注意留出前一遍畫的顏色，增加花朵的層次感。

用touch51局部加深葉子的顏色，使花卉整體看起來更加生動。

（8）運用色鉛排線，然後在花朵部分點出高光。

用時5分鐘

用修正液點出花朵的高光，塑造光感，注意高光的面積不宜過大。

用色鉛排線，使後面的植物顏色更柔和，增加植物的細節，使畫面看起來更加豐富。

2.4 人物配景的表現

2.4.1 人物個體

（1）繪製出人物的大致輪廓線，注意頭與身體的比例。

（2）繼續刻畫人物輪廓。

`用時5分鐘`

`用時3分鐘`

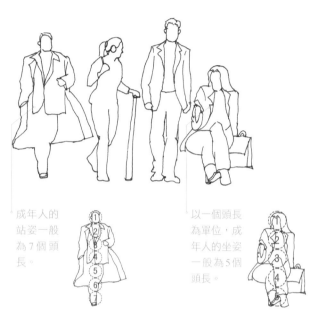

成年人的
站姿一般
為7個頭
長。

以一個頭長
為單位，成
年人的坐姿
一般為5個
頭長。

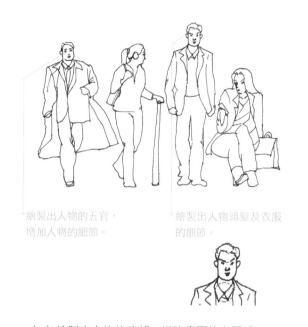

繪製出人物的五官，
增加人物的細節。

繪製出人物頭髮及衣服
的細節。

（3）刻畫出人物的細節部分，如五官、頭髮、衣服皺褶等。

（4）繪製出人物的暗部，增強畫面的空間感。

`用時3分鐘`

`用時4分鐘`

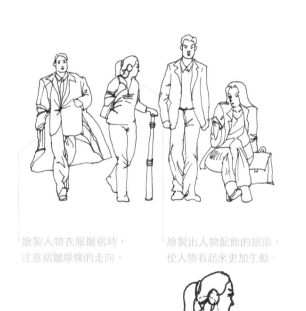

繪製人物衣服皺褶時，
注意褶皺線條的走向。

繪製出人物配飾的細節，
使人物看起來更加生動。

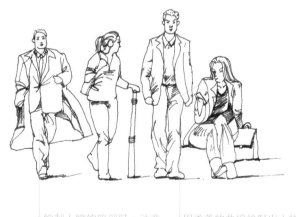

繪製人物的暗部時，注意
暗部線條要隨著人體的結
構來畫。

用柔美的曲線繪製出人物
的頭髮。

（5）分別用touchWG1、touchCG1、touch9、touch104、touch76、touch37繪製出人物的底色。

用時3分鐘

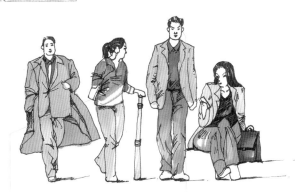

綺製人物衣服的顏色時，可採用稍微帶有弧度的筆觸，來表示人物的體態感。

綺製人物頭髮的顏色時，注意留白，使人物看起來更加生動。

（7）繼續用touch1、touch104加深人物暗部的顏色。

用時3分鐘

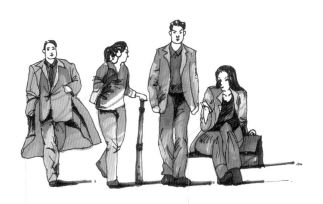

用touch1繪製人物衣服的暗部顏色時，注意應留出前一遍束的顏色。

注意衣服暗部的面積不宜過大。

（6）分別用touchWG2、touchCG2加深人物的顏色。

用時3分鐘

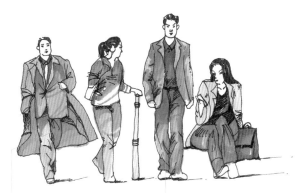

用touchCG2加深人物褲子的顏色時，注意人物兩條腿的前後關係。

注意褲子顏色應隨著它的皺褶來繪製。

（8）用色鉛排線進行漸層，使畫面顏色更加柔和、自然地結合在一起。

用時3分鐘

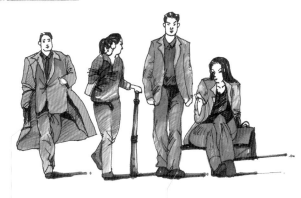

用色鉛漸層人物衣服的顏色，使人物顯得更加生動、細膩。

加強人物的影子，增加畫面的立體感。

2.4.2 人物組合

（1）繪製出人物的大致輪廓線。

〔用時5分鐘〕

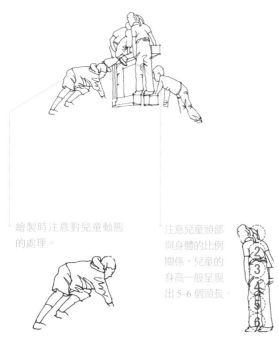

繪製時注意對兒童動態的處理。

注意兒童頭部與身體的比例關係，兒童的身高一般呈現出5~6個頭長。

（2）繼續刻畫人物輪廓。

〔用時5分鐘〕

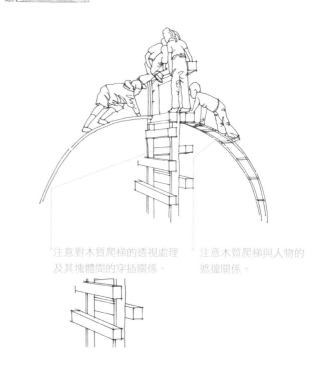

注意對木質爬梯的透視處理及其塊體間的穿插關係。

注意木質爬梯與人物的遮擋關係。

（3）刻畫出人物的細節部分，注意畫面中人物動作的連繫。

〔用時4分鐘〕

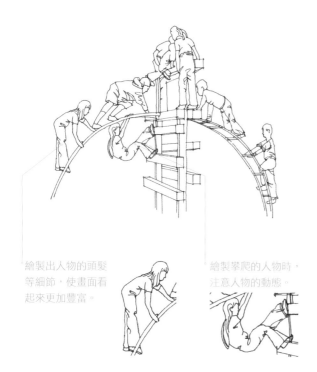

繪製出人物的頭髮等細節，使畫面看起來更加豐富。

繪製攀爬的人物時，注意人物的動態。

（4）繪製出人物的暗部，增強畫面的空間感。

〔用時3分鐘〕

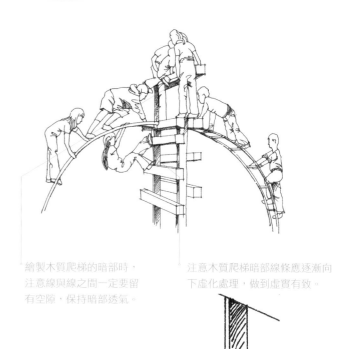

繪製木質爬梯的暗部時，注意線與線之間一定要留有空隙，保持暗部透氣。

注意木質爬梯暗部線條應逐漸向下虛化處理，做到虛實有致。

（5）分別用touch9、touch37、touch174、touch25、touch76繪製出人物的底色，然後用touch107繪製出木頭爬梯的底色。

用時4分鐘

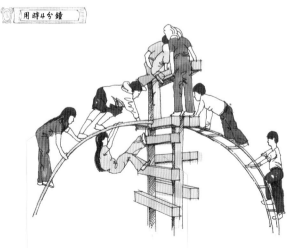

繪製人物頭髮時注意留白，可使人物看起來更加生動、不呆板。

根據木質爬梯的輪廓線，用掃筆的筆觸繪製出它的顏色。

（6）繼續用touch59、touch56、touch104加深人物的顏色，並用touch97加深木質爬梯的顏色。

用時3分鐘

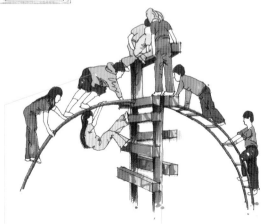

繪製兒童衣服的顏色時，可採用一些比較豔麗的顏色，活躍畫面的氣氛。

用touch97加深木質爬梯的顏色時，注意留出前一遍畫的顏色。

（7）用touch1、touch51、touch69、touch104繪製出人物暗部的顏色，然後用touch96繪製出木頭暗部的顏色。

用時3分鐘

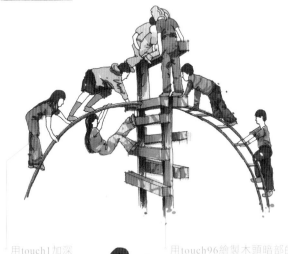

用touch1加深人物衣服的顏色時，注意顏色面積不宜太大。

用touch96繪製木頭暗部的顏色時，注意用筆一定要肯定，保持暗部顏色透氣。

（8）運用色鉛排線進行漸層，使畫面顏色更加柔和、自然地結合在一起。

用時3分鐘

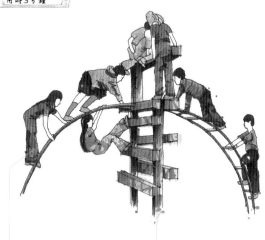

用色鉛柔和人物衣服的顏色，使畫面顯得更加生動。

在用色鉛柔和木質爬梯的顏色時，注意色鉛排線一定要稀疏有致，這樣畫出來的線條才會美觀。

2.5 石頭配景的表現

2.5.1 個體景石的畫法

（1）繪製石頭的大致輪廓線，注意石頭與石頭間的大小、高低關係。

用時3分鐘

注意石頭結構線間的相互穿插關係。

注意大小石頭間的相互遮擋關係。

（2）繼續深入刻畫石頭的細節，並畫出石頭的層次。

用時4分鐘

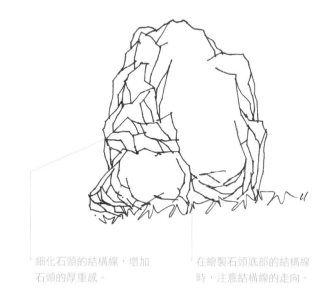

細化石頭的結構線，增加石頭的厚重感。

在繪製石頭底部的結構線時，注意結構線的走向。

（3）繪製出石頭大致的明暗關係。

用時4分鐘

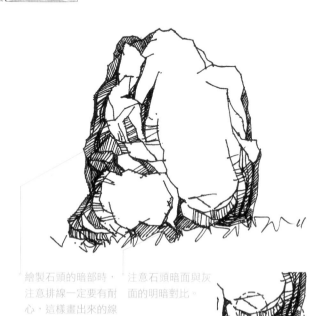

繪製石頭的暗部時，注意排線一定要有耐心，這樣畫出來的線才會美觀、大方。

注意石頭暗面與灰面的明暗對比。

（4）刻畫石頭暗部細節，添加簡單的環境，烘托出石頭主體。

用時3分鐘

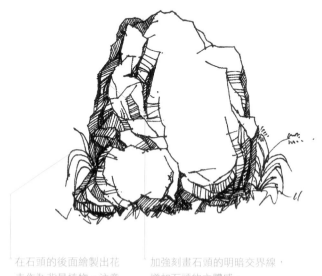

在石頭的後面繪製出花卉作為背景植物，注意花卉葉子間的相互穿插關係。

加強刻畫石頭的明暗交界線，增加石頭的立體感。

（5）分別用touchCG1、touch174繪製出石頭及草地的底色。

用時2分鐘

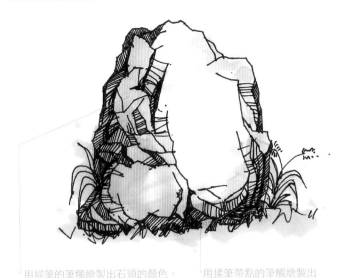

用掃筆的筆觸繪製出石頭的顏色。

用揉筆帶點的筆觸繪製出背景植物的顏色。

（6）繼續用touchCG2、touchCG3加深石頭的顏色，然後用touch59加深草地的顏色。

用時3分鐘

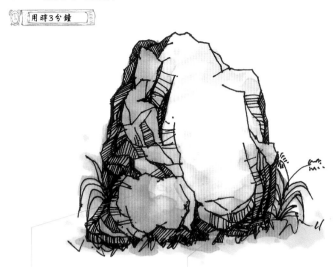

用touchCG3加深石頭的顏色，增加石頭的層次，使畫面看起來更加豐富。

加深草地的顏色時，注意一定要留出前一遍畫的顏色。

（7）分別用touchCG5、touch51加深石頭及草地暗部的顏色，然後用touch25畫出配景花朵的顏色。

用時3分鐘

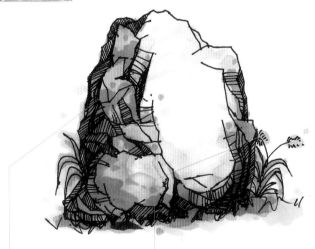

用touchCG5加深石頭暗部的顏色時，注意顏色面積不宜過大。

繪製出背景花卉的顏色，活躍畫面氣氛。注意花卉可做虛化處理，增加畫面的空間感。

（8）運用touch120加深石頭暗部的顏色，並運用色鉛排線，使畫面顏色更加和諧，提出高光部分。

用時3分鐘

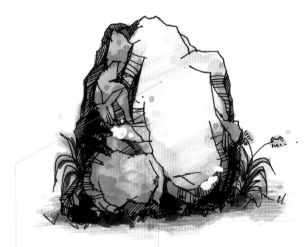

用色鉛排線時，注意石頭亮部顏色與暗部顏色的冷暖處理，拉開石頭的空間關係。

注意石頭的高光一定要飽滿，且面積不宜過大。

2.5.2 組合景石的畫法

（1）繪製出石頭的大致輪廓線。

用時3分鐘

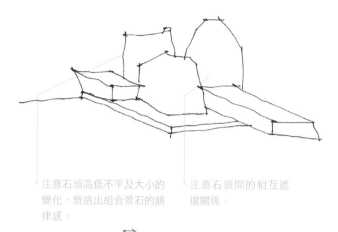

注意石頭高低不平及大小的
變化，營造出組合景石的韻
律感。

注意石頭間的相互遮
擋關係。

（2）繪製出石頭的大致塊體結構，增加石頭的層次感。

用時3分鐘

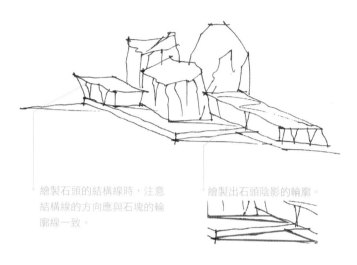

繪製石頭的結構線時，注意
結構線的方向應與石塊的輪
廓線一致。

繪製出石頭陰影的輪廓。

（3）繪製出石頭的暗面，注意排線疏密的變化，增加石頭
的空間體積感。

用時3分鐘

繪製石頭的暗部時，注意線
條應逐漸向下虛化，做到虛
實有致。

注意兩塊石頭交接的地
方，應該更暗一些。

（4）繼續繪製出石頭的灰面，使暗面與亮面更好地銜接，
調整暗面。

用時3分鐘

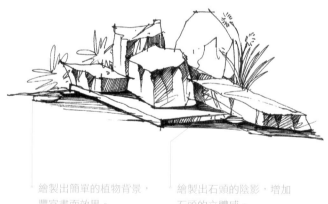

繪製出簡單的植物背景，
豐富畫面效果。

繪製出石頭的陰影，增加
石頭的立體感。

（5）分別用touchCG1、touch174繪製出石頭及植物的底色。

用時2分鐘

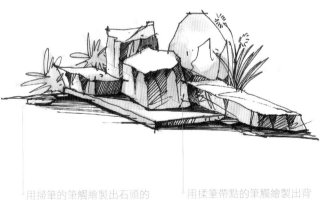

用掃筆的筆觸繪製出石頭的顏色。

用揉筆帶點的筆觸繪製出背景植物的顏色。

（6）繼續用touchCG2、touchCG3加深石頭的顏色，然後用touch59、touch25繪製出植物的底色。

用時3分鐘

用touchCG3加深石頭的顏色，加強石頭暗面與亮面的對比，使石頭更有立體感。

加深植物的顏色時，注意留出前一遍畫的顏色。

（7）分別用touchCG5、touch51、touch120加深石頭及植物暗部的顏色。

用時2分鐘

加深石頭暗部顏色時，注意顏色面積不宜過大。

繪製出背景花卉的顏色，活躍畫面氣氛。注意花卉可做虛化處理，增加畫面的空間感。

（8）用touch120加深石頭暗部的顏色，並運用色鉛排線，使畫面顏色更加柔和、自然，然後點出高光部分。

用時3分鐘

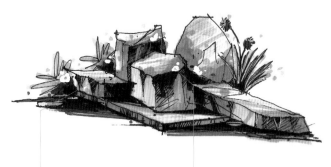

用色鉛排線時，注意石頭亮部顏色與暗部顏色的冷暖處理，拉開石頭的空間關係。

注意石頭的高光一定要飽滿，且面積不宜過大。

2.6 水體配景的表現

（1）繪製出石頭的外輪廓線。

用時3分鐘

靜態的水面效果是水體繪畫中最基礎的表現手法，基本上只要在有水的地方就會被採用。因此，我們在繪製時，必須掌握水面清澈、透明的特徵。

繪製時注意石頭高低錯落的外輪廓線。

注意石頭間的穿插、遮擋關係。

（2）增加遠景部分，加強畫面的空間感。

用時2分鐘

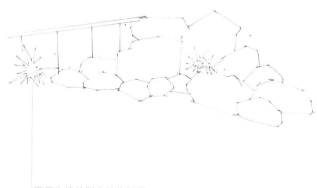

用爆炸線繪製出植物配景，豐富畫面效果。

（3）繪製出石頭的暗部和陰影。

用時5分鐘

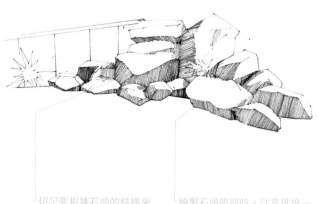

切記要根據石頭的結構來繪製暗部和陰影，使畫面效果更加協調、統一。

繪製石頭暗部時，注意排線一定要有耐心，這樣排出來的線條才會整潔、美觀。

（4）繪製出水面的倒影。

用時7分鐘

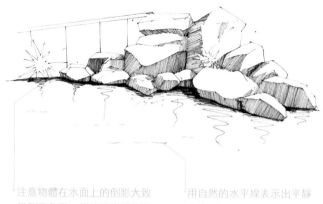

注意物體在水面上的倒影大致呈倒三角形，越接近物體的部分越暗。

用自然的水平線表示出平靜的水面。

（5）分別用touchCG2、touch185繪製出石頭及水面的底色。

用時2分鐘

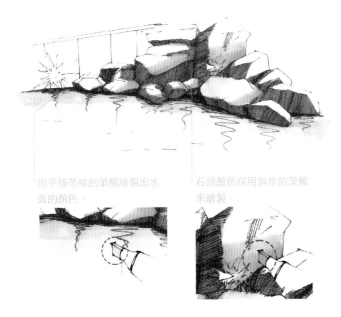

用平移帶線的筆觸繪製出水
面的顏色。

石頭顏色採用斜推的筆觸
來繪製。

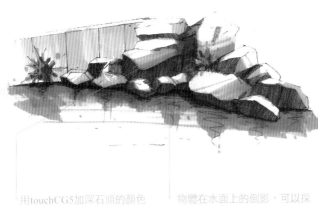

（6）分別用touchCG2、touchCG3、touch183加深石頭及水
面的顏色，然後用touchWG2、touch9繪製出遠處配景的顏色。

用時3分鐘

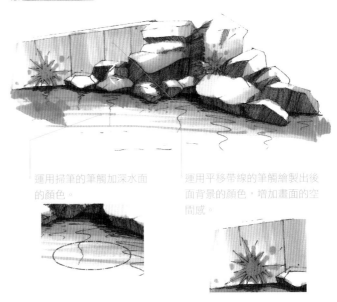

運用掃筆的筆觸加深水面
的顏色。

運用平移帶線的筆觸繪製出後
面背景的顏色，增加畫面的空
間感。

（7）用touchCG5、touch76繪製出石頭暗部及水面倒影的
顏色。

用時3分鐘

用touchCG5加深石頭的顏色
時，注意留出前一遍畫的顏
色。

物體在水面上的倒影，可以採
用豎向的自然曲線來表示。

（8）用色鉛漸層水面的顏色，使畫面更加柔和、自然，然
後點出水面的高光，提亮畫面，塑造光感。

用時3分鐘

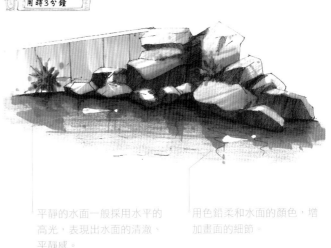

平靜的水面一般採用水平的
高光，表現出水面的清澈、
平靜感。

用色鉛柔和水面的顏色，增
加畫面的細節。

2.6.2 跌水的畫法

（1）首先繪製出跌水及石頭的外輪廓線。

用時3分鐘

跌水是指溝底為階梯形，呈瀑布跌落式的水流，有天然跌水和人工跌水。根據落差大小，跌水可分為單級跌水和多級跌水。　注意石頭的方向及高度。跌水必須在一定的高度上才能形成。　注意石頭間的相互遮擋關係。

（2）繪製出跌水及石頭的細節，注意物體間的前後遮擋關係。

用時2分鐘

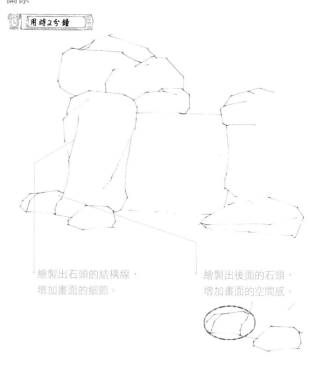

繪製出石頭的結構線，增加畫面的細節。　繪製出後面的石頭，增加畫面的空間感。

（3）根據光源方向繪製出石頭的暗部。

用時3分鐘

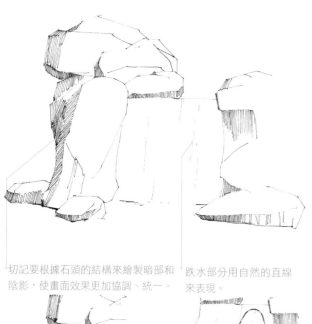

切記要根據石頭的結構來繪製暗部和陰影，使畫面效果更加協調、統一。　跌水部分用自然的直線來表現。

（4）繼續繪製出跌水的細節部分，結合平靜水面，相互襯托。

用時4分鐘

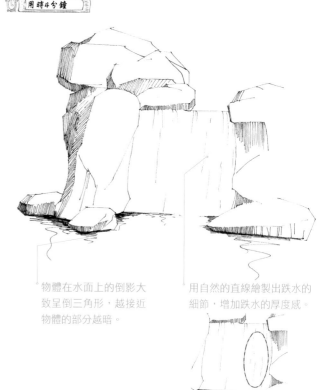

物體在水面上的倒影大致呈倒三角形，越接近物體的部分越暗。　用自然的直線繪製出跌水的細節，增加跌水的厚度感。

（5）分別用touchCG2、touch185繪製出石頭及水面的底色。

用時2分鐘

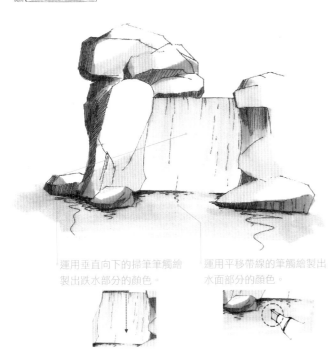

運用垂直向下的掃筆筆觸繪製出跌水部分的顏色。

運用平移帶線的筆觸繪製出水面部分的顏色。

（6）用touchCG2、touchCG3、touch183加深石頭及水面的顏色，然後用touch59繪製出遠處植物的顏色。

用時4分鐘

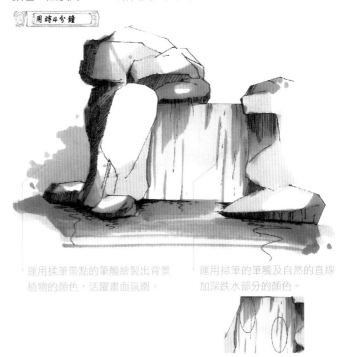

運用揉筆帶點的筆觸繪製出背景植物的顏色，活躍畫面氛圍。

運用掃筆的筆觸及自然的直線加深跌水部分的顏色。

（7）用touchCG5、touch76繪製出石頭暗部及水面倒影的顏色，並用touch47、touch51繪製出遠處植物暗部的顏色。

用時3分鐘

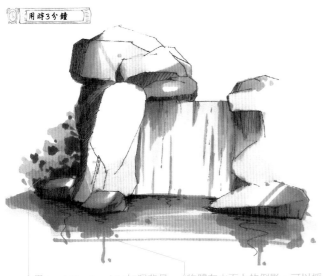

用touch47、touch51加深背景植物的顏色時，注意留出前一遍畫的顏色。

物體在水面上的倒影，可以採用豎向的自然曲線來表示。

（8）用色鉛漸層跌水及水面的顏色，使畫面更加柔和、自然，並點出高光，塑造畫面的光感。

用時3分鐘

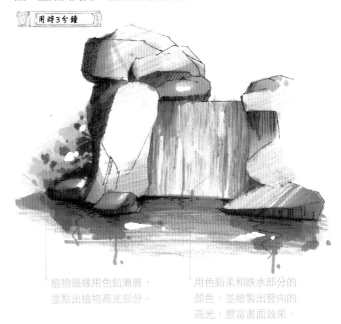

植物邊緣用色鉛漸層，並點出植物高光部分。

用色鉛柔和跌水部分的顏色，並繪製出豎向的高光，豐富畫面效果。

2.6.3 湧泉的畫法

（1）繪製出湧泉的外輪廓。

用時2分鐘

（2）繪製出水池周圍的鋪裝，豐富畫面的細節。

用時2分鐘

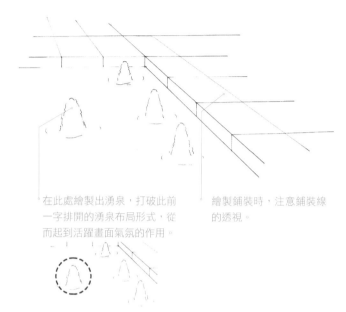

湧泉，顧名思義，是指噴出的泉水。一般泉水由下向上冒出，不作高噴，噴水時能將氣吸入，使水形成豐滿的白色泡沫，水聲較大，湧動不息，極富動感。如濟南市的趵突泉，就是在大自然中的一種湧泉。

注意湧泉大致呈正三角形，上小下大。

注意湧泉從大到小的透視特徵。

在此處繪製出湧泉，打破此前一字排開的湧泉布局形式，從而起到活躍畫面氣氛的作用。

繪製鋪裝時，注意鋪裝線的透視。

（3）表現出湧泉的細節特徵，畫出大致明暗關係。

用時4分鐘

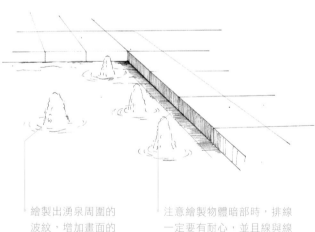

（4）根據光影關係，調整畫面，表現出湧泉在水中湧動的效果。

用時3分鐘

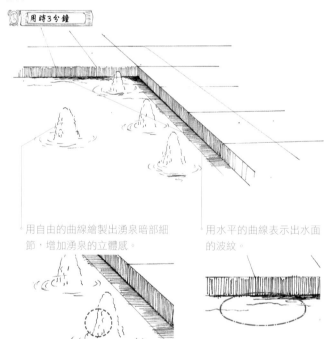

繪製出湧泉周圍的波紋，增加畫面的細節。

注意繪製物體暗部時，排線一定要有耐心，並且線與線之間要留有空隙，保持暗部透氣。

用自由的曲線繪製出湧泉暗部細節，增加湧泉的立體感。

用水平的曲線表示出水面的波紋。

（5）分別用touchCG2、touch185繪製出湧泉及地面鋪裝的底色。

用時2分鐘

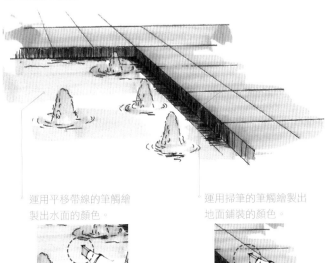

運用平移帶線的筆觸繪製出水面的顏色。

運用掃筆的筆觸繪製出地面鋪裝的顏色。

（6）用touchCG3、touch185加深湧泉及地面鋪裝的顏色。

用時4分鐘

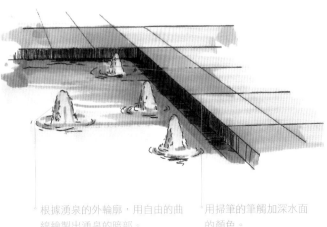

根據湧泉的外輪廓，用自由的曲線繪製出湧泉的暗部。

用掃筆的筆觸加深水面的顏色。

（7）用色鉛柔和湧泉及水面的顏色，使畫面顏色漸層得更加自然。

用時3分鐘

用色鉛漸層湧泉及水面的顏色，增加畫面的細節。

在地面鋪裝邊緣處用色鉛進行漸層，使畫面顯得更加柔和。

（8）點出湧泉以及水面的高光，提亮畫面，塑造光感。

用時3分鐘

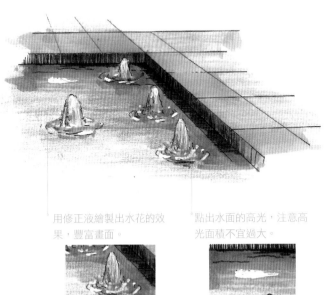

用修正液繪製出水花的效果，豐富畫面。

點出水面的高光，注意高光面積不宜過大。

2.7 車輛配景的表現

2.7.1 汽車前視圖的畫法

（1）繪製出汽車前視圖的輪廓線，要仔細觀察汽車的外輪廓，對比每個流線型的轉折點，準確畫出汽車的輪廓與透視。

用時5分鐘

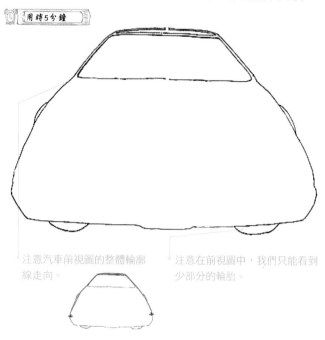

注意汽車前視圖的整體輪廓線走向。　　注意在前視圖中，我們只能看到少部分的輪胎。

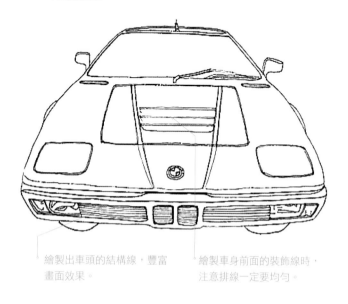

（2）繪製出汽車的零、部件，如後視鏡、雨刷、避雷針及車燈的輪廓。

用時8分鐘

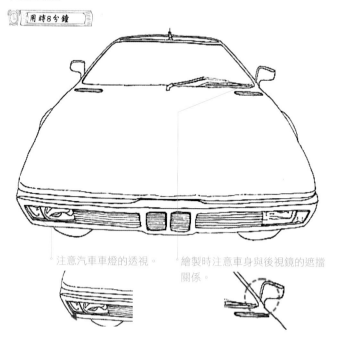

注意汽車車燈的透視。　　繪製時注意車身與後視鏡的遮擋關係。

（3）繪製出車頭的凹凸結構及汽車的標誌。

用時10分鐘

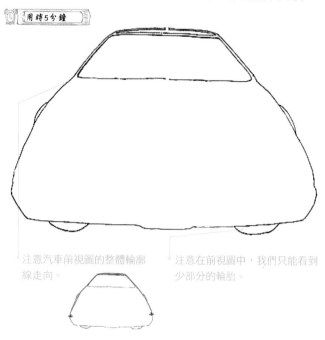

繪製出車頭的結構線，豐富畫面效果。　　繪製車身前面的裝飾線時，注意排線一定要均勻。

（4）整體調整畫面，加強汽車的明暗關係。在繪製汽車明暗關係時，注意排線方向盡量一致。

用時8分鐘

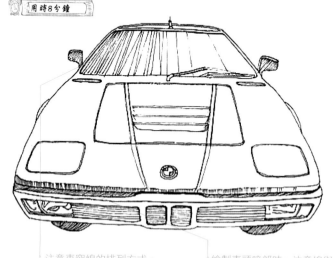

注意車窗線的排列方式，從左到右越來越稀疏。　　繪製車頭暗部時，注意線與線之間一定要留有空隙，保持暗部透氣。

（5）用touch183繪製出車身的顏色。

用時2分鐘

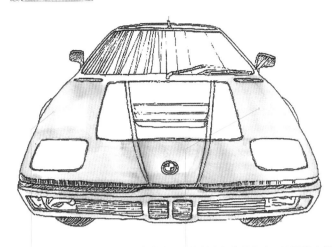

注意留白，表現出金屬物體的 光澤感。

繪製車身的顏色時，注意麥克筆 用筆方向應跟著車身的結構走。

（6）用touch183加深車身的顏色，並用touchCG2繪製出車窗及車輪的顏色。

用時4分鐘

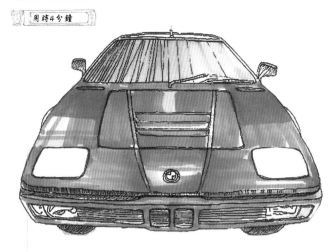

繪製車身時，注意麥克筆的用筆方向、垂直於車 身結構方向用筆，可以使畫面效果更加豐富。

（7）用touch76加深車身的顏色，並用touchCG3、touch-CG5加深車窗及車輪的顏色。

用時4分鐘

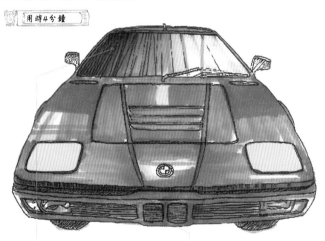

用斜推帶線的筆觸繪製出車 窗的顏色。

用麥克筆的細頭刻畫出車的 細節部分。

（8）用touch69繪製出車身暗部的顏色，並用touch120繪製出車的影子，增加畫面的立體感。

用時4分鐘

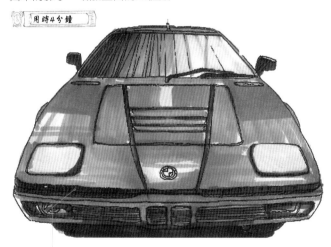

加深車頭暗部的顏色，拉開與亮部顏色的對比， 增加車的立體感。

2.7.2 汽車透視圖的畫法

（1）繪製出汽車透視圖的輪廓線，仔細觀察汽車的整體造型。

繪製車身時注意用線要自然流暢，表現出汽車的柔美感。

注意汽車的整體透視。此汽車案例為兩點透視，因此應先找到畫面的兩個消失點。

（2）繪製出車窗和右側後視鏡。

注意後視鏡與車身的遮擋關係。

根據汽車的透視，繪製出車身的裝飾線。

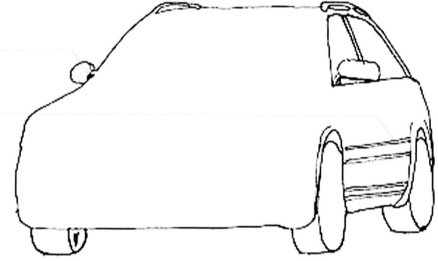

（3）繪製出汽車前車窗和車燈，注意用線流暢，表現出車窗的弧度。

繪製車燈時，注意車燈的透視。

繪製出輪胎上面的細節部分，豐富畫面效果。

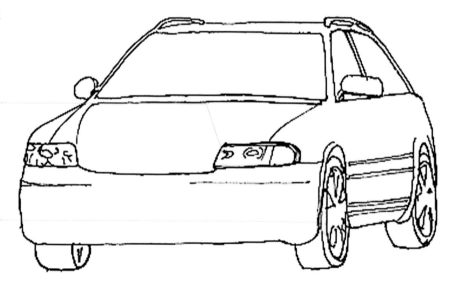

（4）加強汽車的明暗關係，注意排線方向盡量一致，使畫面效果更加統一，更加清新亮麗。

用時10分鐘

注意車窗線的排列方式，從左到右越來越稀疏。

繪製輪胎暗部時，注意線條與線條之間不要重疊或交叉，過多的重疊和交叉線條會導致畫面暗部不透氣。

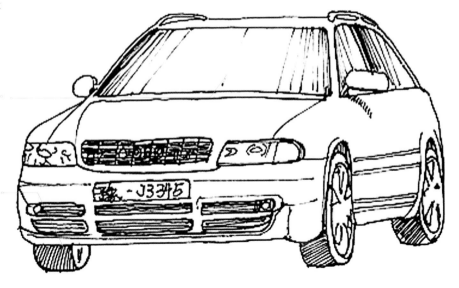

（5）用touchWG2繪製出車身的顏色。

用時2分鐘

根據車身的結構及透視，用掃筆的筆觸繪製出車身的顏色。

注意留白，表現出金屬物體的光澤感。

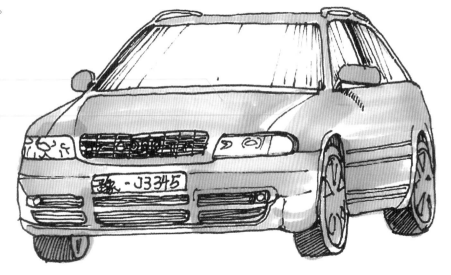

（6）用touchWG3加深車身的顏色，並用touchCG2繪製出車窗的顏色。

用時4分鐘

用斜推帶線的筆觸繪製出車窗的顏色。

在加深車身顏色時，注意留出前一遍畫的顏色。

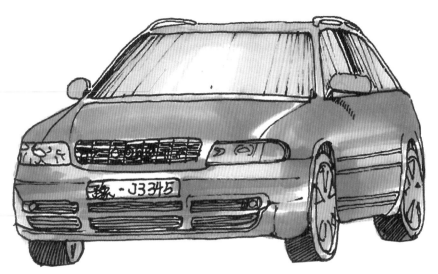

（7）用touchWG5、touchCG3、touchCG5加深車身及車窗的顏色。

用時4分鐘

用斜推帶線的筆觸加深車窗的顏色，注意留出前一遍畫的顏色。

用麥克筆的細頭刻畫出車的細節部分。

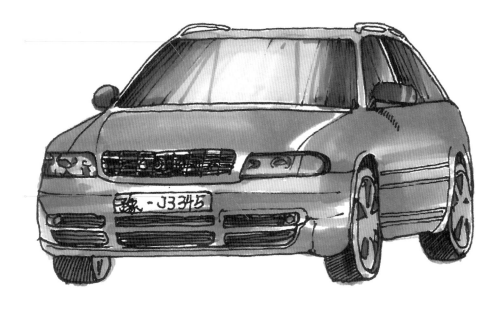

（8）用touchWG7刻畫出車身暗部細節的顏色，並用touch120繪製出車的影子，增加畫面的立體感。

用時4分鐘

加深後面車窗的顏色，增加畫面的空間感。

繪製車的影子時，注意用筆一定要快，避免拖拖拉拉，以免留下水印，影響畫面效果。

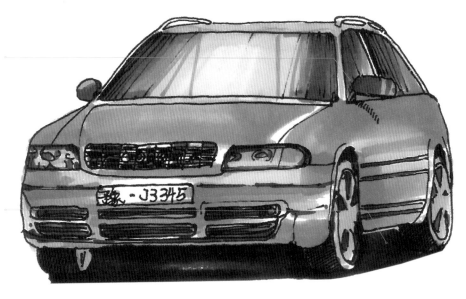

第3章
建築塊體與草圖表現

22
種塊體與草
圖表現技法

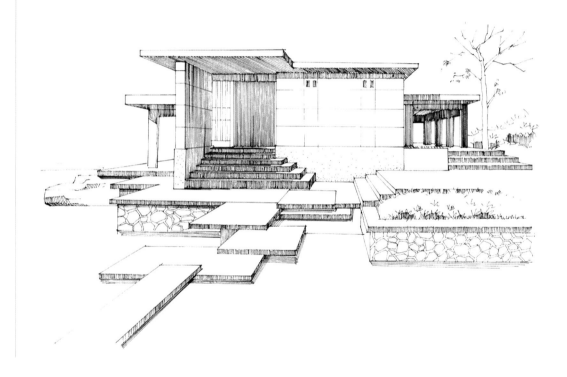

3.1 簡單的建築塊體訓練

3.1.1 簡單幾何形體的切割訓練

（1）畫出簡單的幾何體群組輪廓線。

用時2分鐘

（2）按照建築物的結構造型分割幾何體，如門、窗、台階等。

用時2分鐘

（3）繪製出暗部和陰影部分，
注意整體性。

用時5分鐘

（4）根據畫面整體關係和光
源，加強畫面對比。同時，需要注意
前後主次關係。

用時4分鐘

3.1.2 長方體的形象思維表現

（1）畫出幾何體的輪廓線，注
意幾何體的透視線走向。

用時2分鐘

（2）分割幾何體，增加難度，
不要拘泥於既定的幾何形態。

用時3分鐘

（3）分割好幾何體之後，根據光源畫出陰影部分，透過理性的分析，表現出幾何體的立體感和空間感。

用時5分鐘

（4）整體調整畫面，加強對比。加深畫面中最暗的部分，前實後虛，前緊後鬆。

用時4分鐘

3.1.3 切割表現不同形體的空間

（1）畫出幾何形體的外輪廓線，
可以嘗試分割不規則的幾何體。

用時3分鐘

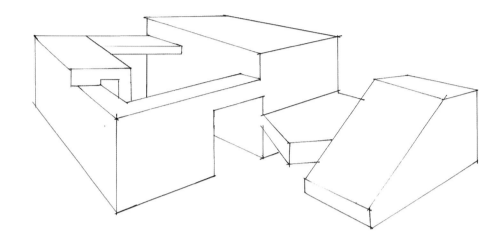

（2）分割幾何形體，盡量分細，
可以根據建築物的特徵增加穿插關係。

用時5分鐘

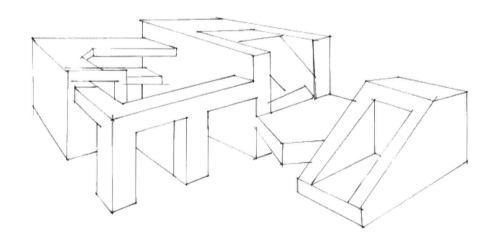

（3）根據光源畫出幾何
體的陰影和暗部，表現出幾何體的體積感和
空間層次。

用時6分鐘

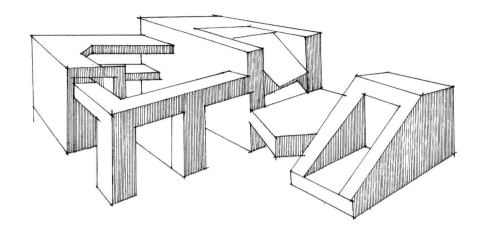

（4）加強明暗對比關係，根據
畫面需要調整主次關係。

用時3分鐘

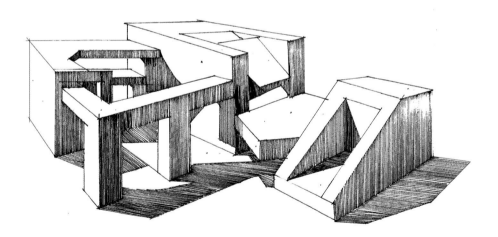

3.1.4 不同塊體表現建築雛形

（1）畫出不規則幾何體群組的
外輪廓線。

用時3分鐘

（2）開始分割幾何體，並在遠
景中增加簡單建築。

用時5分鐘

（3）根據光源畫出暗部和陰影部分，建築的明暗關係可以根據幾何體的明暗關係進行表現。在同一畫面中，光源要統一。

用時6分鐘

（4）調整畫面整體效果，加強明暗對比，強調主體，弱化次要部分。

用時4分鐘

3.2 建築塊體的穿插

3.2.1 長方體商業建築塊體穿插表現

（1）畫出前景低矮建築物的輪
廓線，需注意兩棟建築之間的遮擋關
係，透視線方向必須一致。

用時1分鐘

由此可以看出本案例為兩點透視，注意透
視的視點是偏右的，所以左邊透視感更加
強烈。

注意塊體的前後遮擋關係，同時要準確掌
握透視的一致性。

（2）畫出中高層建築物的輪廓
線，注意比例關係。

用時2分鐘

注意屋頂的細節，該視點為仰視，屋簷的
下面部分面積較大。

理清建築各個塊體間的穿插關係，掌握建
築各部分的尺度。

塊體穿插處的轉折線，要注意透視線的走
向與傾斜角度。

（3）畫出建築物表面的細節，如門窗、建築分割線等，然後在建築物周邊點綴一些植物。

用時7分鐘

建築物外立面的貼面不要畫得過實，高大建築上的窗戶不要表現得過多、過實，注意比例關係。

在表現建築物表面的裝飾材料時要結合建築的透視，材料的走向要與建築的透視一致。

大場景的建築配景植物，主要是豐富建築場景，應簡略、靈活地進行處理。

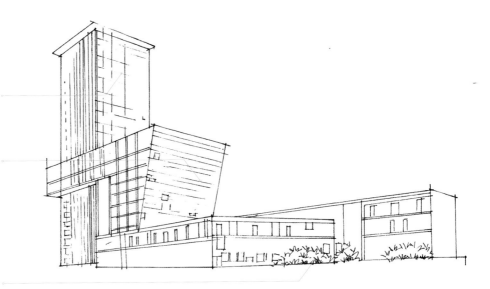

（4）根據建築塊體間的穿插關係和光源，畫出圖中的暗部和陰影部分。

用時6分鐘

表現建築物窗戶時要注意掌握尺度感，窗戶的大小需根據建築的尺度來定。

建築暗部的反光，可以利用間斷的線條表現，留出少量的白，使得暗部透氣。

建築的暗部內若有窗戶，需表現出其光影關係，體現暗部層次。

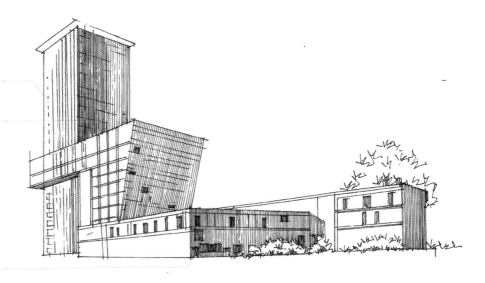

3.2.2 方盒子建築錯位穿插表現

（1）畫出建築物的底層部分，
確定畫面透視方向。

掌握好建築物各部分的透視方向，準確地
表現出來。

注意局部之間穿插關係以及前後遮擋關
係，表現出建築物的空間透視感。

（2）畫出建築物的高層部分，注
意透視必須一致。

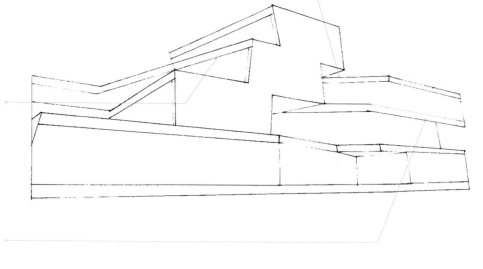

建築物的穿插關係
必須建立在透視正
確的基礎上，理清
各部分之間關係的
同時，要準確表現
出建築體的穿插與
透視關係。

各部分的透視要
與建築物的透視
保持一致。但要
注意建築邊線的
透視變化。

注意建築物面與
面的夾角，合理
掌控畫面的透視
關係。

（3）完成建築物所有結構，注意建築塊體構件的穿插關係。

用時2分鐘

按照三點透視的原理表現仰視部分。

根據視點確定建築塊體的穿插關係，並準確表達出來。

建築支撐柱，需要有前後虛實變化，越靠前輪廓越清晰。越靠後的應簡略虛化處理。

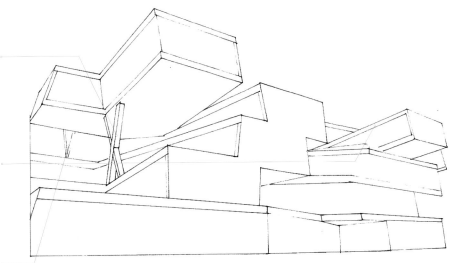

（4）根據光源畫出暗部和陰影部分，注意亮部細節的表現。

用時5分鐘

給建築物增添光影關係時要根據建築物各部分的具體結構排線表現。

調整大畫面時，亮面部分的細節根據局部的具體材質進行表現。

大面積暗部，其反光的表現可以運用間斷的線條塑造。

3.2.3 方體住宅建築塊體穿插表現

（1）畫出建築物的基座部分。
該案例為三點透視，注意透視線的方向。

理清建築物各部分的穿插關係，往往從塊體的交界處開始繪畫。

台階的透視要與建築物透視一致。

運用出頭的線條表現建築體，能使畫面靈活生動。

（2）繼續增加建築物的高度，
注意建築塊體間的穿插關係。

準確掌握建築物各部分的穿插及透視關係，同時表現出建築懸挑的厚度。

這部分所看見的塊體底面面積較大，表達出仰視的視角，同時注意周圍透視線的走向。

注意仰視視角，建築物的豎向輪廓線是傾斜的，不與畫面垂直。

（3）畫出建築物的門窗等細節，要做到透視方向統一於建築。

⏱ **用時3分鐘**

建築物的窗框透視應與建築透視保持一致。並要注意窗框的寬度，不宜畫得過寬。

在表現陽台上的欄杆時不能只是簡單的一根線，它的透視也要與建築物的透視保持一致。

繪製挑簷分割線時，要尋找中點，然後根據透視往裡畫一點。

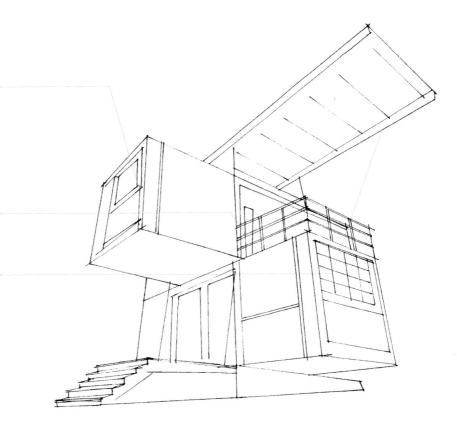

（4）表現出建築物的暗部和陰影部分，體現建築物的體積感和空間感。

⏱ **用時5分鐘**

在表現暗部時，也可根據塊面的走向確定排線的方向，這樣會為畫面增加看點。

調整大畫面時，可以根據建築物裝飾面的材料進行細化。

作為背景的喬木運用了靈活抖線簡略表現，暗部則運用豎線條統一區分明暗關係。

入口大門運用豎線條表現暗部，並用短豎線上下錯開，加深門的材質紋理，豐富暗部層次。

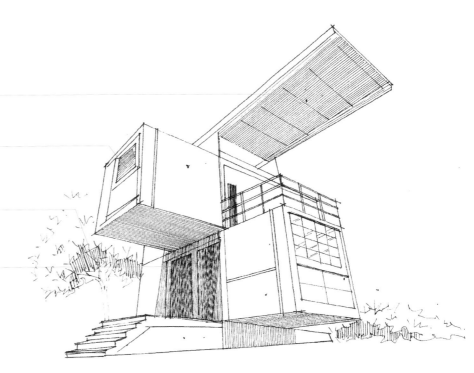

3.2.4 商業建築塊體穿插表現

（1）分析建築物主要塊體，掌控好每部分所占比例、大小、角度等，畫出建築物大致外輪廓線。

用時3分鐘

在表達窗框時，要注意凹凸部分的銜接，注意透視方向。

注意建築物凹凸部分的表現，根據視點來確定遮擋關係。

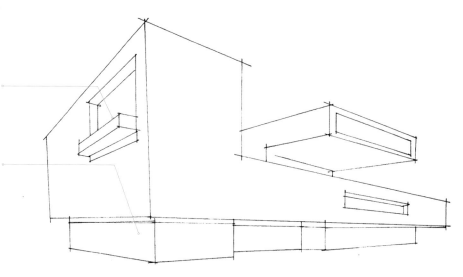

（2）細化建築物結構，並繪製出周圍的配景植物。

用時8分鐘

在表現枯樹時線條要快，線與線之間不平行，並且要下粗上細。

表現建築物鏤空部分時，露出來的部分不能忽視，要準確表達。

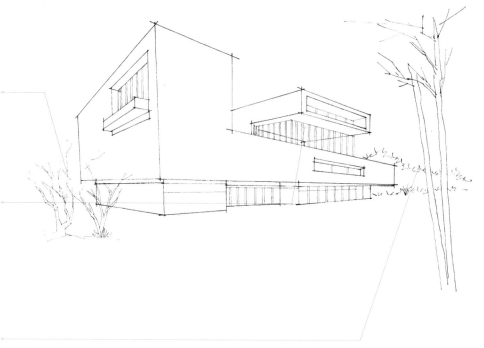

遠景植物只需畫出基本輪廓即可。

（3）強化建築物的體積，繪製
出建築物的明暗關係，並用抖線繪製
出前景植物樹冠。

用時5分鐘

在處理建築暗部的明暗關係時，可以透過
線條的疊加來表現，注意線條疊加次數不
宜過多，要保持暗部透氣。

根據光源確定各部分的暗面，注意要做到
光源一致。

建築配景的植物樹冠應靈活處理，勾勒出
基本的輪廓線，豐富建築場景。

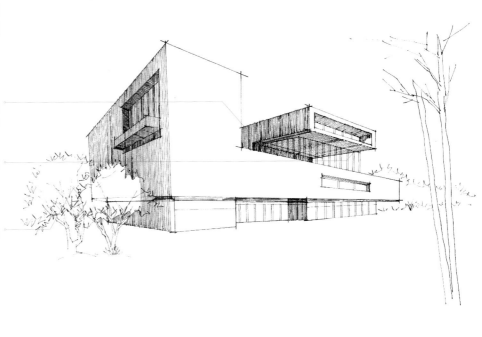

（4）繪製出建築物立面材質並
加強暗部層次，豐富畫面內容。

用時6分鐘

調整畫面時，應先分析出建築物最暗的地
方，然後大膽加深。

畫面前景壓邊樹的表現，應注意樹枝與樹
幹的穿插及生長姿態。忌諱樹枝兩側完全
對稱。

建築物外貼面材質表現，要注意材質的形
狀與尺寸大小，符合畫面的空間與透視。

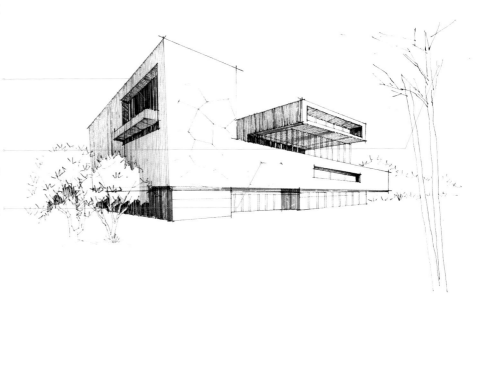

3.2.5 博物館建築塊體表現

（1）畫出建築物基礎部分，由於視點較低，底部透視線方向比較平緩，越往上透視越大。

用時3分鐘

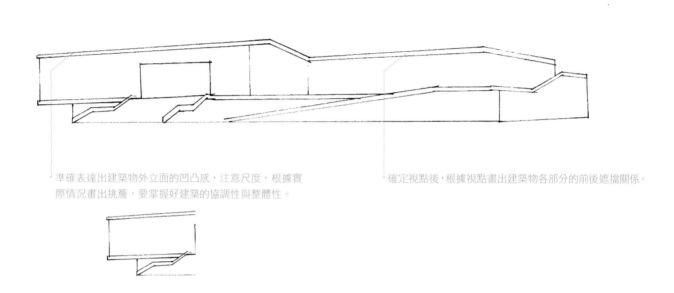

準確表達出建築物外立面的凹凸感，注意尺度，根據實際情況畫出挑簷，要掌握好建築的協調性與整體性。

確定視點後，根據視點畫出建築物各部分的前後遮擋關係。

（2）增加建築物高度，注意每層之間的穿插關係。

用時2分鐘

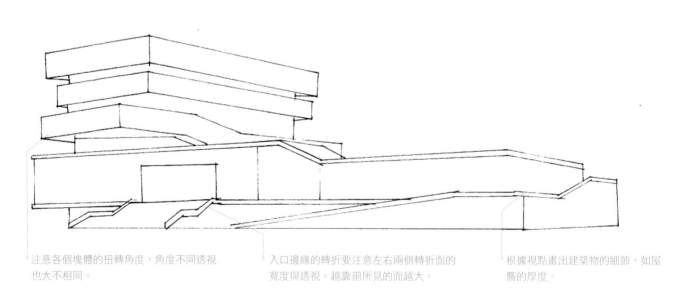

注意各個塊體的扭轉角度，角度不同透視也大不相同。

入口邊緣的轉折要注意左右兩側轉折面的寬度與透視。越靠前所見的面越大。

根據視點畫出建築物的細節，如屋簷的厚度。

（3）分析光源並畫出建築物的暗部和陰影部分，表現出建築物的體積感和空間感。

用時5分鐘

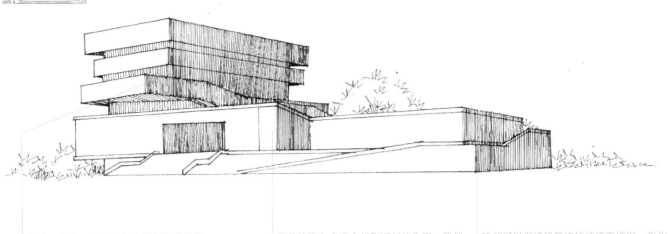

找到明暗交界線，畫出暗部和陰影部分，每部分由於結構不同，明暗交界線位置也不相同。

背景植物在畫面中起到襯托的作用，雖然不用過多表現，但是需要將結構關係表達清楚。

暗部可以根據建築物的結構來排線，強化建築物的結構與體積。

（4）整體掌握畫面效果，加深畫面中最暗的地方，加強明暗對比。亮部適當加上細節表現。

用時4分鐘

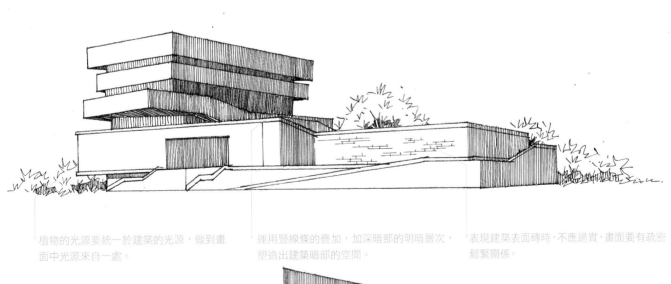

植物的光源要統一於建築的光源，做到畫面中光源來自一處。

運用豎線條的疊加，加深暗部的明暗層次，塑造出建築暗部的空間。

表現建築表面磚時，不應過實，畫面要有疏密鬆緊關係。

3.3 建築塊體的明暗表現

3.3.1 現代別墅建築塊體明暗表現

（1）畫出建築物的外輪廓線，
確定透視方向，注意建築物各部分間
的遮擋關係。

用時2分鐘

注意建築物各部分間的透視關係，要保持
一致，不然會導致建築物形態扭曲。

入口處的屏風設計是為了豐富建築的空間
關係，注意表現時要與建築透視一致。

在繪製時要注
意建築窗戶上
下兩個面的透
視關係，由上
到下面積逐漸
變大。

（2）細化建築表面，畫出遠景
中的樹木。

用時5分鐘

在表現窗戶上的細節時，要與建築透視一
致。扶手盡量運用雙線繪製表現出扶手的
寬度。

表現背景植物時，只需畫出其外輪廓，起
到烘托主體建築的效果。

繪製出建築後的道路，拉開背景植物與前
景建築的空間關係。

（3）根據建築物的結構和光源
畫出圖中的暗部和陰影。

⊙ **用時3分鐘**

建築旁的灌木透過門洞顯露出來，表現出
建築與灌木的位置關係。

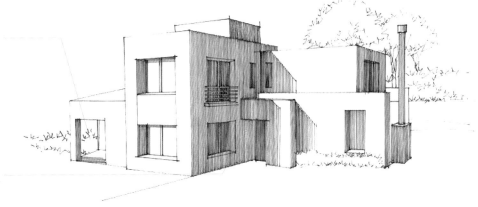

表現暗部時，也可根據塊面的走向確定排
線的方向，這樣會使暗部更加具有細節。

（4）整體掌握畫面效果，加深
畫面中最暗的部分。同時給周圍的樹
木加上明暗關係，表現出體積感。

⊙ **用時2分鐘**

建築後面的植物只需表現出大致的光影關
係，理清主次即可。

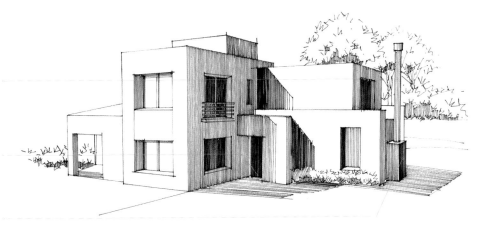

表現建築暗部時，門窗運用豎線條疊加，
豐富暗部層次。

處於暗部的轉折面，要注意面與面之間排
線的疏密，拉開明暗關係。

3.3.2 會所建築塊體明暗表現

（1）畫出建築物的外輪廓線，需注意統一建築物各部分透視走向。建築物是主體物，其他物體都是次要的，所以畫圖時應把注意力集中在建築物上，畫好建築物的結構框架，為接下來增添建築物的細節打下基礎。

用時5分鐘

注意建築物的透視方向，理清建築塊體之間的穿插關係。

建築物前的石頭要注意與建築物的比例關係，要大小合適且與建築體協調。

繪畫建築角線時，線與線之間距離很近，要注意手腕不要彎曲，保持僵持狀態，運用手臂的平移擺動繪製直線。

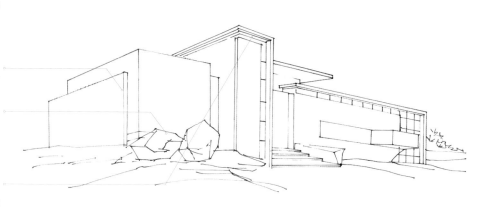

（2）添加建築物前景的竹子，細化建築物外立面，豐富畫面效果。

用時5分鐘

竹葉一定要尖挺，同時注意竹子與建築物的比例關係。

建築物裝飾面的透視線要與建築物透視一致，運筆線條肯定且平行。

入口台階的表現，要注意越靠前的台階面越寬。

緩坡運用流暢舒緩的線條表現，注意坡度的大小，不可太大也不可太小。

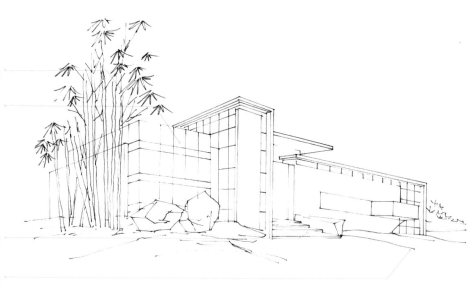

（3）確定光源，圖中光源來自建築物右上方，畫出建築物的暗部和陰影部分，需注意不要專注某一個細部表現，要掌握整體效果。

用時3分鐘

注意掌握竹子之間的穿插關係，表現出建築物和植物的前後關係，體現局部內的空間感與坡度。

不一樣的位置採用不一樣的排線方式，根據結構與位置選擇排線的走向，能使我們的畫面更加協調。

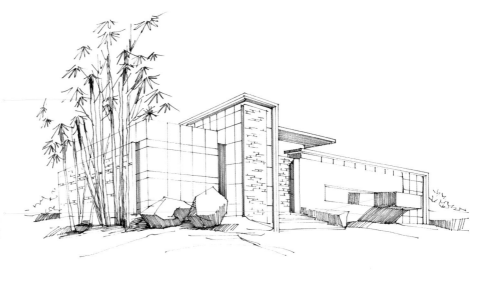

（4）整體調整畫面，加強畫面的明暗對比，有選擇地畫出建築物上最重的顏色，亮部可以留白，也可以適當修飾，表現出建築物外立面的材質，體現出建築物整體質感。

用時4分鐘

牆面磚在表現時不要畫得太過實應簡略即可。並選擇性地加深建築物最暗的部分，可以大膽地加深，但只侷限小面積範圍內進行。

這部分建築物裝飾面為大理石，所以表現時可以按照大理石的繪製方式繪畫。

竹子葉片與竹竿相交的地方應該加深，處於大面積暗部的竹竿應局部留白，拉開竹葉、竹竿、建築三者的前後關係。塑造出三者的空間感。

運用雙斜線表現出玻璃材質的反光。

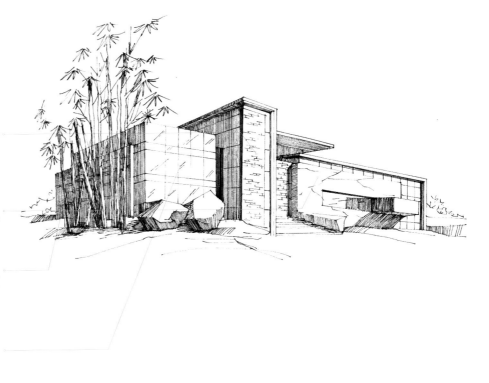

3.3.3 私人別墅建築塊體明暗表現

（1）確定建築物透視方向，畫
出建築物外輪廓線，做到近大遠小。

用時5分鐘

注意建築物的透視方向，理清建築物各
個塊體之間的穿插關係。

掌握好建築物各部分的前後遮擋關係，從
而拉開前後空間，塑造空間感。

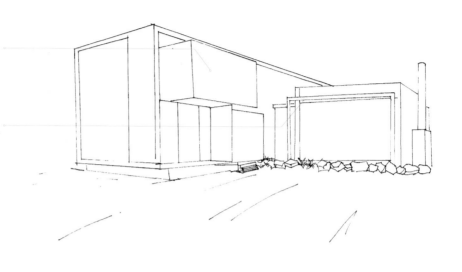

（2）畫出建築物表面裝飾，以
及周圍的環境，體現畫面細節。

用時4分鐘

表現背景枯樹枝的關鍵是樹枝之間不能平
行，兩側不能完全對稱，分叉點應錯開。

掌握建築物各個面的大小，體現出建築物
的結構與穿插關係。

運用剛勁有力的線條勾勒出石頭的基本輪
廓，並用一定弧度的線條繪製出微地形坡
度。

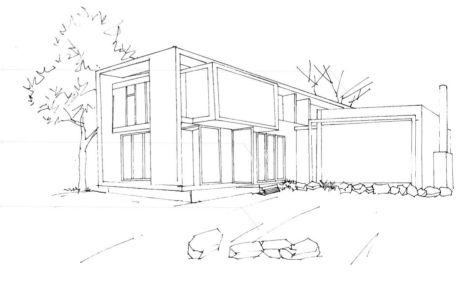

（3）根據光源畫出暗部和陰影，可以適當表現出亮部的細節。

用時6分鐘

表現建築物暗部時，需注意暗部的深淺層次，暗部要透氣，有深淺層次，不能畫得過於死板。

表現木紋時，線條要自然且不平行。暗部調子的排線方式根據各部分的結構及走向來定。

窗戶從上到下做明暗層次，注意線條的靈活性。

前景植物運用要帶有一定弧度的線條繪製，使其葉片顯得真實。

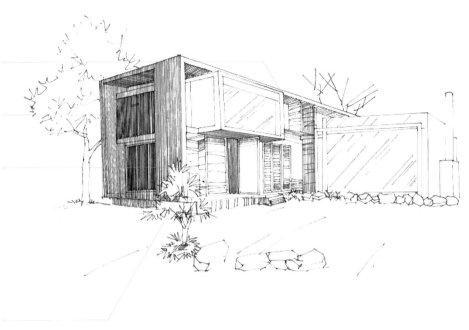

（4）整體調整畫面效果，加強明暗對比，表現出建築物的立體感。

用時3分鐘

選擇畫面中最暗的部分進行加深，這時要大膽地刻畫，塑造出畫面的明暗層次。

畫出窗框的光影關係，體現其立體感，豐富畫面細節。

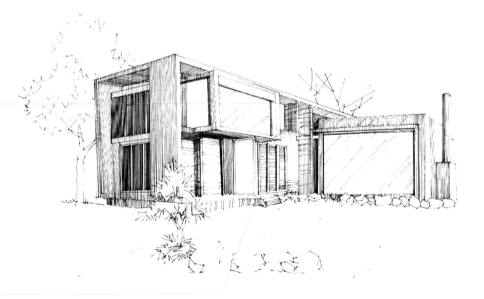

3.3.4 接待中心建築塊體明暗表現

（1）畫出建築物的外輪廓線，
注意透視要保持統一。

用時4分鐘

注意透視走向，保持各部分透視統一於整
體畫面。

建築物前景地面鋪裝的透視要統一於建築
物的透視走向，加強場景的透視感。

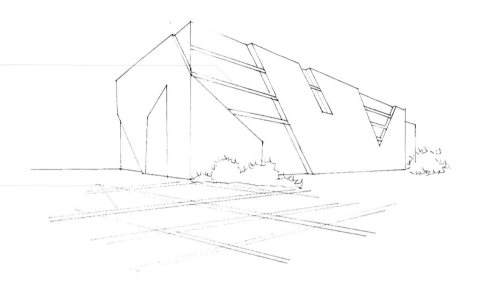

（2）細化建築物結構，表現出
門窗的內部結構，應適當添加周邊環
境，豐富畫面內容。

用時3分鐘

添加建築物表面細節時要注意透視與材質
的大小。

背景植物表現只需畫出其外輪廓即可，達
到烘托主體建築的效果。

前景灌木的繪製要注意灌木的大小，應多
與地面鋪裝和建築作比較。

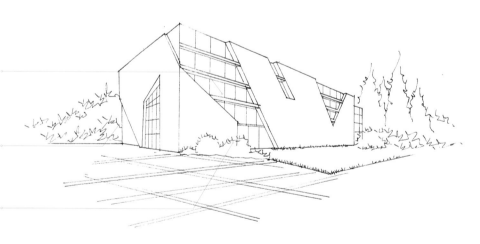

（3）塑造光感，表現出建築物的暗部和陰影，透過明暗對比體現出建築物的立體感。

⏱ **用時2分鐘**

在表現暗部時，根據塊面的走向確定排線的方向，這樣會使暗部具有細節。

背景植物只需畫出大致的明暗關係，主體物是建築，要掌控好主次關係。

橫向的窗條要刻畫出厚度，並強化明暗關係，拉開與玻璃幕牆的空間關係。

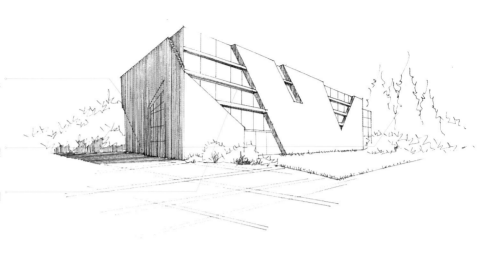

（4）調整畫面，加強前景的明暗對比，突出前景，弱化遠景，表現出建築物的空間感。

⏱ **用時4分鐘**

表現建築物暗部時，加深局部較深部位，使畫面暗部有細節，豐富畫面層次。

畫出窗框的光影關係，運用雙斜線表現玻璃的反光，豐富畫面細節。

抓住樹的造型，並用流暢飄逸的線條刻畫出體積感。

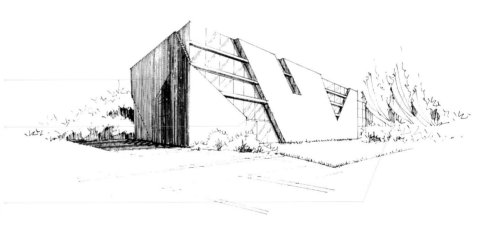

3.3.5 工業建築塊體明暗表現

（1）畫出建築物外輪廓線，地
面磚的透視方向與建築透視方向需一
致，注意地面磚尺寸大小。

用時3分鐘

整體觀察，畫面成兩點透視，因左側的消
失點近，視角所能見到的面相對要窄。

條形窗的透視線，要與建築體輪廓透視線
保持一致。

建築邊線要注意傾
斜角度，不宜傾斜
過大和過小，適可
而止。

（2）畫出建築物前的地面鋪
磚，地磚的透視線方向要與建築物的
透視線保持一致，向相同的消失點消
失，然後添加背景植物，豐富畫面效
果。

用時3分鐘

運用抖線繪製出背景樹的基本輪廓，襯托
出主體建築。

繪製前景地面鋪裝，要注意鋪裝線的透視
與整體畫面的透視相協調。遵循近大遠小
的關係。

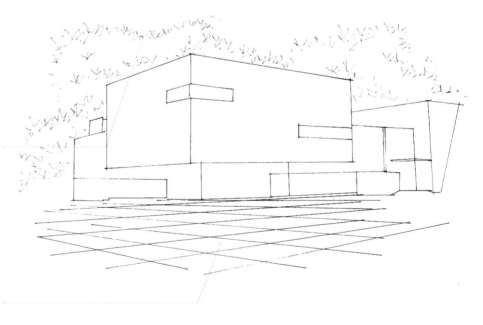

（3）根據光源畫出建築物的暗部和陰影，體現建築物的立體感和空間透視。注意控制好排線的疏密，使畫面暗部透氣。

用時5分鐘

在表現建築暗面與影子的時候，要注意分清建築與影子的深淺。

建築牆體的影子與建築牆體的背光面要加以區分，根據牆體材質分清明暗深淺，拉開局部空間。

建築體上的條形窗，要運用雙線繪製出窗框。

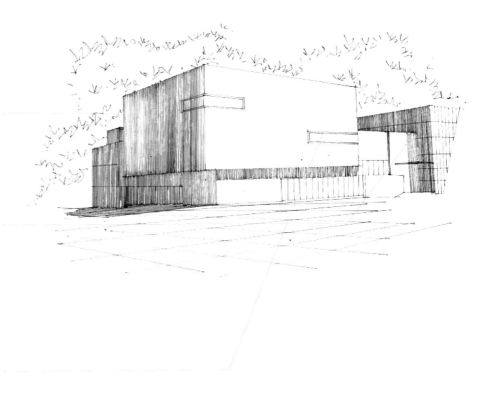

（4）加深畫面中最暗的部分，加強明暗對比，使畫面更加清晰，然後繪製出植物少量的明暗，體現樹木的立體感即可。

用時4分鐘

靠近建築的背景樹，應局部加強，襯托出主體建築。

條形窗的轉折面用豎直線疊加，強調轉折與明暗關係。

運用豎線條加深遠處背景樹的暗部，襯托主體建築，但在加深背景植物時要注意暗部排線不宜過於密集，要合理漸層，保持暗部透氣。

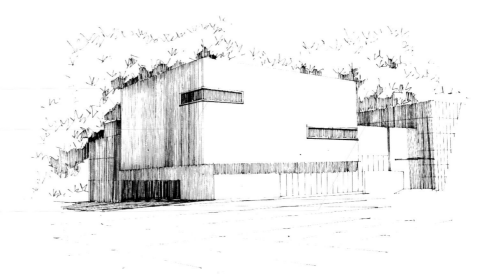

3.4 將幾何形體細化成建築

3.4.1 方體細化形成商業建築

（1）用幾何形體表現建築塊體，確定建築物的透視方向，做到近大遠小，建築物分割線的透視要與建築物透視一致，然後將細節簡單地定位勾勒，為後面繪製打下基礎。

用時4分鐘

注意建築物的透視方向，理清建築物各個塊體之間的穿插關係。

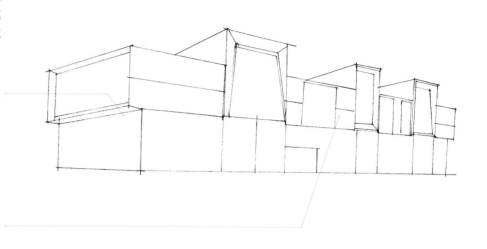

注意建築物的前後遮擋關係和建築物轉折面的透視走向。

（2）細化建築物外裝飾面的細節，根據場景畫出前景喬木，以及遠景的灌木。

用時7分鐘

建築物前景植物要比建築高大，由於近大遠小的透視關係，前景物體可以適當的誇張，使得畫面透視感強烈。

前景喬木樹冠，運用抖線塑造出樹冠的體積感。作為壓邊喬木樹冠應靈活放鬆。

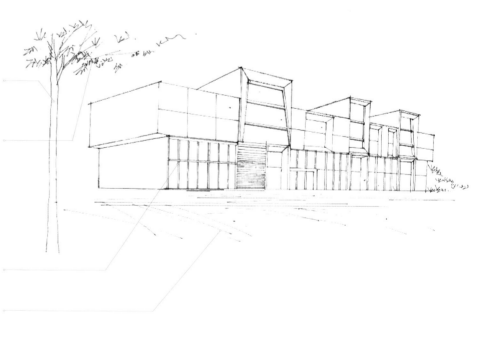

運用雙線繪製出落地窗框的厚度與體積。

建築物前的地面表現，用線需要肯定、快速、流暢，不要反覆畫線。

（3）塑造光感，畫出建築物的暗部和陰影，強調建築物的立體感與空間感。

🕐 用時4分鐘

背景植物只需勾勒出大的明暗關係與輪廓即可，突出主體建築物的刻畫。

暗部的表現，根據塊面的走向排列出不同方向的線加深暗部，使畫面暗部嚴謹，層次豐富。

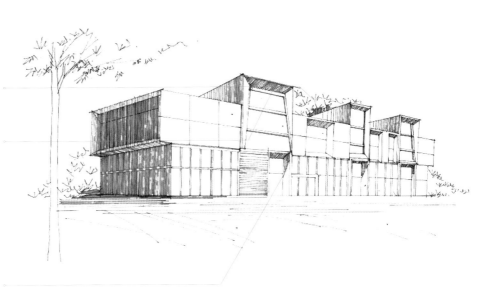

暗部反光可以運用間斷的豎線條來表現。局部斷開留白。

（4）加強明暗調子對比，注意前實後虛，表現出場景的空間序列。

🕐 用時5分鐘

建築物暗部要有細節，找準暗部較深的部分加重，豐富暗部層次。

畫出窗框的光影關係，並用斜線表現玻璃上的反光，豐富畫面細節。

加重建築物與地面的交界線，強調建築物與地面的界限。

靠近建築物的遠景灌木，應虛化處理，並局部加深明暗，豐富畫面層次。

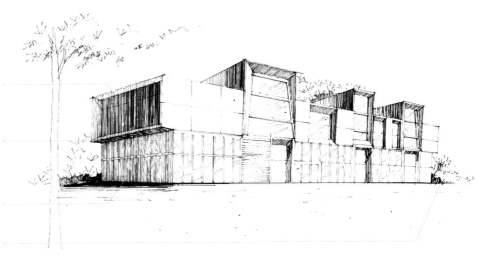

3.4.2 多邊形細化形成展廳建築

（1）畫出建築物的外輪廓線，該案例為不規則的現代建築，表現的關鍵點是各個塊體間的前後遮擋關係及邊線的透視走向。

用時2分鐘

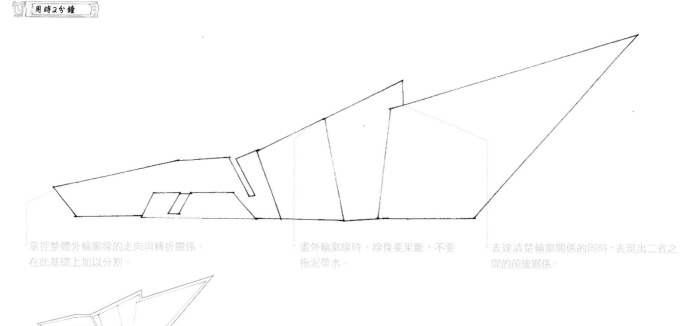

掌控整體外輪廓線的走向與轉折關係。在此基礎上加以分割。

畫外輪廓線時，線條要果斷，不要拖泥帶水。

表達清楚輪廓關係的同時，表現出二者之間的前後關係。

（2）畫出建築物表面的細節，注意建築物邊線基本都不平行，找準邊線的透視，表現出建築物的特徵。

用時2分鐘

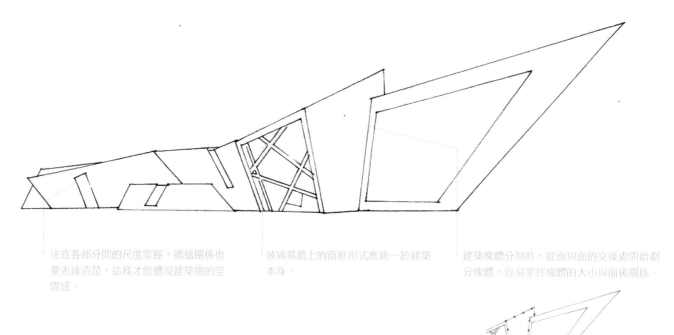

注意各部分間的尺度掌握，遮擋關係也要表達清楚，這樣才能體現建築物的空間感。

玻璃幕牆上的窗框形式應統一於建築本身。

建築塊體分割時，從面與面的交接處開始劃分塊體，容易掌控塊體的大小與前後關係。

（3）根據光源畫出暗部和陰影部分，表現出建築物的體積。

用時4分鐘

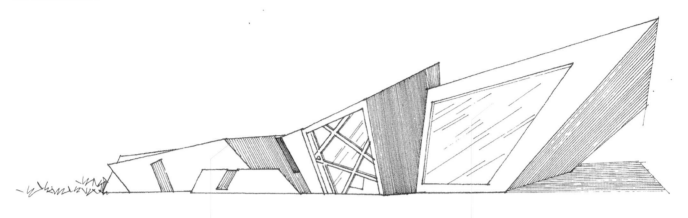

在表現暗部時不能一視同仁，要把有細節的地方進行重點刻畫，才能使得畫面更加精彩。

表現建築物外立面上的玻璃幕牆時，要採用相互平行，長短不一的直線快速表現。

（4）繪製出遠景天空與植物，整體調整畫面效果，加強明暗對比。

用時4分鐘

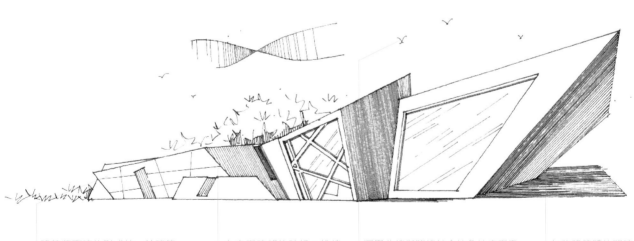

建築牆面磚的形式統一於建築的形式。

在表現暗部的時候，排線的走向根據局部塊面的走向而定。

運用曲線與豎線結合抽象地表現天空雲彩，並繪製出飛鳥，活躍場景氛圍。背景樹相應虛化處理，但靠近建築邊緣處的應加深，突出主體建築。

加強建築體的明暗交界線及影子，塑造建築物的體積感與空間感。

3.4.3 方體細化形成獨棟別墅

（1）該案例的建築塊體較為複雜，面對這種多塊體組合的複雜建築物，首要的任務是將建築塊體之間的關係分析清楚。用定點法來確定每個關鍵點的相對坐標，確定建築物主要塊體的關係，確定透視方向和視線角度，畫出建築物大致輪廓線，建築物外形為整齊的方盒子拼接，初期鉛筆稿可先畫三個方盒子，但是需要掌握整體的比例關係。

用時5分鐘

注意理清各部分的穿插關係，表現時結構要清楚肯定，不能含含糊糊。

仰視視角的窗檯底面，越往上越大。

建築物表面上的窗戶，需注意結構表現方法，視點不同，顯露出來的部分就不同，欄杆遮擋住的部分也不同。

運用植物強調出畫面右側向後的透視延伸關係。

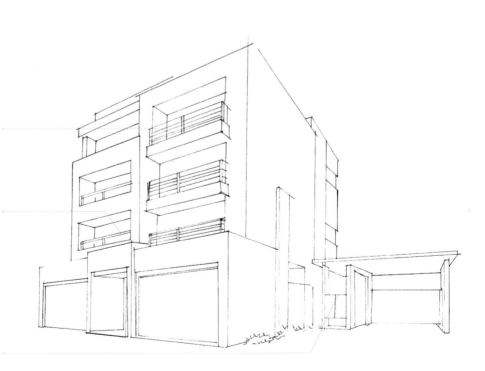

（2）表現建築物細節，注意局部透視統一於整體畫面透視。要整體繪製，不要糾結每一個細部。

用時3分鐘

落地窗外面陽台上的欄杆，注意欄杆中心支柱應往裡畫點，表現時注意與建築物透視一致。

靠後的窗檯圍欄應虛化處理，與前景窗檯圍欄形成虛實對比。

建築物各部分的透視要統一，做到近大遠小。

（3）分析光源塑造光感，畫出建築物上的暗部和陰影，強化建築物的立體感，豐富建築物空間層次。

用時6分鐘

確定光源後，按照建築物的結構排線畫出背光面。排線的疏密要掌控好，忌諱反覆疊加與交錯，保持暗部透氣。

暗部的植物不能忽視，它是建築場景中必不可少的部分。

廊架的暗部根據結構排線，繪製出廊架的明暗關係，排線時要注意疏密關係，並根據透視繪製出廊架下的格柵。

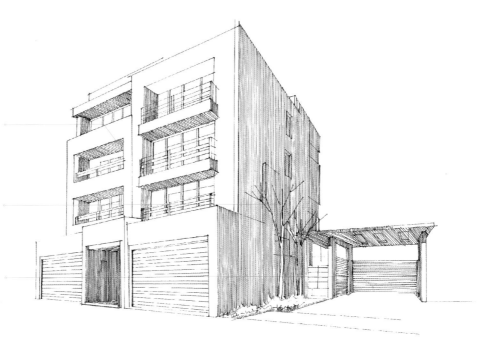

（4）加強明暗對比，選擇建築物最暗的位置細心刻畫進行加深，做到暗部有細節。

用時4分鐘

暗部的植物也要表現出結構關係，體現畫面細節。

調整畫面時，選擇暗部凹進去的部分進行加深，體現暗部的細節。

加強影子的明暗交界線，塑造光感，使得畫面光感與空間感強烈。

處於暗部的樹幹，應局部留白，表現出樹冠的體積。

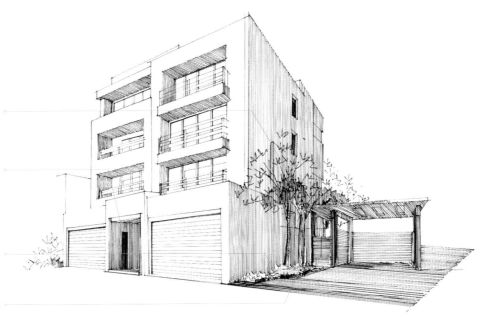

97

3.4.4 方體細化形成校園圖書館

（1）分析建築塊體，本建築物
主要由5個簡單的幾何塊體組成，分
析之後勾勒出建築塊體的造型。

用時3分鐘

掌控建築物整體外輪廓的透視與轉折。

畫出建築物轉折面，處理好建築體轉折面
之間的銜接關係。

根據視點畫出建築物各塊體之間的遮擋關
係。

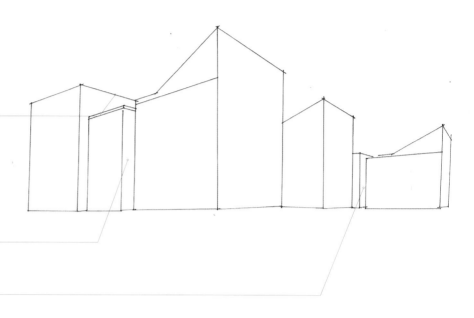

（2）修整與細化建築塊體，將
主要塊體上的窗進行分隔，然後繪製
出建築物配景植物，渲染場景氣氛。

用時6分鐘

表現建築物表面玻璃幕牆時，注意玻璃幕
牆的比例與透視關係，做到近大遠小。

窗框的透視要與建築物的透視一致，注意
刻畫窗框的厚度，加強建築體的空間感。

畫植物樹冠時，要抓住植物樹冠的造型。
同時要注意植物與建築物的比例關係。

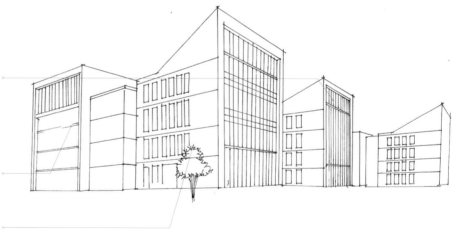

（3）將二度空間的建築立體化需要光影的介入，表現出建築物的暗部和陰影部分。

用時6分鐘

在表現建築物背光面時，要注意背光面的明暗層次處理。

暗部也可以透過近實遠虛的方式來體現建築物的空間透視感。

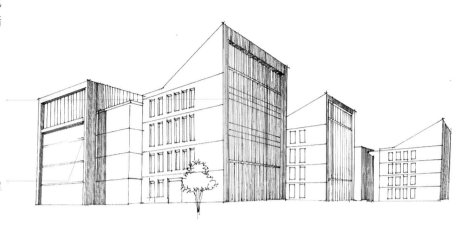

（4）繪製出天空與地面，刻畫出建築物牆體和玻璃的質感，修整透視圖的整體明暗及建築物配景的明暗對比關係，完成繪畫。

用時5分鐘

光源一般來自側上方，所以建築物的影子輪廓也是有斜角的。

暗部內的窗戶也要將光影關係表達清楚，我們一般看到的都是直射光的光影關係。

抽象地繪製出雲彩和天空中的飛鳥，活躍場景氣氛，使得畫面更加生動活潑。

前景通過喬木和地被植物的刻畫，軟化硬質地面，烘托主體建築，豐富畫面內容。

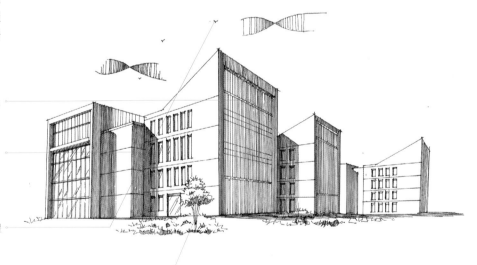

3.4.5 方體細化形成茶餐廳

（1）確定建築物的主要塊體關係、角度及組成部分。分析得出建築主體由兩個長方體組成，起稿初期可以先畫兩個長方體，但是透視一定要表現準確。

用時8分鐘

要注意前後建築的大小比例關係要表達清楚。

前景台階透視要與建築物透視一致，都是朝著相同的消失點消失。

（2）修整建築物外立面上的門窗、豎向的分隔及牆體的紋理，豐富畫面內容。

用時5分鐘

繪製建築物立面鋪裝線時，應首先從中線開始繪畫，這樣有利於控制每個鋪裝面的大小。

細化建築物內部結構隔扇時，要注意分割線的寬度，掌握好尺度。

刻畫出建築物外平台的碎拼鋪裝飾面，豐富畫面效果。碎拼鋪裝要注意材質大小，不宜畫得過大，同時要留出縫隙。

室內的柱子運用三條線來表現柱子的體積感，並注意柱子之間的前後大小關係。

（3）表現出建築物的光影關係，
明確建築塊體之間的關係。

用時10分鐘

表現暗部時，注意排線的方向與疏密，排
線盡量順著結構走，更利於體現出建築物
的空間感與體積感。

表現背景植物時只需畫出外輪廓即可，達
到烘托主體建築的效果。

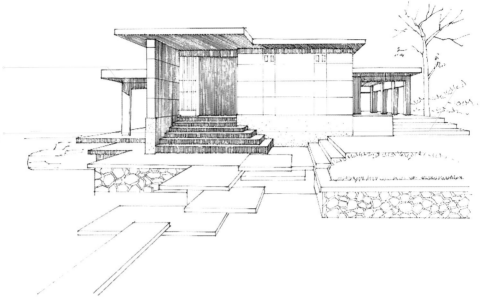

（4）整體調整畫面效果，選擇
畫面中最暗的部分加以刻畫，加強明
暗對比，使畫面更加清晰、活躍。

用時5分鐘

表現建築暗部時，要有細節，有選擇性地
加深，豐富暗部層次。

建築前景中的植物作為配景只需表現出明
暗關係即可，無需過多細化。

加強花壇與地面的銜接處理，交代清楚立
面與平面（地面）的關係。

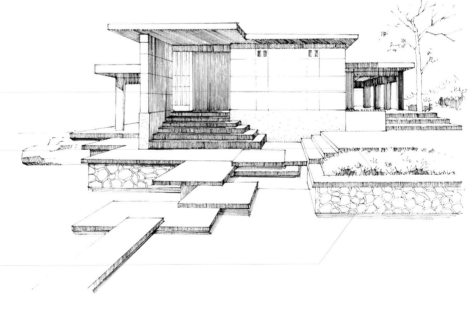

3.5 從概念草圖到方案

3.5.1 山體別墅概念到方案的表現

1.平面方案

（1）畫出簡單的幾何形狀，可以是單個，也可以是多個疊加或者拼接。

用時1分鐘

（2）分割幾何形狀，形式要追隨功能，根據房間內部的功能布置分割。

用時2分鐘

（3）根據形式的需要開始做加減法，去掉多餘的線條，然後根據功能需要添加線條。

用時2分鐘

（4）透過加減法得到最後的形狀。

用時1分鐘

2.立面方案

（1）根據平面圖畫出建築物輪廓線。

用時1分鐘

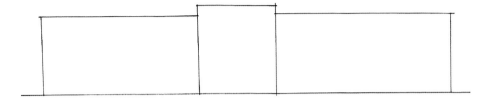

（2）根據建築的功能畫出建築物表面的分割線。

用時3分鐘

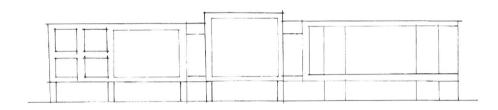

（3）繪畫出建築物的細節，如門、窗、柱子等。

用時2分鐘

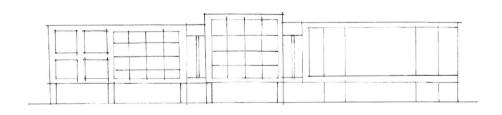

（4）分析光影關係，畫出暗部和陰影。

用時3分鐘

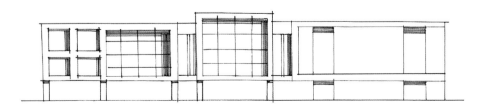

3.透視圖

（1）確定透視圖的角度和視
角，結合平面和立面繪製出透視圖，
畫出建築物的大致輪廓線。

用時5分鐘

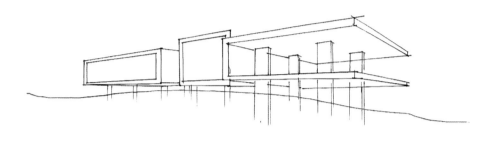

（2）細化建築物表面裝飾，添
加周圍環境。

用時3分鐘

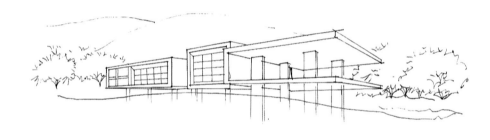

（3）根據光源畫出建築物的陰
影和暗部，表現出建築物的立體感和
空間感。

用時5分鐘

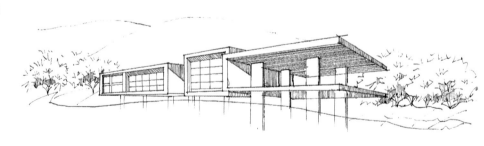

（4）根據建築物材質的質地與色澤選擇合適的麥克筆表現，建築材質用touchWG1▨▨▨繪製出底色，然後用touch59▨▨▨畫背景植物的底色。

用時2分鐘

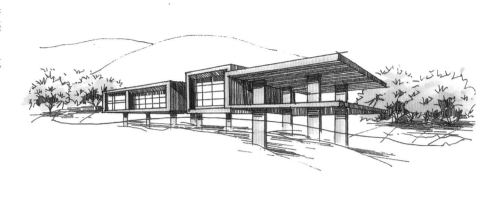

（5）建築玻璃用touch76▨▨▨▨表現，注意快速運筆，避免留下水印。

用時2分鐘

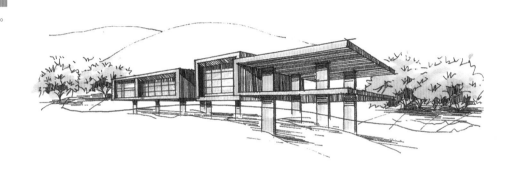

（6）用touchWG3▨▨▨▨繪製出建築物的暗部和陰影，然後用touch47▨▨▨畫出建築物後面植物的暗部和陰影。

用時3分鐘

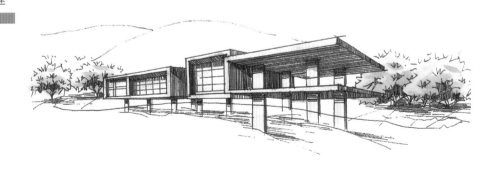

3.5.2 會所建築概念到方案的表現

1.平面方案

（1）畫出簡單的幾何形狀，該案例由三個四邊形拼接而成。

用時2分鐘

（2）開始分割幾何形狀，形式要追隨功能，根據房間內部的功能布置分割。

用時2分鐘

（3）根據形式的需要開始做加減法，去掉多餘的線條，然後根據功能添加線條。

用時2分鐘

（4）透過加減法得到最終的形狀。

用時1分鐘

2.立面方案

（1）根據平面圖畫出建築物立面的基本輪廓線。

用時1分鐘

（2）根據平面圖細化建築物立面結構。

用時1分鐘

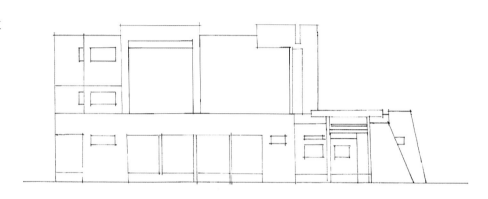

（3）繪畫出建築物的細節，如門、窗、柱子等元素，統一畫面節奏。

用時2分鐘

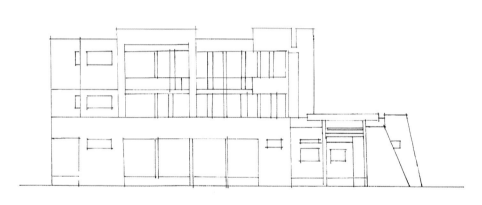

（4）分析光影關係，畫出暗部和陰影，展現建築物的立面空間層次。

用時3分鐘

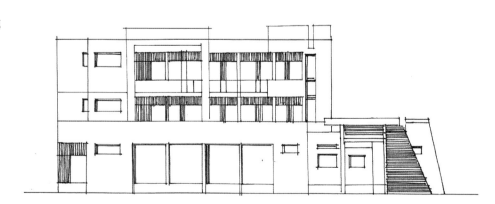

3.透視圖

（1）確定透視圖的角度和視角，然後結合平面和立面畫出透視圖的大致輪廓線與結構線。

🕐 用時5分鐘

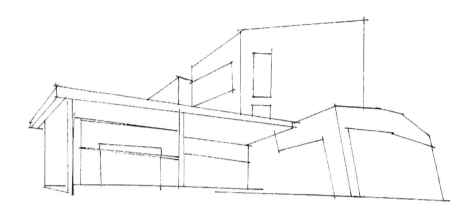

（2）細化建築物，如門、窗、建築物分割線等，然後添加周圍環境中的植物。

🕐 用時3分鐘

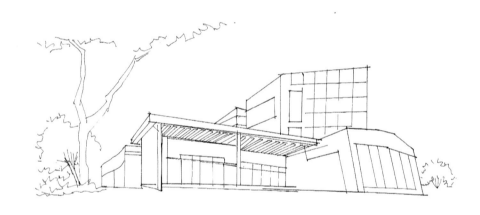

（3）根據光源畫出建築物的陰影和暗部，表現出建築物的立體感和空間感。

🕐 用時5分鐘

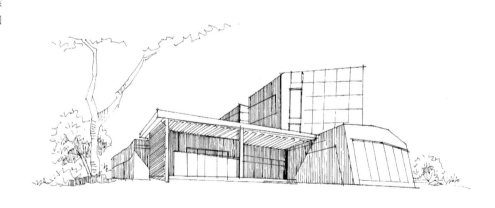

（4）建築物大塊體選用touch WG1 整體繪製出底色，然後用 touch59 繪製出建築物後面植物的底色。

用時2分鐘

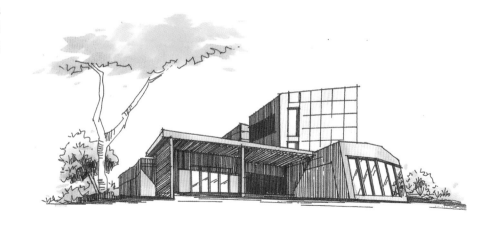

（5）玻璃用touch76 渲染，注意亮部留白，運筆快速不留水印。

用時2分鐘

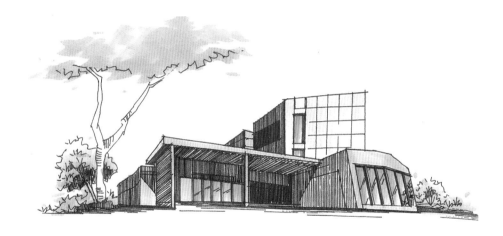

（6）用touchCG5 加深建築物的暗部和陰影，然後用touch47 畫出建築物後面植物的暗部和陰影，接著用色鉛調整與漸層。

用時3分鐘

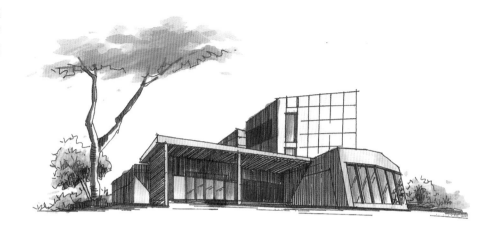

3.5.3 校園建築概念到方案的表現

1.平面方案

（1）畫出簡單的幾何形狀，也可以是幾個幾何形狀疊加。下圖是由兩個幾何形體拼接形成。

用時1分鐘

（2）分割幾何形狀，可以垂直分割也可以斜切，透過加減法得出需要的形狀。

用時2分鐘

（3）進一步細化分割，一般同步於內部的功能。

用時2分鐘

（4）減掉多餘的線條，得到最後的建築平面形狀。

用時2分鐘

2.立面方案

（1）根據平面拉起立面外輪廓。先確定建築物層數，再根據建築物結構確定建築物外輪廓線。

用時2分鐘

（2）根據建築物的內部房間功能，畫出門窗的位置。

用時4分鐘

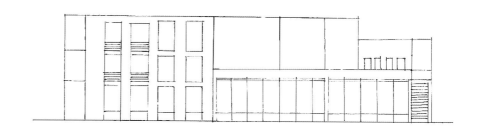

（3）進一步細化建築物表面裝飾，豐富建築立面效果。

用時2分鐘

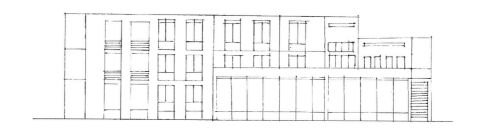

（4）根據光源畫出門窗的陰影部分，同時表現出建築塊體間的層次關係。

用時3分鐘

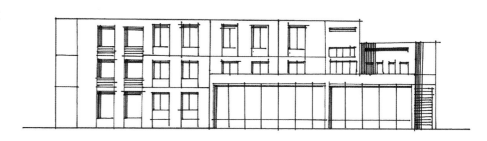

3.透視圖

（1）確定透視角度和視點，然後根據平面布局畫出透視圖的輪廓與結構。

用時4分鐘

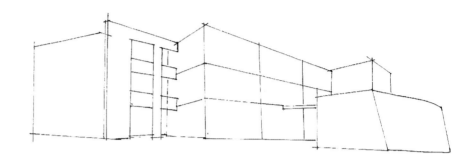

（2）根據立面效果畫出透視圖中建築外立面的細節，注意透視方向。

用時6分鐘

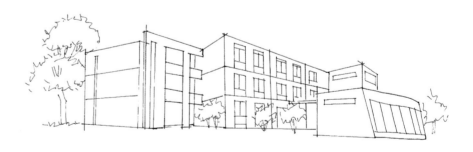

（3）根據光源畫出建築物的暗部和陰影部分，體現其體積感和空間感。

用時5分鐘

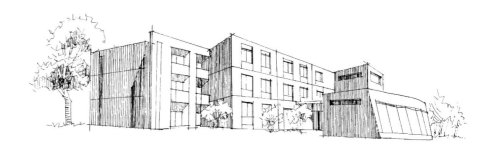

（4）接下來是建築物主要色調的初步表現。首先用touchCG2▨▨▨畫出建築物主要的陰影，然後用touchWG1▨▨▨表現出建築物的亮部，修整建築物和配景的基本色調。

用時3分鐘

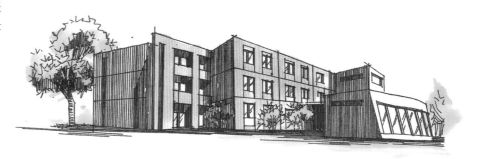

（5）建築物玻璃部分用touch76
■■■■繪製出固有色，注意運筆要快
速，亮部要局部留白。

⏱ 用時2分鐘

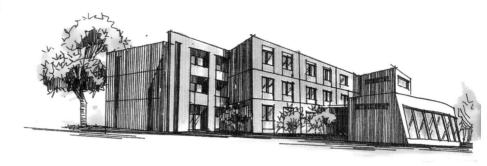

（6）用touchCG5■■■■加深建築
物暗部和陰影，然後用touch47■■■■
加深建築物後面植物的暗部和陰影部
分，接著用色鉛漸層，調整畫面整體
效果。

⏱ 用時3分鐘

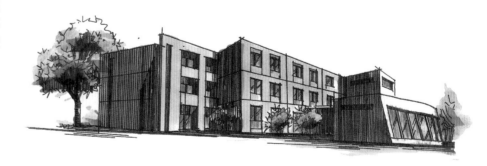

第4章
建築手繪小品表現

14
種不同小品
的表現技法

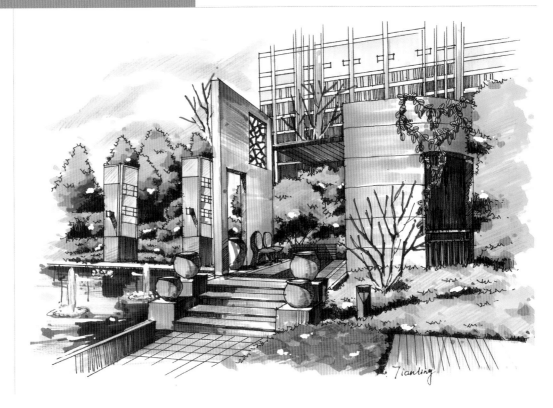

4.1 裝飾性小品表現

4.1.1 異形雕塑表現

參考圖片

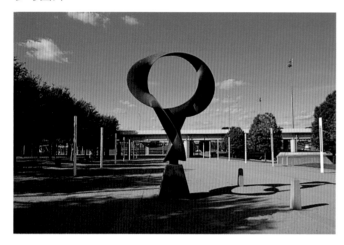

主要用色

48	51	WG2	WG4	WG7
36	46	47	52	55
59	175	96	CG2	CG5
CG7	WG9	32	35	30
52	40	46	43	20

手繪成品

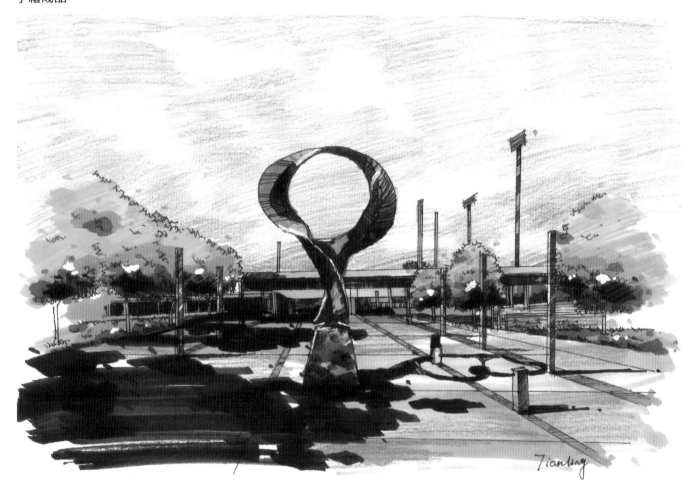

（1）繪製出雕塑及植物的大致輪廓，注意地面鋪裝線的繪製，找準透視。

用時10分鐘

從參考圖中可以看出畫面呈一點透視。在繪製前，我們應該先找到畫面的消失點，這樣繪製出來的物體透視才不會出錯。

根據其近大遠小、近實遠虛透視規律，景觀柱的排列應該是越來越小，最後消失在畫面的消失點上。

（2）繪製出雕塑及植物的大致明暗關係，注意雕塑影子形態及方向。

用時5分鐘

注意雕塑的亮面與暗面排線的方式及明暗變化。亮面排線應該稀疏一些，暗面應該緊密一些，但線與線之間也應留有空隙，使得暗部透氣。

在繪製植物暗部的線條時，一定要心平氣和，這樣繪製出來的線條才會整潔、美觀，切記不要心浮氣躁。

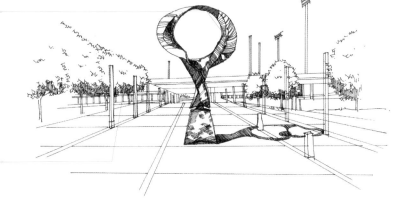

（3）繪製出後面配景的明暗關係，豐富畫面層次。

用時5分鐘

注意繪製後面配景的暗部時，排線可以稀疏一些，適當虛化。

在繪製物體的陰影時，排線方向可以與透視方向一致。

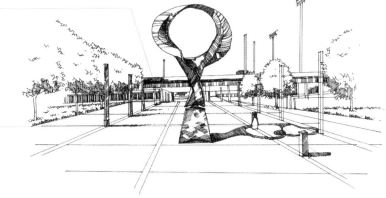

（4）深入刻畫雕塑及植物的暗部，加強對明暗
交界線的處理，並調整畫面。

🕐 用時8分鐘

在調整雕塑底座時，注意植物在底
座上的影子，不可畫得太實，應活
潑一些。

繪製遠處的景牆時，景牆磚的材質
可以虛化處理。

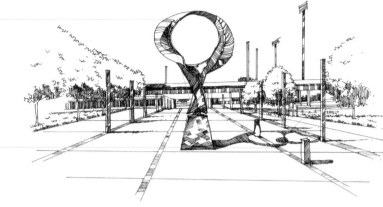

（5）用touch120繪製出植物在地面上的影子；
再分別用touch59、touch48、touch36、touchCG2、
touchWG2繪製出植物、雕塑及地面的底色。

🕐 用時8分鐘

樹冠部分運用揉筆帶點筆觸進行繪製。

運用掃筆結合揉筆帶點筆觸繪製出植物的影子，注意繪製
時一定要快，這樣繪製出來的筆觸才會透氣。

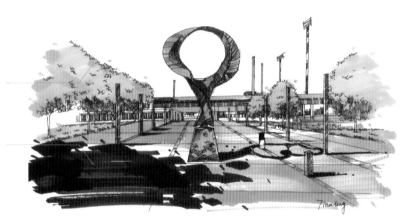

（6）用touch46、touch47、touch55、touch59、
touchWG4加深植物及地面的顏色。

🕐 用時8分鐘

注意，用touch47加深樹冠顏色時，顏色面積不要超過之前
畫的底色。

注意雕塑暗面與亮面顏色的對比及變化。

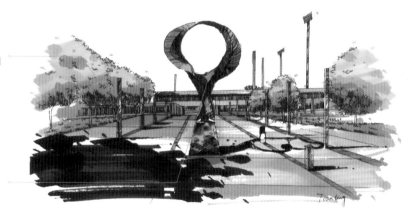

（7）用touch51、touch96、touchCG5、touch
CG7、touchWG9分別繪製出植物、景牆、雕塑及地
面的顏色。

用時8分鐘

注意加深植物暗部顏色時，顏色一定要透氣。

繪製遠處植物影子時，可一筆帶過，不必刻畫細節。

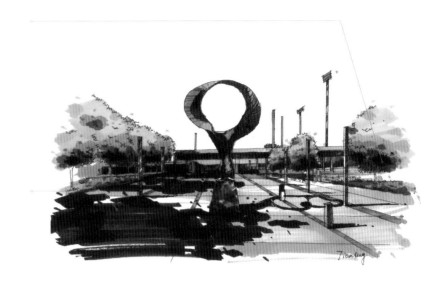

（8）用色鉛排線，繪製出天空，豐富整體畫
面，使畫面顏色更加柔和、自然地結合在一起，並點
出高光部分。

用時5分鐘

用色鉛繪製出天空的顏色，並用橡皮擦出雲彩的範圍。

在樹冠部分用色鉛排線，使顏色結合得更加自然一些。

4.1.2 異形小品表現

參考圖片

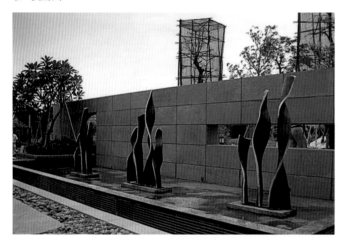

主要用色

手繪成品

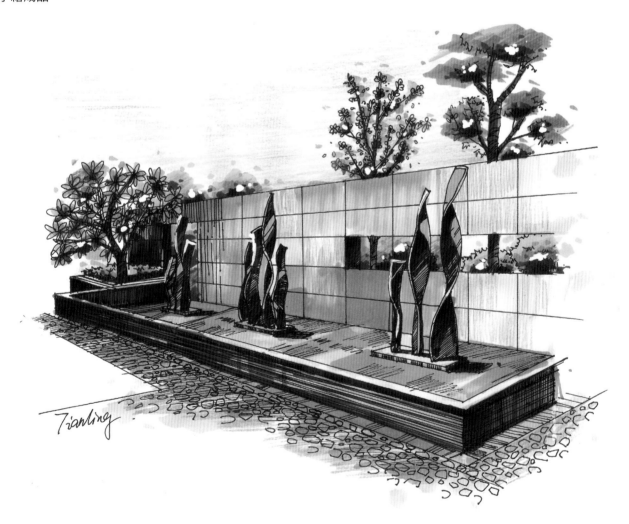

（1）繪製出小品及植物的大致輪廓，注意景牆透視線的走向。

🕐 用時10分鐘

從參考圖中可以看出，畫面呈兩點透視。在繪製前，我們應該先找到畫面的兩個消失點，這樣繪製出來的物體才準確真實。

曲線造型的小品，要注意扭曲的形態特徵。

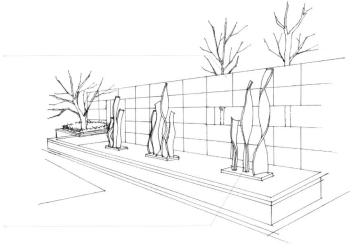

（2）繪製出植物及卵石。注意各種植物樹葉的不同表現手法。

🕐 用時5分鐘

注意植物樹葉的不同表現形式。透過葉片的真實程度拉開前後關係。

在繪製近處的卵石時，應牢記近大遠小、近實遠虛的透視規律。

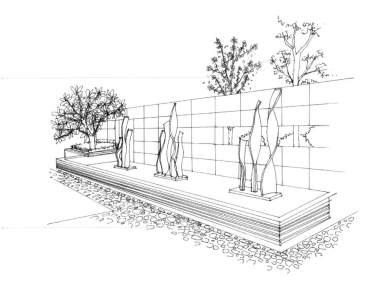

（3）繪製小品的大致明暗關係。

🕐 用時8分鐘

注意小品暗面與亮面排線的變化，暗面的排線應密集一些。

在繪製花壇暗部時，排線一定要密，與亮面形成對比。

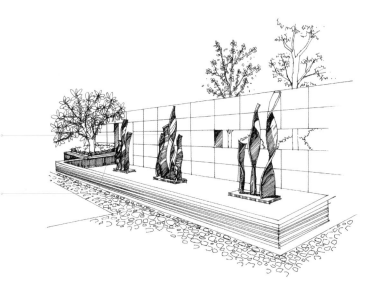

（4）繪製植物及其他物體的暗部，並調整畫面。

用時6分鐘

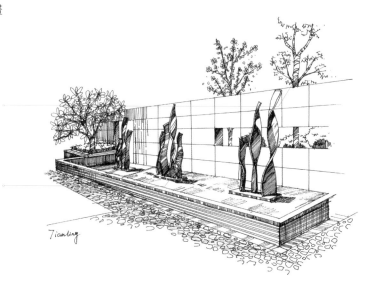

注意植物樹幹線條的繪製方法，運用具有一定弧度的線條表現出樹幹的體積，線條的排列應稀疏有致。

由於金屬材質的小品具有較強的反光，小品的暗面與影子相比，影子應該更暗一些。

（5）用touch59、touch48、touch55、touch97、touchCG1、touchBG1繪製出植物、小品及地面的底色。

用時6分鐘

不同植物，使用的筆觸也不一樣。注意兩種植物筆觸的變化。

運用揉筆帶點的筆觸繪製出遠處的植物。

（6）用touch46、touch47、touchCG2、touchCG5繪製出植物及小品的顏色。

用時5分鐘

在加深遠處植物的顏色時，注意後加上的顏色不要覆蓋掉原來的底色。

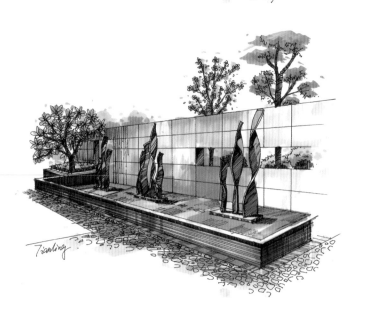



（7）用touch51、touch103、touch92、touchCG7
繪製植物及小品的暗部顏色。

用時5分鐘

注意小品暗部與底座亮部顏色的變化。該暗的地方要暗下
去，形成明暗對比，使小品更加有立體感。

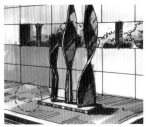

在加深樹幹顏色時，注意留出亮部顏色。

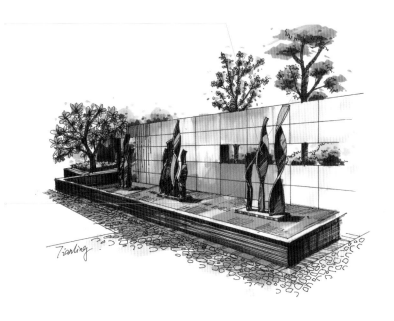

（8）用色鉛排線，繪製出天空，使畫面顏色更
加柔和、自然地結合在一起，並點出高光部分。

用時5分鐘

用色鉛排線後，遠景的樹與天空的層次會更加自然。

在樹冠部分用色鉛排線，增加樹冠的細節；點出樹冠的高
光後，植物顯得更有立體感。

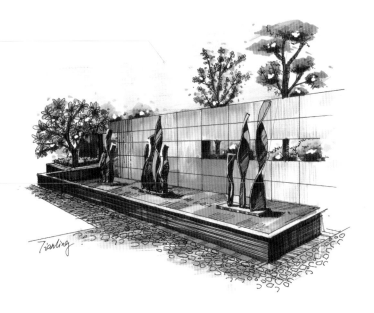

4.1.3 中式景牆表現

參考圖片

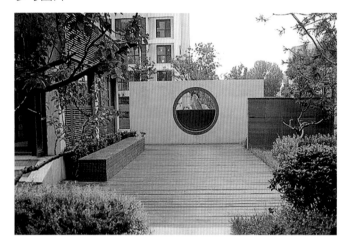

主要用色

42	43	46	48	59
54	57	174	55	51
92	103	107	CG1	CG2
CG5	CG7	35	31	43
46	50	15	55	66

手繪成品

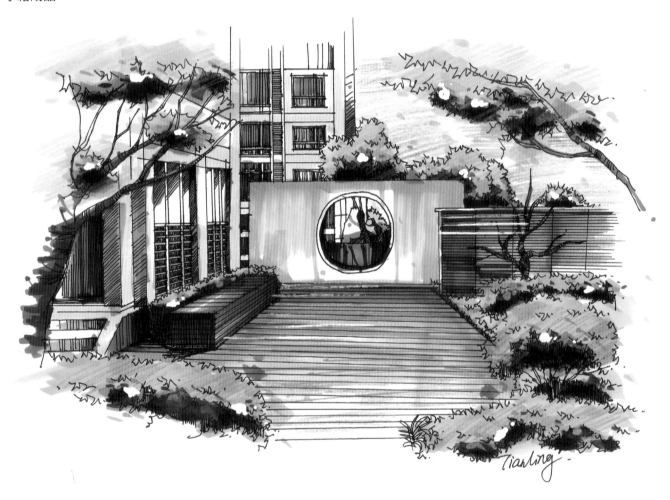

（1）繪製出景牆及植物的大致輪廓，注意景牆的透視。

用時10分鐘

從參考圖中可以看出，畫面呈一點透視。在繪製前，應先找到畫面的消失點，這樣繪製出來的物體透視才會切合實際。

注意繪製座椅時，座椅的透視線應與畫面大的透視線一致。

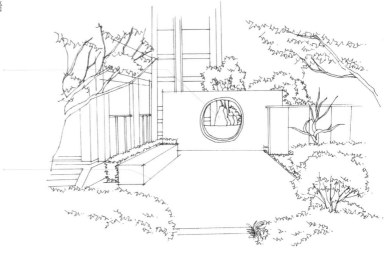

（2）繪製出座椅、地面及景牆的細節部分。

用時5分鐘

在繪製景牆細節時，注意線與線之間的空隙要均勻。

背景建築牆體的裝飾線透視也應遵循一點透視規律，消失於畫面中的一點。

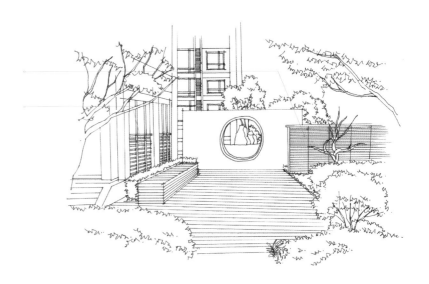

（3）繪製植物及背景建築大致明暗關係。

用時5分鐘

注意植物排線與景石排線的不同表示手法。

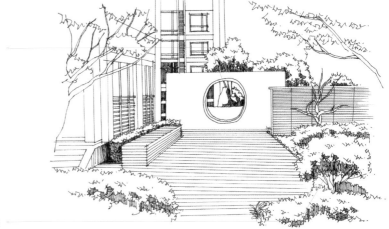

繪製植物暗部時，排線一定要心平氣和，切勿急躁，線條要美觀，稀疏有致。

（4）繼續細化景牆及其他物體的暗部，並調整畫面。

用時5分鐘

繪製玻璃暗部時，注意暗部顏色與其他物體的對比。

注意樹幹的動態走向及排線的疏密。

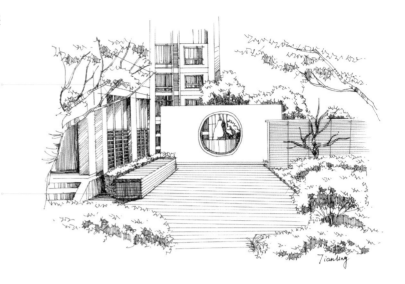

（5）用touch59、touch48、touch174、touch107、touchCG1繪製出植物、景牆及地面的底色。

用時8分鐘

運用揉筆帶點的筆觸繪製出植物樹冠的底色。

運用掃筆的筆觸繪製出地面鋪裝的底色。

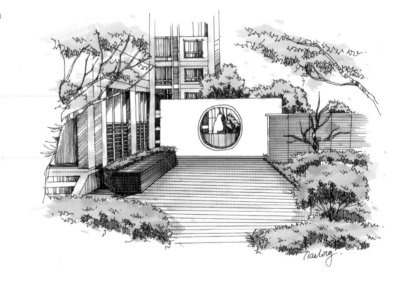

（6）用touch46、touch47、touch42、touch55、touch57、touchCG2、touch103繪製出植物、景牆及座椅的顏色。

用時5分鐘

在加深植物顏色時，注意留出之前畫的顏色。

繪製樹幹時運筆一定要快，要大膽自信，不可猶豫不決、舉筆不定。

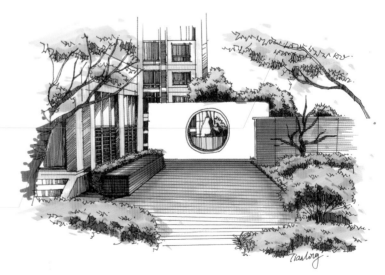

（7）用touch51、touch92、touch43、touchCG5、
touchCG7繪製出植物及景牆的暗部顏色。

用時5分鐘

運用掃筆的筆觸繪製出牆面的顏色，注意顏色的深淺變化。

在加深座椅暗部顏色時，注意顏色一定要透氣。

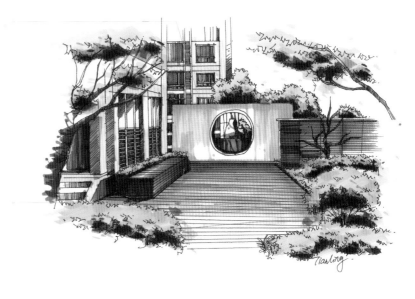

（8）在樹冠及天空部分運用色鉛排線，使畫面
顏色更加柔和、自然，然後點出高光部分。

用時5分鐘

用色鉛排線，可以使顏色漸層更加自然。

注意再次調整畫面細節，統一畫面色調。

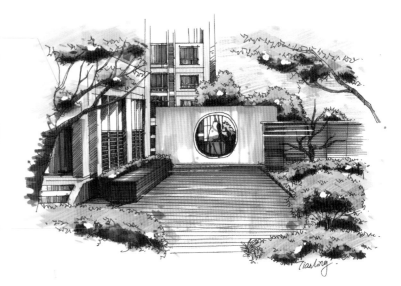

127

4.1.4 LOGO景牆表現

參考圖片

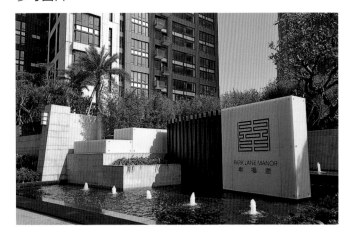

主要用色

28	36	37	46	47
48	59	51	69	75
76	92	101	102	107
185	146	BG1	BG2	WG2
WG4	WG6	31	33	43
46	50	62		

手繪成品

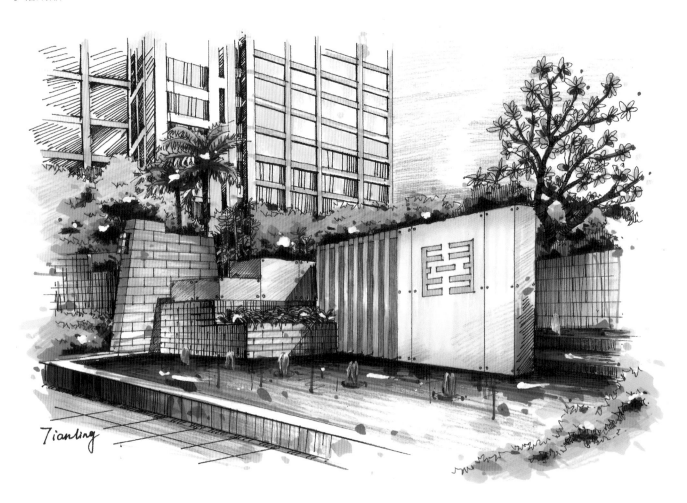

（1）繪製出景牆及植物的大致輪廓，注意景牆
與景牆間的穿插關係。

用時15分鐘

繪製前景植物時，注意葉片與葉片之間的穿插關係。

繪製時注意樹的整體形態及枝幹間的相互穿插。

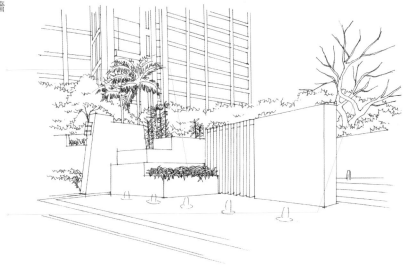

（2）繪製出景牆及植物的細節部分，注意不同
植物的不同表現形式。

用時6分鐘

繪製出玻璃景牆上的細節，增加畫面的精細度。

繪製景牆上的材質時，注意應向遠處慢慢地做虛化處理。

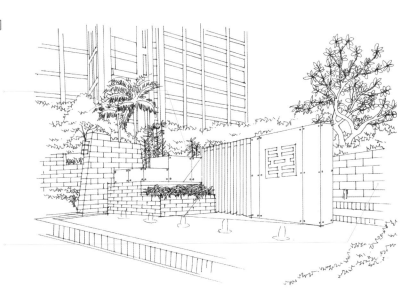

（3）繪製出植物及景牆的大致明暗關係，注意
物體在水面上的倒影。

用時8分鐘

繪製物體在水面上的倒影時，注意
其倒影的形狀，應呈倒三角形垂直
向下。

繪製植物暗部時，排線一定要密，
且線與線之間要留有空隙，保持暗
部透氣。

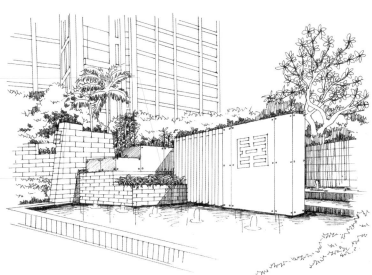

（4）繼續細化景牆及其他物體的暗部，並調整畫面。

用時5分鐘

注意樹幹排線的手法，應稀疏有致。

在繪製椰子樹樹幹時，越接近樹葉的部分顏色應越暗。

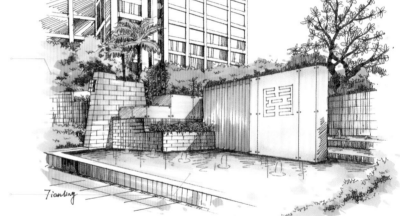

（5）用touch59、touch48、touch37、touch28、touch107、touch185、touch146、touch75、touch BG1繪製出植物、景牆及水面的底色。

用時8分鐘

運用揉筆帶點的筆觸繪製出樹幹部分的底色。

運用掃筆的筆觸繪製出水面的顏色。

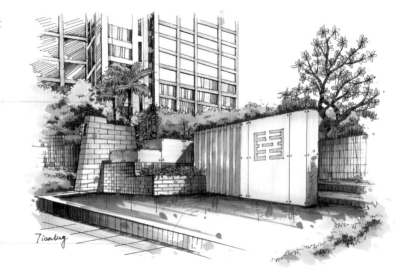

（6）用touch46、touch47、touch76、touch101、touch102、touchBG2、touchWG2加深植物、水面及景牆的顏色。

用時6分鐘

在加深樹冠的顏色時，注意後加的顏色不要覆蓋掉前面的顏色，體現出顏色的層次感。

運用掃筆的筆觸，加深水面的重色調。

（7）用touch51、touch69、touch92、touch WG4、touchWG6繪製出植物、水面及景牆暗部的顏色。

用時5分鐘

繪製植物暗部時，暗部顏色應比前一遍的面積逐漸減少，留出較為理想的色彩，增加植物的層次感。

繪製玻璃暗部時，用筆要快，不留水印，暗部透氣顯得生動。

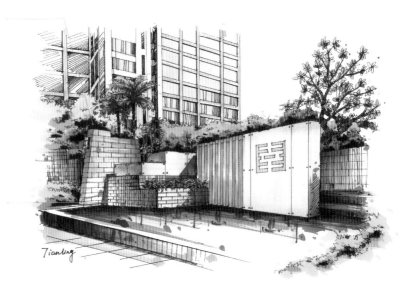

（8）用色鉛對樹冠和天空部分排線，豐富整體畫面，使畫面顏色更加柔和，然後點出高光部分。

用時5分鐘

運用修正液，提出噴泉的形狀，增加畫面的細節。

運用色鉛繪製出天空，使背景與植物漸層得更加柔和。

4.1.5 現代景牆表現

參考圖片

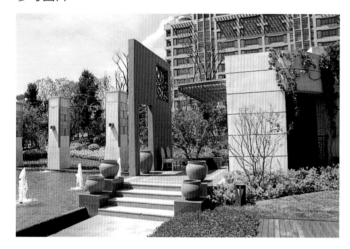

主要用色

9	28	36	47	48
59	55	51	43	69
76	185	175	92	97
103	CG2	CG3	CG5	CG9
WG2	WG4	WG6	33	31
6	58	46	43	65

手繪成品

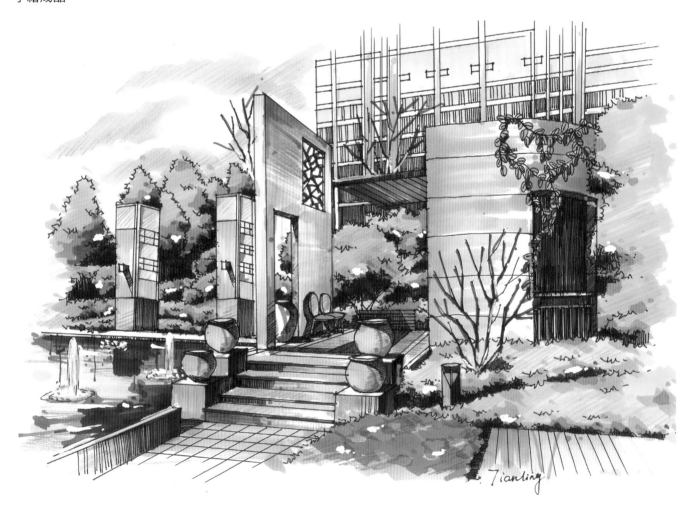

（1）繪製出景牆及植物的大致輪廓，注意景牆
與景牆間的穿插關係。

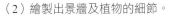

用時15分鐘

繪製時注意景牆輪廓線的透視。

注意植物景牆之間的遮擋關係。

運用不同的線條表現出材質的特性，如景牆用直線表現，
植物用曲線表現。

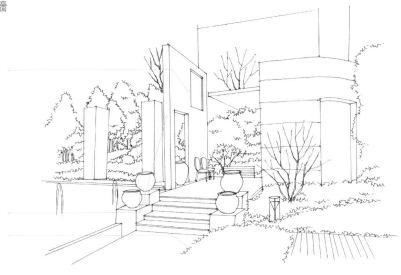

（2）繪製出景牆及植物的細節。

用時5分鐘

繪製景牆冰裂紋細節時，注意它的形態大小及相互間的穿
插關係。

繪製爬藤植物時，注意爬藤植物自然的形態。

（3）繪製出植物及景牆的大致明暗關係。

用時8分鐘

繪製植物暗面時，注意植物暗部與
石材暗部顏色深淺的對比。

可採用斜排線的手法繪製植物的暗
部，從而使畫面更加豐富多彩。

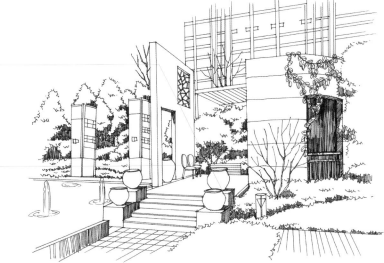

（4）繼續細化景牆及其他物體的暗部，並調整畫面，完成線稿。

用時8分鐘

繪製陶罐暗部時，注意暗部顏色的漸層關係。

繪製出景牆暗部的影子，增加畫面的精細度。

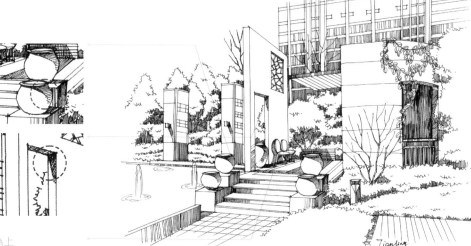

注意交代清楚畫面各部分之間的關係，為上色做好準備。

（5）用touch59、touch48、touch36、touch28、touch103、touch185、touch CG2、touch WG2繪製出植物、景牆及水面的底色。

用時8分鐘

運用揉筆帶點的筆觸繪製出植物樹冠部分的顏色。

注意前景、中景、遠景不同植物顏色的區別。

運用掃筆的筆觸繪製出水面的顏色。

在上色時注意深淺變化，確定好光源的方向。

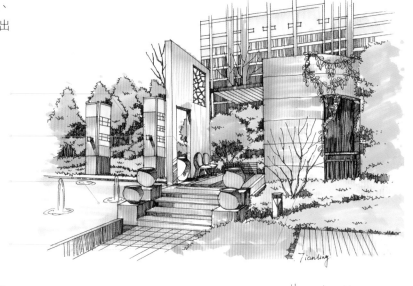

（6）用touch9、touch59、touch47、touch55、touch43、touch97、touch76、touch CG5、touch WG4加深植物、水面及景牆的顏色。

用時5分鐘

在加深植物顏色時，注意保留部分較好的底色，使得畫面層次感更強。

運用揉筆帶點的筆觸繪製出前景花卉。

注意環境色的影響，畫面的色調要統一。

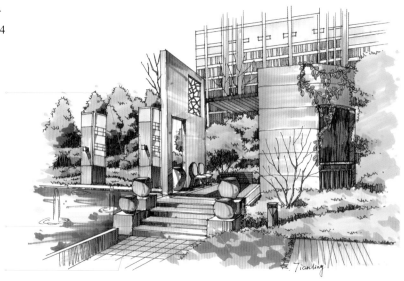

（7）用touch51、touch69、touch CG9、touch WG6繪製出植物、水面及景牆暗部的顏色。

⏱ 用時5分鐘

在加深植物暗部顏色時，注意暗部顏色面積應小一些，從而增加植物的層次感。

在前面花卉部分增加綠色，豐富花卉的層次。

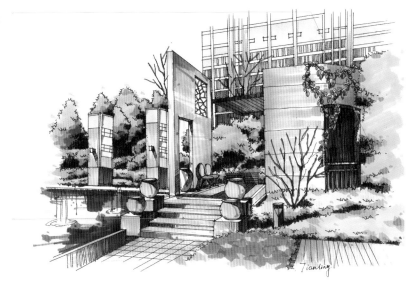

（8）用touch185繪製出天空和雲彩，雲彩部分用色鉛排線，使畫面顏色更加柔和、自然，然後在樹冠及水面點出高光，接著調整畫面，完成手繪。

⏱ 用時5分鐘

運用色鉛在樹冠部分排線，柔和畫面。

用揉筆帶點的筆觸繪製出天空雲彩，並用色鉛在雲彩部分排線，增加畫面細節。

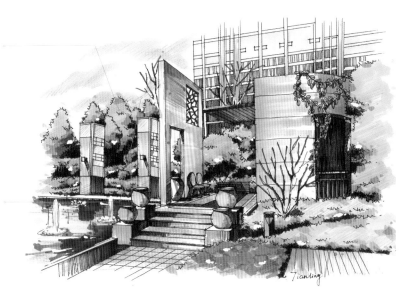

4.2 主題性小品表現

4.2.1 小區花壇表現

參考圖片

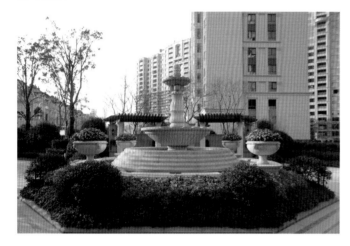

主要用色

9	36	37	46	47
48	59	55	51	175
174	92	96	97	103
104	107	CG2	CG4	6
30	33	52	41	50

手繪成品

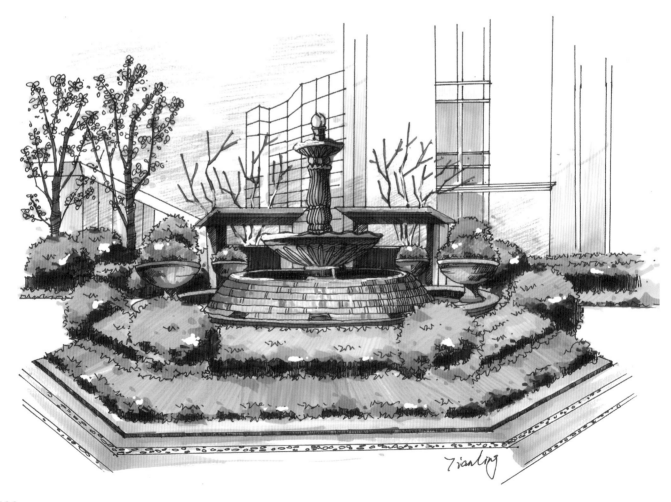

（1）繪製出主體雕塑及植物的大致輪廓。

用時15分鐘

注意主體雕塑兩側應該是對稱的，繪
畫時忌諱出現畫偏、一邊大一邊小和
兩側弧度相差甚遠等問題。

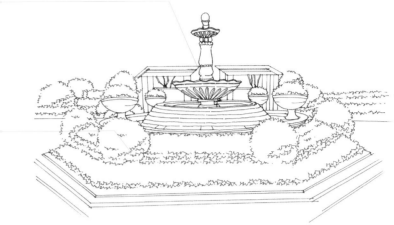

注意灌木球的形態特徵及綠籬的層次。

（2）繪製出後面的樹枝及背景建築的輪廓線。

用時5分鐘

注意雕塑底座裝飾線的繪製，運筆要均勻，曲線要美觀。

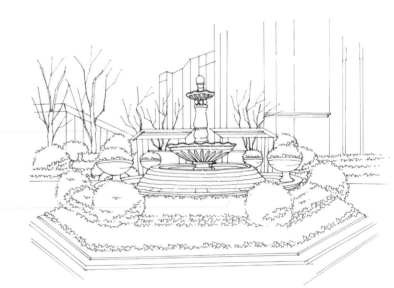

繪製樹枝時要注意枝幹之間的相互穿插關係及樹的生長姿
態。

（3）繪製出雕塑及植物的大致明暗關係。

用時8分鐘

繪製雕塑暗部時，要注意對雕塑進行小細節的處理，用筆
排線一定要細緻。

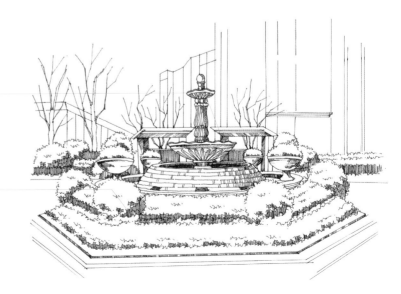

繪製灌木球暗部時，注意暗部排線一定要密，且線與線之
間要留有空隙，保持暗部透氣。

（4）繪製出中景植物的葉子，注意葉子的用筆，並調節整體畫面。

用時5分鐘

中景樹的樹葉形狀與其他植物不同，因此要用不同的手法表現。

多種植物組合表現，能使畫面效果更加豐富多彩。

注意廊架暗部影子的繪製，增加畫面的精細度。

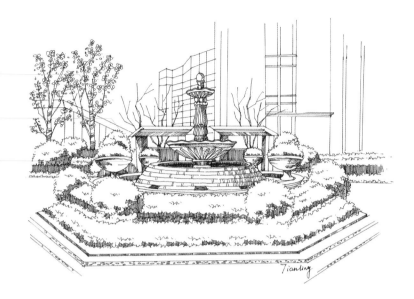

（5）用touch36繪製出主體雕塑的顏色，然後用touch59、touch48、touch37、touch174、touch175、touch107、touchCG2繪製出植物、廊架、花壇及背景建築的底色。

用時8分鐘

用揉筆帶點的筆觸繪製出綠籬的固有色。

繪製花壇裡面的綠籬時，麥克筆用筆方向應與畫面的整體透視方向保持一致。

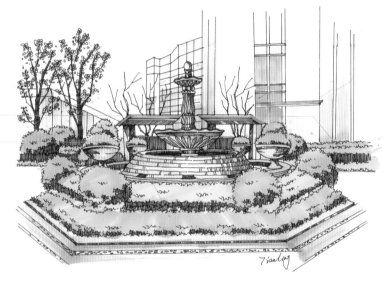

（6）用touch103加深主體雕塑的顏色，然後用touch9、touch46、touch47、touch55、touch97、touch96加深植物及廊架的顏色。

用時5分鐘

加深植物暗部時，注意前面的顏色要有所保留。

花卉的用筆，可採用揉筆帶點的筆觸點綴式的表現。

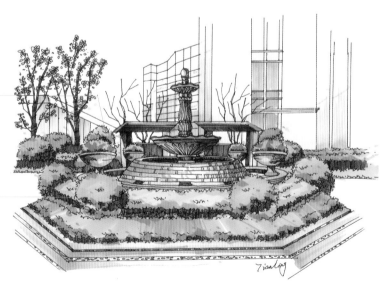

（7）用touch104繪製出主體雕塑暗部的顏色，然後用touch51、touch92、touchCG2繪製出植物廊架及花壇暗部的顏色。

用時5分鐘

繪製植物暗部時，注意暗部顏色面積不宜繪製得太大。

繪製主題雕塑暗部時，應留出其亮部的顏色。

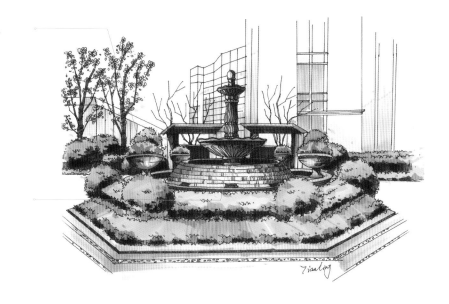

（8）用色鉛排線繪製出天空背景，豐富整體畫面，使畫面顏色更加柔和、自然，然後點出高光部分。

用時5分鐘

綠籬的層次部分使用色鉛排線，縮小顏色之間的色階，使畫面柔和生動。

對於花卉細節的刻畫，先用色鉛排線，再用修正液點出高光，增強花卉的體積感。

4.2.2 飛翔雕塑表現

參考圖片

主要用色

8	9	36	37	48
59	51	185	76	92
CG2	CG5	CG7	30	33
43	52			

手繪成品

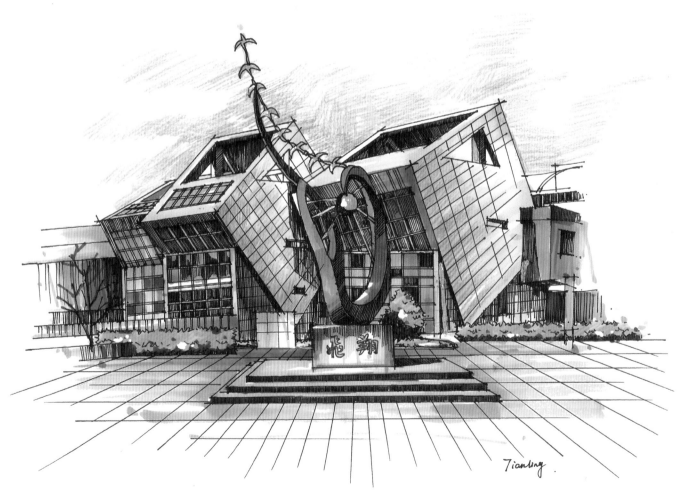

（1）繪製出主體雕塑及建築物的大致輪廓，注意建築物的動態。

用時15分鐘

注意建築邊線的穿插與動態。

繪製時注意透視線的走向。

（2）繼續細化建築物細節，注意建築裝飾線的透視走向。

用時8分鐘

在繪製建築細節時，一定要有耐心，要嚴謹地細化建築結構，讓畫面美觀。

繪製主體雕塑細節時，注意其動態及走向。

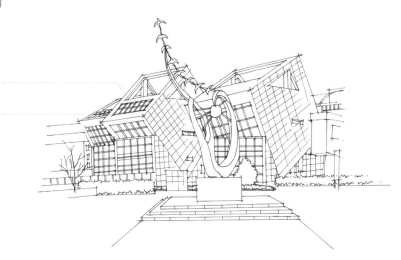

（3）繪製出主體雕塑及建築物的大致明暗關係。

用時8分鐘

注意建築物暗面明暗的變化，越接近光源的部分越暗。

繪製雕塑亮部線條時，排線可以稀疏一些。

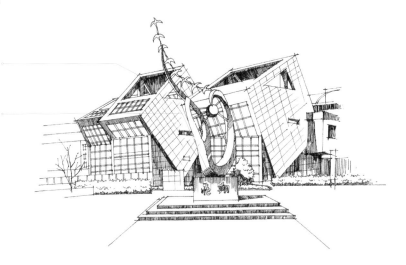

（4）調整主體雕塑及建築物的暗部，並繪製出地面的鋪裝線，注意鋪裝線的走向。

用時8分鐘

注意對雕塑細節的刻畫，從而豐富畫面效果。

注意地面鋪裝線的透視，應與畫面的整體透視一致。

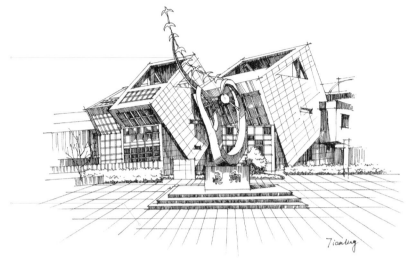

（5）用touch9、touch37繪製出主體雕塑的顏色，然後分別用touch48、touch185、touchCG2繪製出植物、地面及建築物的底色。

用時8分鐘

繪製雕塑顏色時，注意留出其亮部。

注意雕塑與建築物的層次關係。

運用掃筆的筆觸繪製出地面的顏色。

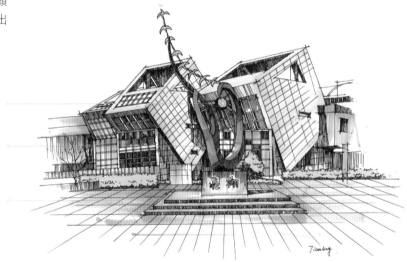

（6）用touch8加深主體雕塑的顏色，然後分別用touch47、touch183、touchCG4加深植物及建築物的顏色。

用時5分鐘

運用掃筆的筆觸繪製出建築物的顏色，注意顏色的逐漸虛化。

加深雕塑顏色時，注意雕塑亮部顏色與暗部顏色的對比關係。

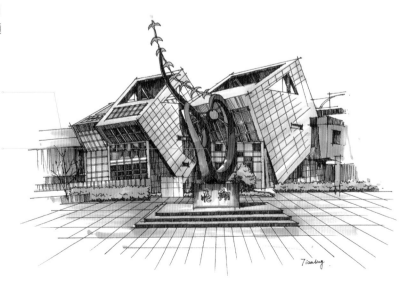

（7）分別用touch51、touch76、touchCG5、touchCG7繪製出植物及建築暗部的顏色。

用時5分鐘

繪製建築暗部時，注意建築局部的明暗變化。

在繪製植物暗部時，注意局部保留以前的暗部顏色。

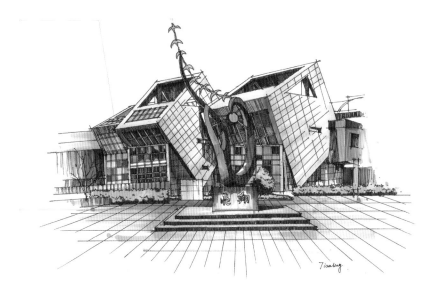

（8）用色鉛繪製出天空背景，使畫面顏色更加柔和生動，並點出高光部分，塑造出光感。

用時5分鐘

用色鉛為天空排線，注意排線的方向及形態。

建築暗部用色鉛排線，增加玻璃幕牆的層次，豐富畫面內容。

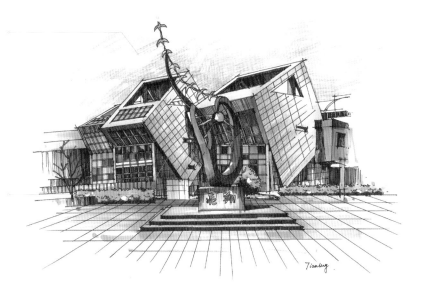

143

4.2.3 舞動小品表現

參考圖片

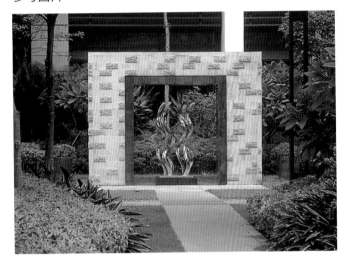

主要用色

37	46	48	59	56
55	51	43	174	175
92	96	WG2	CG2	CG5
41	43	50		

手繪成品

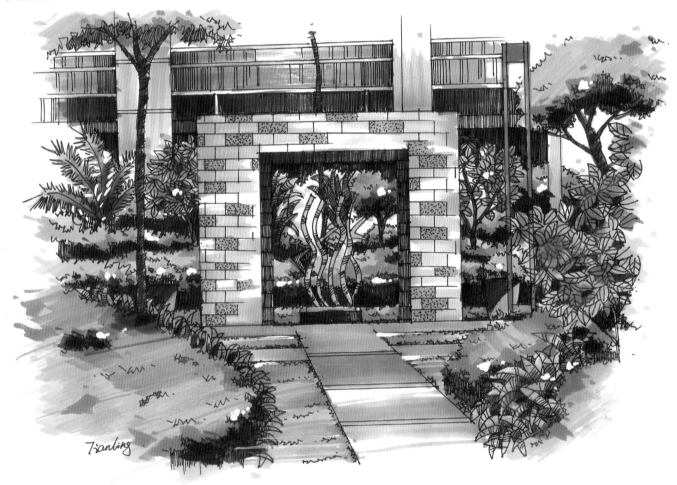

（1）繪製出小品及植物的大致輪廓，注意各種植物的不同表現手法。

⏱ 用時15分鐘

運用曲線繪製舞動小品時，注意曲線一定要自然靈動。

注意各種不同植物葉子的表現手法，並注意其葉子與葉子間的相互穿插關係。

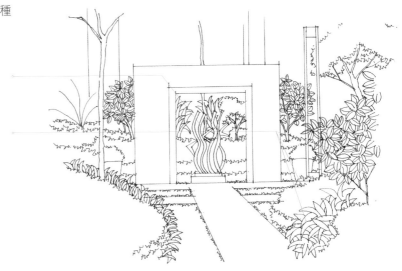

（2）繪製出景牆及植物的細節。

⏱ 用時5分鐘

繪製時注意椰子樹葉與其他植物樹葉的不同繪製手法，多種不同植物能夠使畫面更加豐富。

繪製景牆上的材質時，注意材質的虛化，做到虛實有致。

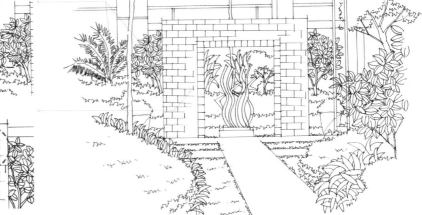

（3）繪製出小品、景牆及植物的大致明暗關係。

⏱ 用時8分鐘

注意景牆暗面局部的變化。細緻的處理，能使畫面效果更加豐富。

由於舞動小品是不鏽鋼材質，所以在繪製時，注意其暗部線條的間距及轉折。

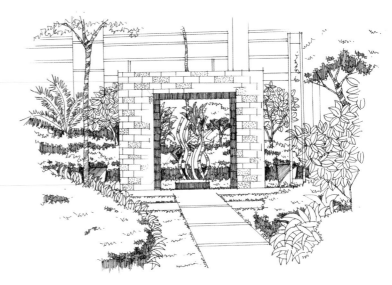

（4）繪製出背景建築的明暗，並調節植物及景牆暗部的細節。

用時5分鐘

由於該種植物位於畫面的前方，所以在繪製時，要注意其葉片細節的處理及穿插。

在植物暗部排線時，注意排線一定要密，且線與線之間要留有空隙，保持暗部透氣。

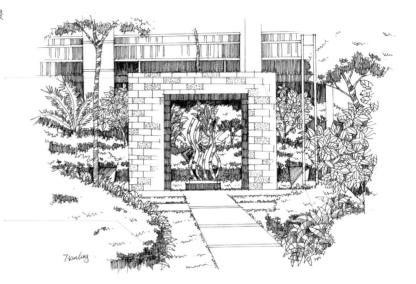

（5）用touchWG2繪製出主體小品及景牆的顏色；再分別用touch48、touch59、touch174、touch96、touchCG2繪製出植物、地面及背景建築的底色。

用時8分鐘

運用揉筆帶點的筆觸繪製出植物樹冠部分的顏色。

運用掃筆的筆觸繪製出地面部分的顏色。

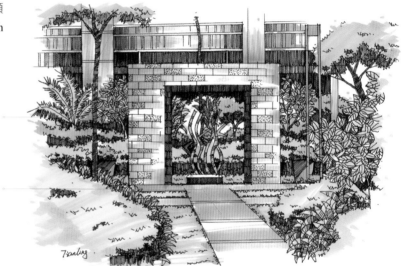

（6）繼續用touch46、touch56、touch175、touchCG5加深植物、地面及背景建築的顏色。

用時5分鐘

加深舞動小品暗部顏色，突出主體，增加畫面的立體感。

在用touch46加深植物的顏色時，注意不能超過之前的顏色。

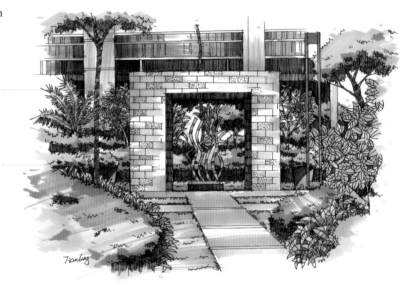

（7）繼續用touch43、touch51加深植物暗部的顏色。

用時5分鐘

注意對景牆材質顏色的處理。運用掃筆的筆觸，使景牆顏色虛實有致。

在用touch51加深植物暗部顏色時，注意暗部顏色面積要小一些，並且要透氣。

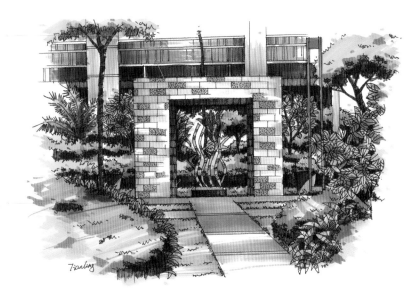

（8）在植物樹冠及草地部分用色鉛排線，使畫面顏色更加自然地融合在一起。

用時5分鐘

注意景牆暗部顏色的局部細節變化，可使暗面顏色更加豐富。

在植物顏色邊緣處用色鉛排線，使顏色漸層得更加自然。

4.2.4 鯉魚小品表現

參考圖片

主要用色

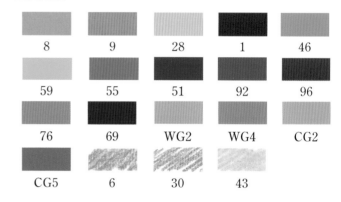

手繪成品

（1）繪製出鯉魚小品、景牆及植物的大致輪廓，注意鯉魚的神態及畫面整體的透視。

用時15分鐘

繪製鯉魚輪廓時，注意鯉魚身體的轉折及動態的變化；繪製景牆上的裝飾物時，注意其細節的變化與裝飾線條的虛實關係。

繪製花缽要注意花缽面與面之間的寬度及轉折關係。

整體透視要準確。

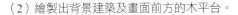

（2）繪製出背景建築及畫面前方的木平台。

用時5分鐘

在繪製背景建築時，注意建築輪廓線的虛化，做到虛實有致，豐富畫面。

繪製植物的樹幹時，尤其是枝幹比較多的植物，要注意枝幹間的穿插關係。

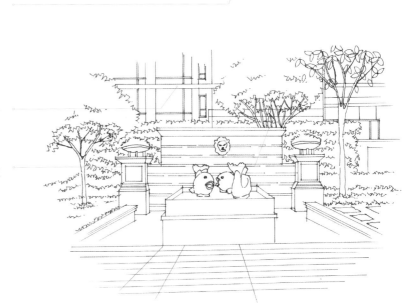

（3）繪製出鯉魚小品、景牆及植物的大致明暗關係。

用時8分鐘

繪製鯉魚小品時，注意對其細節的刻畫，豐富畫面。

注意植物暗部的排線手法，可以使用不同方向的排線，豐富、活躍畫面效果。

注意整個暗面的排線要在變化中尋求統一。

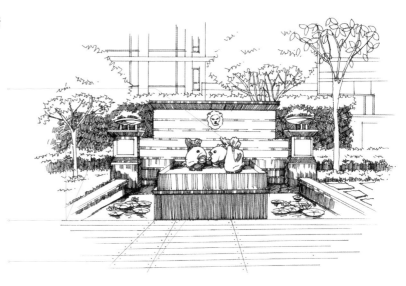

（4）繪製出背景建築的明暗，豐富鯉魚小品及
植物的細節。

⏱ **用時5分鐘**

注意花缽亮部的排線，應稀疏，層次靈活明顯。

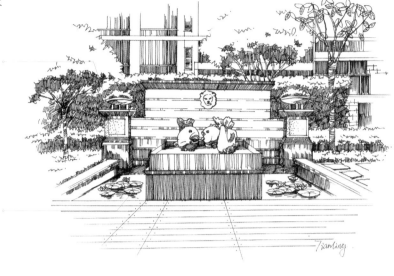

繪製水面上的荷花時，注意荷葉的造型大致成橢圓形。

（5）用touchWG2繪製出鯉魚小品及景牆的顏
色，然後用touch28、touch48、touch59、touch96繪製
出植物的主體顏色，接著用touch185繪製出水面及背
景建築玻璃的顏色，最後用touchWG2、touchCG2繪
製出背景建築及地面的顏色。

⏱ **用時8分鐘**

樹冠的顏色可以豐富一些。

運用揉筆帶點的筆觸繪製出植物樹冠部分的顏色。

運用掃筆的筆觸繪製出草地部分的顏色。

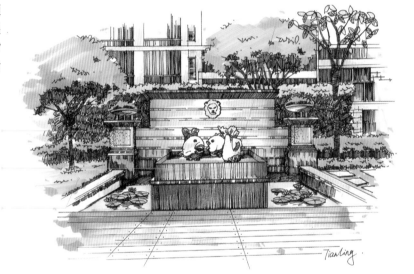

（6）用touchWG4加深鯉魚小品及景牆的顏色，突
出主體，然後用touch8、touch9、touch59、touch46、
touch55加深植物的顏色，接著用touch76加深水面的
顏色。

⏱ **用時5分鐘**

注意鯉魚小品暗面與亮面的顏色對比，可使小品立體感更
強。

繪製荷葉時，注意留出荷葉亮部的顏色。

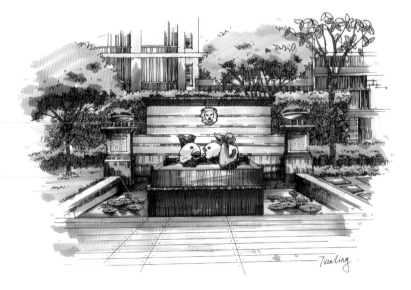

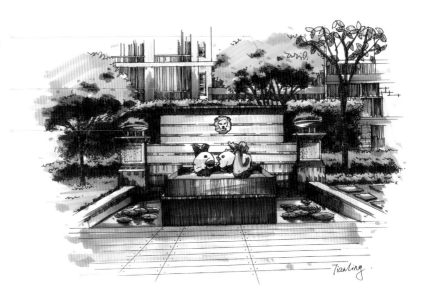

（7）用touch1、touch51繪製出植物暗部的顏色，然後用touch69繪製出水面暗部的顏色。

用時5分鐘

用touch51繪製植物暗部顏色時，注意暗部的顏色不要超過前幾遍的顏色，要有所保留。

深色部分要透氣，不要畫死。

注意花缽面與面之間的明暗關係，加強明暗交界線，增加它的立體感。

（8）在植物樹冠部分用色鉛排線，使畫面顏色更加自然地融合與統一，然後點出高光部分，塑造光感。

用時5分鐘

樹冠層次部分運用色鉛排線，豐富植物色調層次，使畫面的顏色更加自然與柔和。

排線時要注意疏密變化。

細化各部分材質的質感表現，突出畫面的中心。

強化畫面暗部顏色與亮部顏色的對比，增強畫面的立體感。

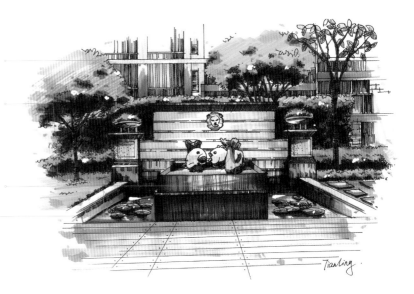

4.2.5 主題造型樹表現

參考圖片

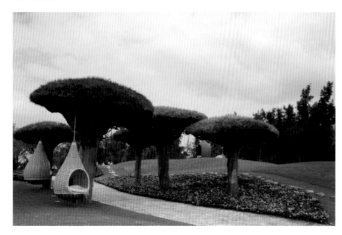

主要用色

手繪成品

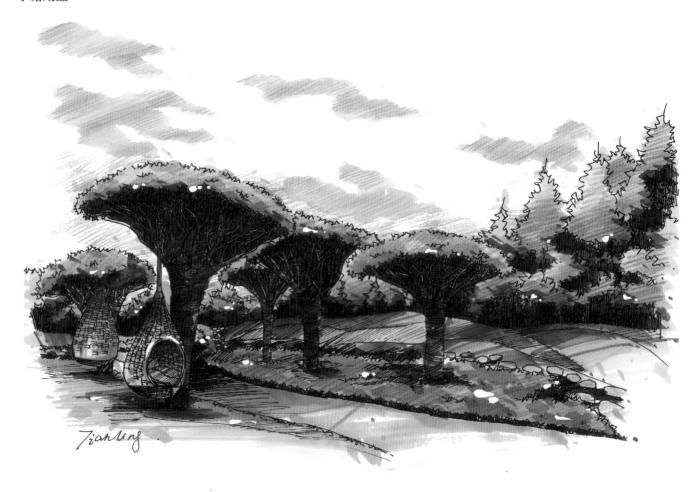

（1）從整體出發，繪製出植物及休閒籐椅的大
致輪廓。

用時15分鐘

注重植物傘狀造型的表現，理清樹冠與樹幹結構與穿插關
係。

主題造型樹的枝幹較多，因此在繪製時，要表現出枝幹的
美感，相互穿插得當。

運用生動的曲線繪製出後面的草坡，曲線要做到流暢、優
美。

（2）繪製出後面背景樹的輪廓線及休閒籐椅的
細節。

用時5分鐘

繪製休閒籐椅的細節時，注意線條的虛實處理。

繪製碎石汀步時，注意汀步間的間距及動態。

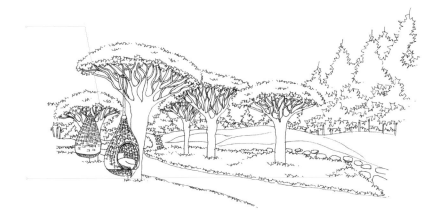

（3）繪製出主題造型樹的大致明暗關係及影子。

用時8分鐘

繪製主題造型樹的暗部時，排線一定要細心，枝幹部分注
意留白。

繪製出樹的影子，增加畫面的立體感；注意樹幹紋路的繪
製方法，豐富畫面效果。

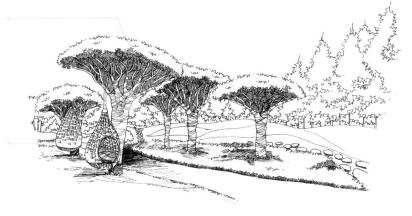

（4）繪製出後面草坡及背景樹的暗面，並調整畫面。

用時5分鐘

繪製出後面草坡的暗部，拉開畫面前後關係，增加畫面空間感。

在繪製植物暗部時，排線一定要密，線與線之間要留有空隙，保持暗部透氣。

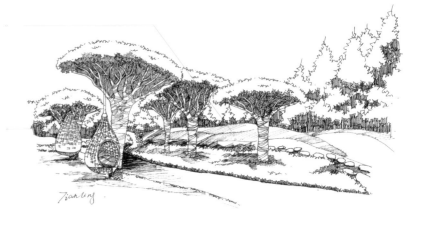

（5）用touch28、touch48、touch59、touch174、touch107、touch36、touch37繪製出主題造型樹及休閒籐椅的主體顏色，然後用touchCG2繪製出步道的顏色。

用時6分鐘

運用揉筆帶點的筆觸繪製出造型樹樹冠的顏色。

運用掃筆的筆觸繪製出草地的顏色。

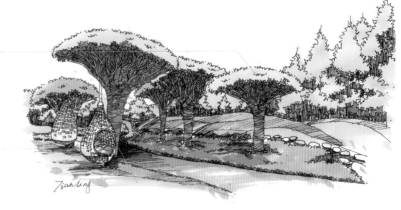

（6）用touch9、touch46、touch55、touch59、touch175、touch37加深主題造型樹及休閒籐椅的顏色，然後用touchCG4加深步道的顏色。

用時5分鐘

用touch9加深前景花卉的顏色，注意要保留之前的顏色。

用touch59繪製草坡的顏色時，注意草坡的色調漸層。

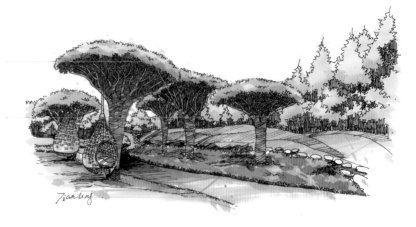

（7）用touch51、touch92、touch104繪製出主題造型樹及休閒籐椅暗部的顏色，然後用touch43繪製出遠景植物暗部的顏色。

用時5分鐘

加深植物暗部時，暗部顏色面積應減小並保持暗部透氣。

加深籐椅的暗部時，需留出籐椅的亮部顏色。

注意籐椅的材質表現，要畫出編織的感覺。

注意畫面的層次。

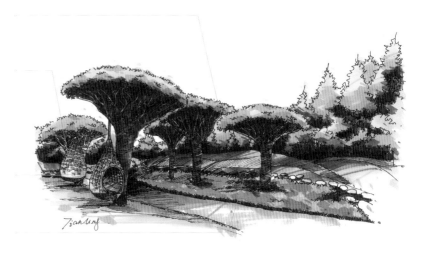

（8）用touch185繪製出天空和雲彩，然後用色鉛在天空與植物之間排線漸層，使畫面顏色更加自然和諧，接著點出高光部分，塑造光感。

用時6分鐘

用touch185繪製出天空的雲彩後，再用色鉛排線，麥克筆和色鉛相結合可以使顏色漸層得更加柔和、自然。

運用色鉛排線，可以使畫面更加細膩。

花卉部分運用色鉛排線，使畫面顏色融合得更加自然，增添畫面的細節。

要學會遠觀畫面，整體調整。

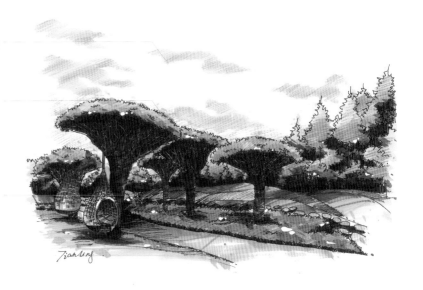

4.3 功能性小品表現

4.3.1 休閒廊架表現

參考圖片

主要用色

9	28	36	37	48
59	55	56	51	175
92	97	104	WG1	WC3
CG2	CG5	30	4	9
46	20	33		

手繪成品

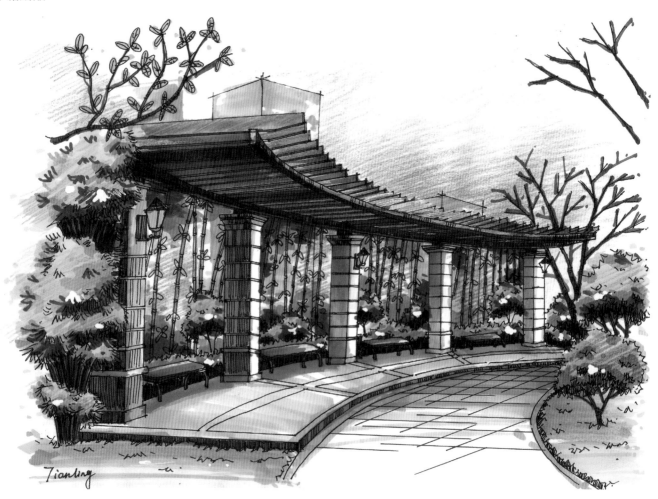

（1）繪製出現代廊架及植物的大致輪廓線。

用時15分鐘

繪製時注意廊架轉折面及細節的處理，使廊架更加有立體感。

注意柱子上大下小的形態及面的轉折。

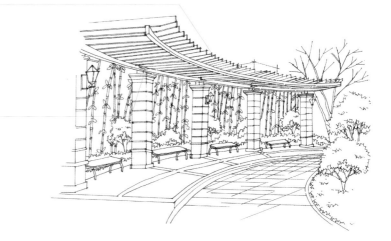

（2）繪製出前景植物，注意對植物細節的刻畫。

用時5分鐘

注意植物樹葉的繪製手法及樹枝間的相互穿插關係。

注意遠處廊架的虛化及樹枝下大上小的變化。

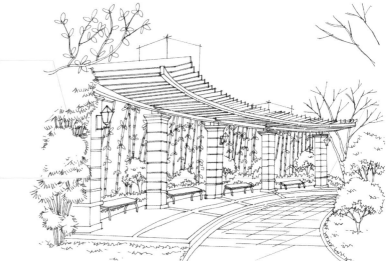

（3）繪製出現代廊架及植物的大致明暗關係。

用時8分鐘

注意廊架暗面的細微變化，可以透過排線疏密的不同來表示。

繪製植物的暗部時，注意排線要密，保持暗部透氣即可。

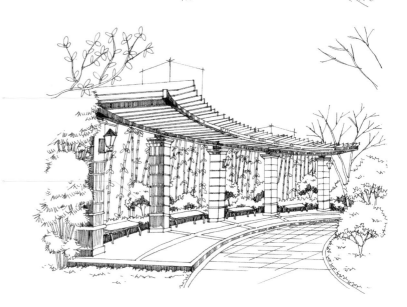

（4）繼續細化廊架及植物的暗部，不同植物運用不同的線條表現。

用時6分鐘

繪製前景牆角植物時，注意葉子的形態及細節。

繪製前景植物樹枝暗部時，要留出亮面，增加立體感。

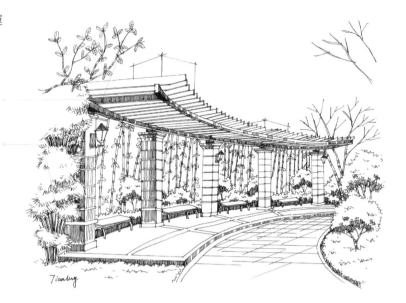

（5）用touch97、touchWG2繪製出廊架及座椅的顏色，然後用touch28、touch37、touch48、touch59、touch175、touchCG2繪製出植物及地面的底色。

用時5分鐘

運用揉筆帶點的筆觸繪製出植物樹冠亮部的顏色。

運用掃筆的筆觸繪製出草地部分的顏色，做到層次自然。

注意不同植物的顏色變化。

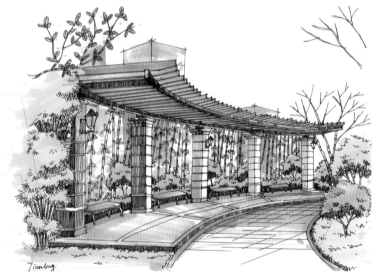

（6）用touch104加深廊架及座椅的顏色，然後用touch9、touch55、touch56、touch59加深植物的顏色。

用時6分鐘

用touch59加深植物的顏色時筆觸要靈活。

注意廊架暗部與亮部顏色的對比。拉開明暗關係，塑造出體積感與空間感。

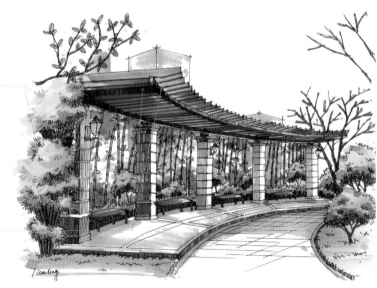

（7）用touch92、touchWG3繪製出廊架及座椅暗部的顏色，然後用touch51、touchCG5繪製出植物及地面暗部的顏色。

用時5分鐘

在繪製暗部顏色時要先分析，切不可盲目下筆，要心中有數。

用touch51加深前景植物暗部時，注意筆觸的繪製手法要打破原有的暗部區域。

加強柱子明暗交界線的表現，使明暗面形成強烈的對比，增加竹子的立體感。

注意陰影和暗部顏色的區別。

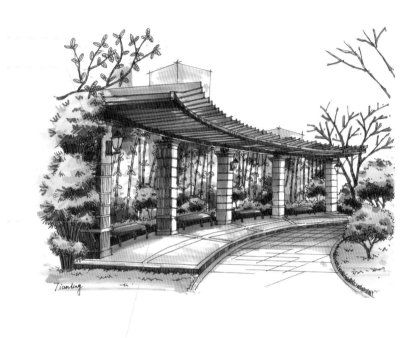

（8）用色鉛細化畫面，繪製出天空，使畫面顏色更加柔和自然，然後點出畫面高光部分，塑造出強烈的光感。

用時5分鐘

用色鉛繪製天空可以柔和畫面顏色。

在植物邊緣處運用色鉛進行漸層，可以使顏色更加自然。

用修正液點出高光時，注意高光的形態應與植物的葉子一致，不可隨意亂畫。

要學會檢查調整畫面，對不夠深的地方加深，不夠亮的地方提亮。

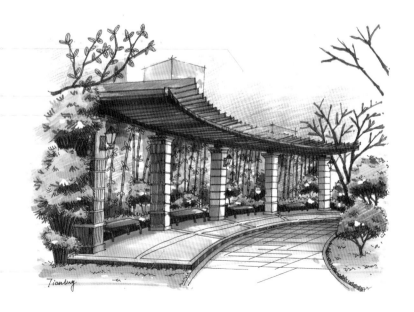

4.3.2 休憩亭表現

參考圖片

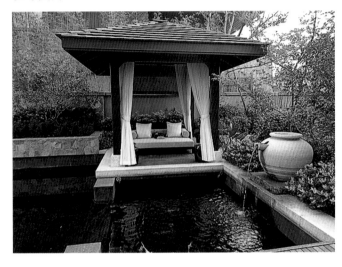

主要用色

9	28	36	1	48
59	55	46	47	175
51	185	76	92	97
96	CG2	CG5	WG1	WG3
WG5	9	46	20	33
30				

手繪成品

（1）繪製出亭子及植物的大致輪廓線。

▣ 用時15分鐘 ▣

在繪製前要先學會觀察、分析圖片，適當地對圖片進行取捨，突出畫面的主體。

繪製亭子頂部時，注意將頂部材質的細節刻畫到位。

繪製陶罐裡流出來的水，要注意水在水面上濺起的水花，刻畫出水花四濺的感覺。

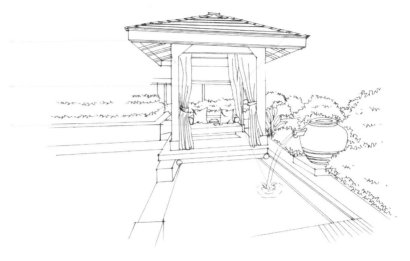

（2）繪製出背景樹，增加畫面的空間感。

▣ 用時5分鐘 ▣

注意背景樹枝幹的相互穿插，以及比例關係。

注意兩種植物葉子的不同表現手法。稍遠植物用抖線表現，而近處植物用具有一定弧度的線條表現。

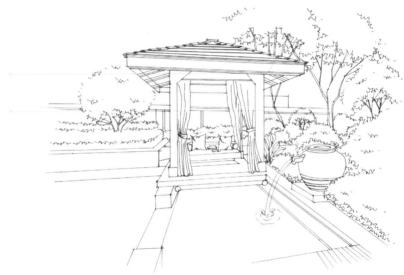

（3）繪製出亭子的大致明暗關係，注意亭子面與面之間的明暗對比。

▣ 用時5分鐘 ▣

繪製木質柱子排線一定要有耐心，注意疏密關係，局部留白，讓畫面顯得美觀。

繪製出花壇石材質，注意運用折線表現毛石材質拼貼。

更多的材質表現可以參考第1章。

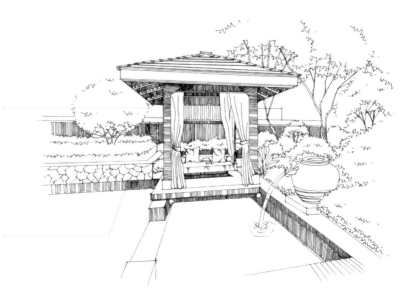

（4）繪製出植物及水面的明暗，注意水面倒影的繪製。

🕐 用時6分鐘

物體在水面上的倒影呈倒三角形。

注意影子的明暗關係，以及在運用線條表現時的方法。

繪製出陶罐的暗面及陰影，增強畫面的明暗關係。

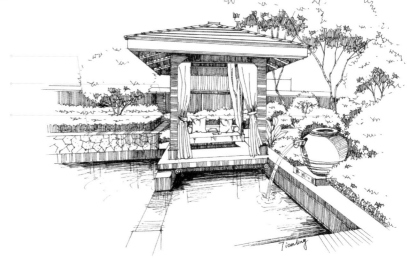

（5）用touch97繪製出廊架的顏色，然後用touch28、touch37、touch48、touch59、touch175、touchCG2、touchWG1繪製出植物及陶罐的底色，接著用touch185繪製出水面的顏色。

🕐 用時5分鐘

運用揉筆帶點的筆觸繪製出植物的顏色，同時植物的顏色要有變化、有層次、有空間。

水面可以運用掃筆的手法上色，但要注意留出高光部分。

深色的部位可以多塗幾遍顏色。

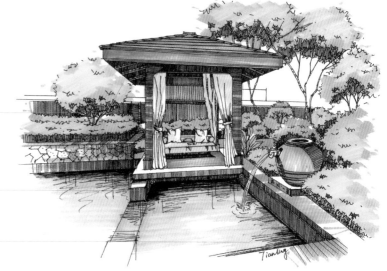

（6）用touch96加深廊架的顏色，然後用touch59、touch55、touch46、touch47、touch175、touchWG2加深植物及陶罐的顏色，接著用touch76加深水面的顏色，注意物體在水面上倒影的方向。

🕐 用時6分鐘

用touch47加深植物的暗部時，注意面積不要超過前一遍畫的顏色。

用touch76加深物體在水面上的倒影時，用筆一定要快，才能保持水面透氣。

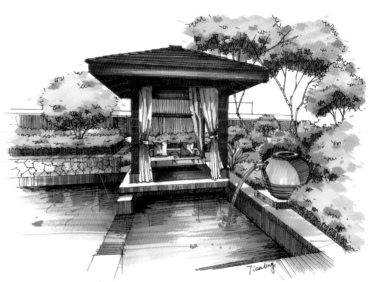

（7）用touch92繪製出廊架暗部的顏色，然後用
touch51、touchCG5、touchWG3、touchWG5繪製出植
物及陶罐暗部的顏色。

用時5分鐘

加深亭子的暗部色調，提亮它的亮部色調，使其明暗對比
強烈，增強亭子的立體感。

因為亭子是木質，反光不強烈，所以要注意塑造出木質的
特性，同時注意高光的表現。

用touch51加深植物暗部顏色時，注意暗部顏色不可畫得過
多。

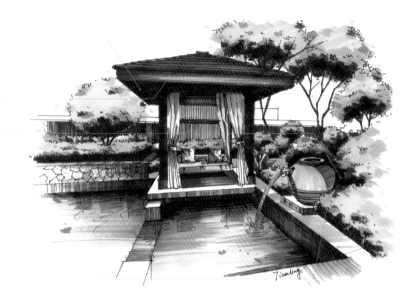

加深陶罐暗部時要留有反光，並注意環境色的影響。

（8）用色鉛排線柔和畫面，然後點出畫面高光
部分。

用時5分鐘

在用色鉛表現天空顏色時要注意顏色的深淺變化，襯托主
體。

在陶罐亮部處運用色鉛排線，加深暗部，漸層亮部，使陶
罐漸層自然，體積感強。

對於植物部分，用色鉛可以統一節奏，豐富層次。

對於亭子可以用色鉛加強質感。

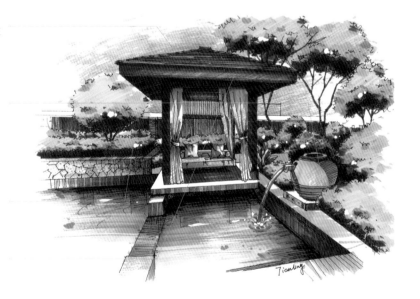

163

4.3.3 現代水景表現

參考圖片

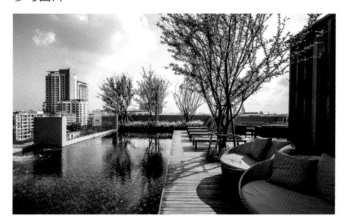

主要用色

47	59	175	55	51
97	92	96	185	76
WG1	WG3	WG5	WG9	CG2
CG5	CG7	46	20	33
30				

手繪成品

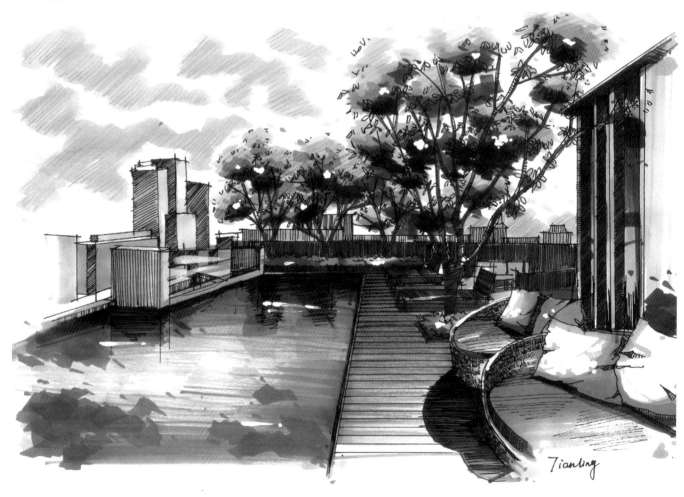

（1）繪製出植物及休閒座椅的大致輪廓線。

用時15分鐘

注意防腐木鋪裝近大遠小的透視變化。

繪製背景樹的枝幹時，注意枝幹間的相互穿插關係。

注意相互之間的比例關係和遮擋關係，結構要交代清楚。

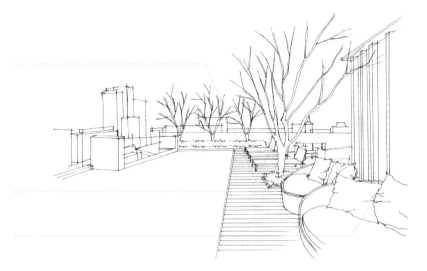

（2）繪製出植物及休閒座椅的細節部分。

用時6分鐘

在繪製背景樹的樹冠時，要作虛化處理，與近景的樹拉開空間距離。

繪製籐製座椅時，注意線條的疏密、虛實處理。

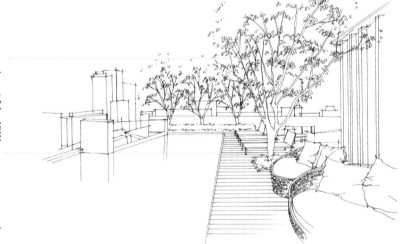

（3）繪製出畫面大致的明暗關係。

用時5分鐘

繪製背景建築暗部時，排線一定要透氣，可以分組進行表現。

繪製出抱枕的暗部及影子，增加畫面的細節部分。

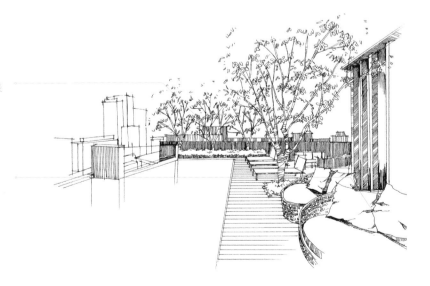

165

（4）繪製出水面及休閒座椅的影子，並調整畫面。

🕐 用時5分鐘

繪製物體在水面上的倒影時，倒影應呈倒三角形，垂直向下。

繪製出休閒座椅的影子，增強畫面的立體感。

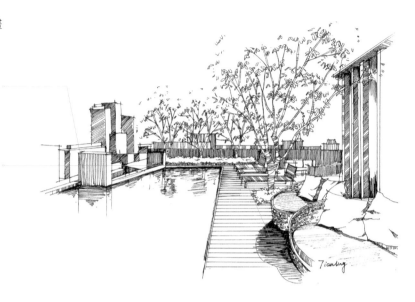

（5）用touch97繪製出防腐木鋪裝的顏色，然後用touch59、touch175、touchCG2、touchWG1繪製出植物及休閒座椅的底色，接著用touch185繪製出水面的顏色，而遠處建築進行虛化處理與漸層，使得畫面空間感更強。

🕐 用時8分鐘

繪製抱枕的顏色時，注意筆觸，並局部留白。

運用掃筆的筆觸繪製出水面的顏色，做到水面漸層自然。

水面顏色要有深淺變化。

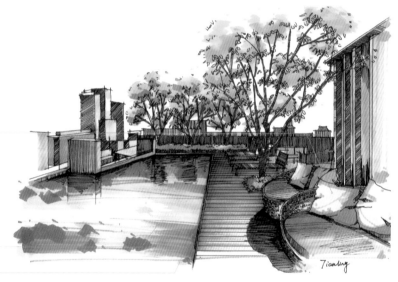

（6）用touch59、touch47、touchCG2、touchWG3加深植物及休閒座椅的顏色，然後用touch76加深水面的顏色，注意水面明暗變化的處理。

🕐 用時5分鐘

用touch76加深水面的顏色時，注意倒影的形態。

用touch47加深植物的顏色時，注意留出植物之前畫的顏色。

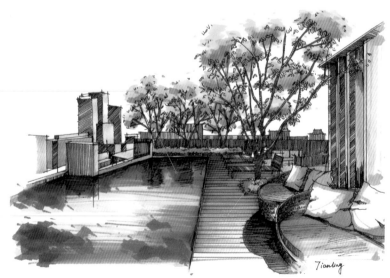

（7）用touch185繪製出天空的顏色，然後用touch76繪製水面倒影的顏色，接著用touch51繪製出植物暗部的顏色，最後用touchCG7、touchWG3、touchWG7繪製出建築及配景暗部的顏色。

用時5分鐘

運用揉筆帶點的筆觸繪製出天空，使畫面更加生動活潑

注意遠景建築暗部色彩的變化。暗部偏暖，亮部偏冷。

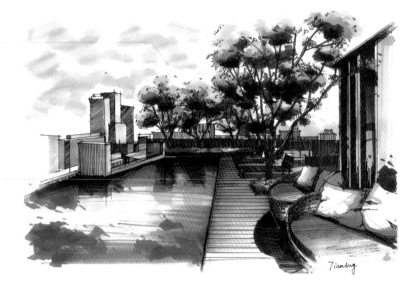

（8）用色鉛在剛畫好的天空雲彩上進行排線，使畫面顏色更加柔和、自然，然後點出畫面高光部分。

用時5分鐘

在雲彩上運用色鉛排線，增加畫面的細節，使顏色融合得更加自然。

在水面上點出高光，提亮畫面的同時，又使水面看起來更加生動。

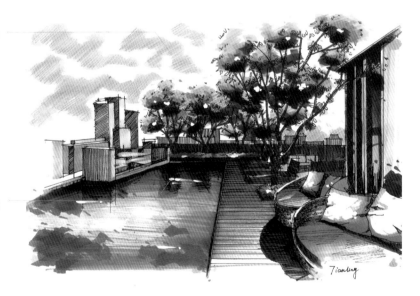

167

4.3.4 休閒座椅表現

參考圖片

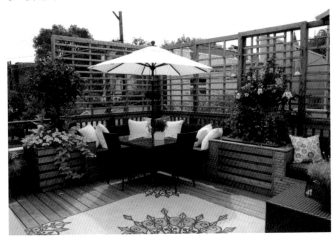

主要用色

9	28	36	1	48
59	55	46	47	175
51	97	96	92	103
107	146	62	69	72
CG2	CG5	CG7	CG9	46
20	33	30		

手繪成品

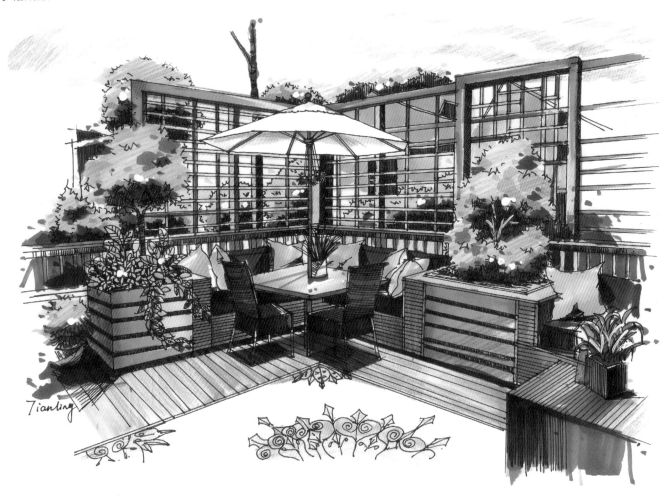

（1）繪製出休閒座椅及其他配景的大致輪廓線。

用時18分鐘

注意傘對稱的形態特徵，繪製時一定要細心處理。

繪製時注意各種植物運用不同的線條來表現，豐富畫面效果。

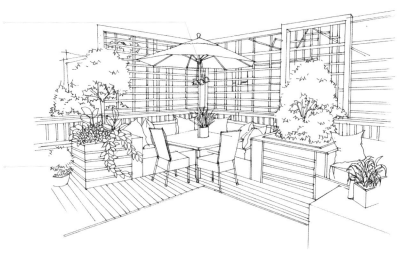

（2）繼續細化物體的細節部分，並繪製出畫面前端地毯的細節。

用時5分鐘

注意各種不同物體間疏密排線，從而營造出豐富多彩的畫面效果。

繪製前景地毯的細節時，注意地毯裝飾線的透視及造型。

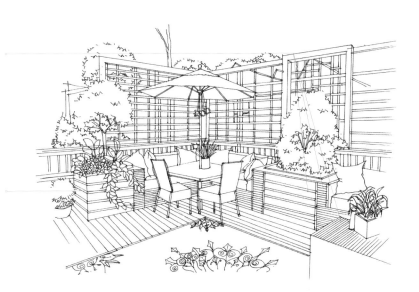

（3）繪製出休閒座椅及其他配景的大致明暗關係。

用時8分鐘

注意椅子暗部顏色與影子的對比。因暗部反光的存在，影子往往比暗部要暗一些。

繪製出抱枕的暗部及影子，增強畫面的立體感。

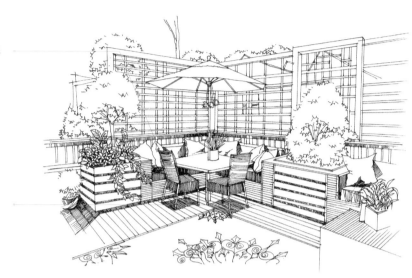

（4）繪製出植物的明暗關係，並調整畫面。

用時7分鐘

繪製此類花卉的暗部時，一定要嚴謹細緻，透過線條的排列襯托出花卉的形態。

繪製植物及背景建築的暗部時，線條間應留有縫隙，保持暗部透氣。

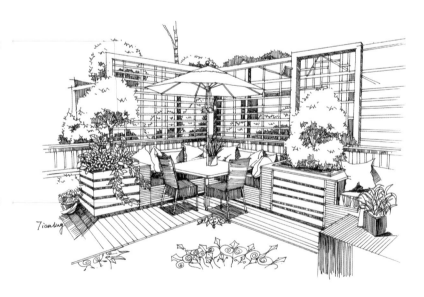

（5）用touch103、touch107繪製出防腐木花箱及背景框架的顏色，然後用touch59、touch175繪製出植物的底色，接著用touch72繪製出休閒座椅的顏色，最後用touchCG2繪製出地面及背景建築的顏色。

用時5分鐘

在給遠景的建築上色時要虛化處理，這樣才能做到近實遠虛。

用touch146繪製出傘的暗部，增加傘的立體感，並注意傘布的質感表現。

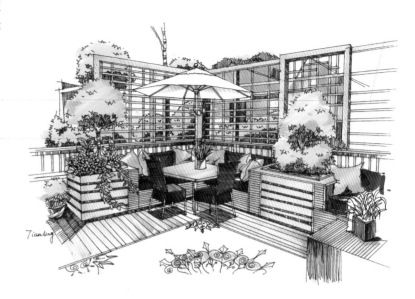

（6）用touch97、touch96加深防腐木花箱及背景框架的顏色，然後用touch48、touch46、touch47、touch55、touch9、touch28、touch36細化植物的顏色，接著用touchCG2加深地面及背景建築的顏色。

用時8分鐘

注意花箱暗部顏色與亮部顏色的對比與轉折，局部保留亮色，豐富色彩層次。

用touch9繪製出植物的花朵，使植物具有生機。

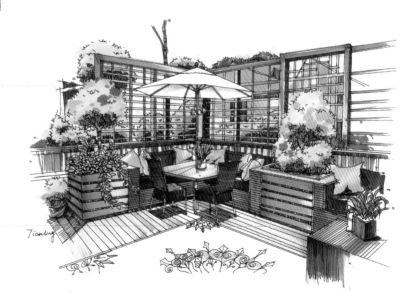

（7）用touch92繪製出防腐木花箱及背景框架暗
部的顏色，然後用toucht51繪製出植物暗部的顏色，
接著用touchCG5、touchCG7、touchCG9繪製出地面
影子及背景建築局部的顏色。

用時6分鐘

注意休閒座椅暗部與影子顏色的對比，影子的顏色應更暗
一些。

繪製植物的暗部時，注意暗部顏色不宜過多，應留出之前
所畫的顏色，增加植物的層次感。

注意透過顏色區分出遠近關係。

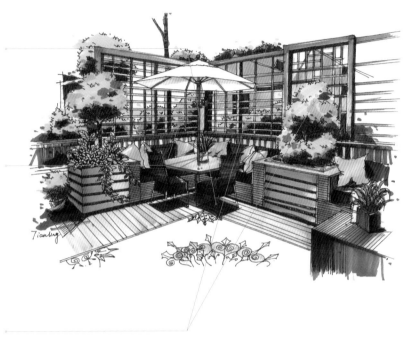

（8）天空中的雲彩用色鉛排線進行漸層，使畫
面顏色更加柔和、自然，然後用修正液點出畫面高
光部分。

用時5分鐘

在樹冠部分運用色鉛排線，使樹冠顏色漸層得更加自然。

用色鉛靈活地繪製出背景天空的顏色，增加畫面的細節及
空間感。

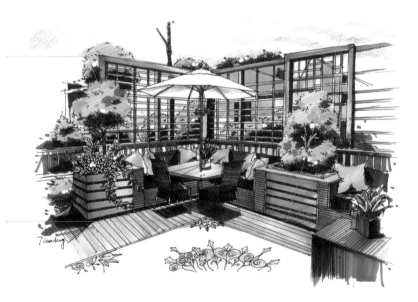

第5章
建築手繪大場景表現

14
種不同大場
景表現技法

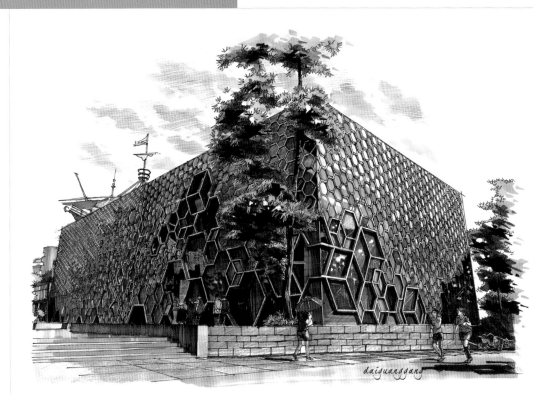

daiguanggang

5.1 多層商業建築表現

參考圖片

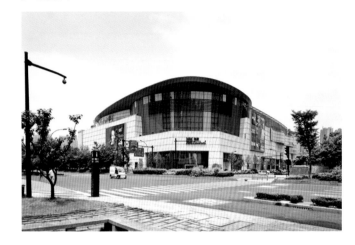

主要用色

CG2	CG4	CG5	WG2
WG4	WG5	36	9
48	46	55	84
185	76	120	25
29	64	4	53

手繪成品

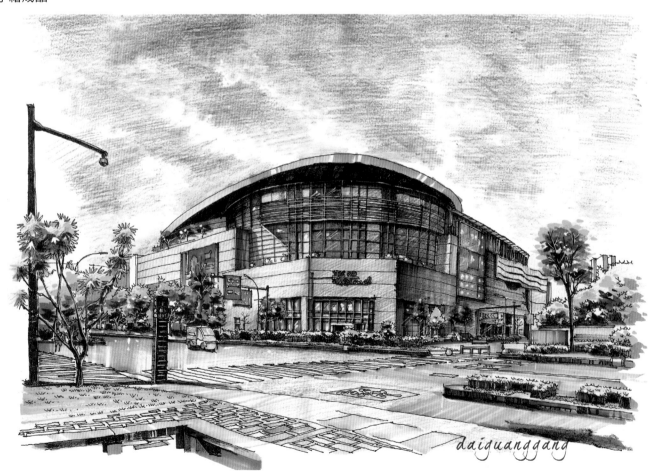

（1）整體布局，運用流暢肯定的線條勾勒出建築物的整體外輪廓。若造型能力欠佳可以利用鉛筆打初稿再上墨線。

用時5分鐘

在繪製建築體的輪廓結構線時，尤其是透視很小的情況下，一定要注意透視關係。

繪製有弧度的建築屋頂時，要掌握好弧度，多觀察與推敲再動筆。

（2）細化建築結構，繪製出主體建築物的玻璃幕牆結構，並勾勒出前景斑馬線與路燈的造型。

用時11分鐘

需要掌控好圓弧建築體的弧度，從上到下的弧度大小關係，視覺舒服即可。

在繪製建築時，一定不要忽視建築牆體的標誌物，它能使建築體更具趣味性。

在透視較平的時候，斑馬線的透視往往不好掌握，繪製時首先要找準一個斑馬線作為透視參考，然後完成斑馬線的繪製。

配景車輛的繪製，只需畫出基本的結構線即可，不能刻畫得過於細緻而導致喧兵奪主。

（3）繪製出草地、地被、喬灌木及前景路面的鋪裝造型，統一畫面的繪製節奏。

用時19分鐘

樹幹的畫法盡量靈活，注意樹幹與樹枝的分叉點，樹枝的分叉忌諱兩側完全對稱。樹冠的明暗交界線不是一條接近於直線的抖線。樹冠首先是有體積的，其次明暗交界線是有變化的，最後樹冠明暗之間是有層次的。

綠籬的明暗轉折面可以用不同疏密的排線表達。

近景植物的葉片用帶有一定弧度的曲線來表現，這樣顯得細緻與真實。

前景鋪裝要注意它的排列方式，磚與磚之間都是錯開的，中間有一定的縫隙，同時要注意近大遠小的透視關係。

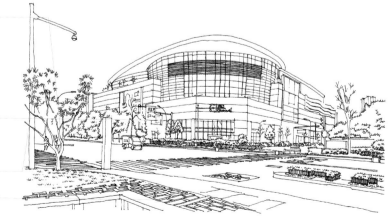

（4）調整畫面的明暗關係，用touch120加強建築物與植物的背光面。用筆快而準，用麥克筆忌諱猶豫而導致出現水印和使暗部不透氣。

用時8分鐘

玻璃幕牆背光面運用掃筆來表現暗部的深淺層次。

樹冠的明暗層次，常用揉筆帶點的方式來表現，這樣顯得生動活潑。

加深地被綠籬的暗部，要有虛實漸層關係，不可一片漆黑，暗部要反光。

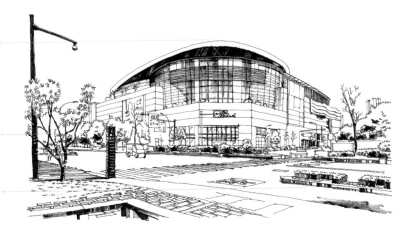

（5）用touch185繪製出玻璃的第一遍色調，然後用touch76繪製出玻璃的較暗色調，接著用touch48、touch55、touch9、touch46繪製出植物的基本色調。

用時10分鐘

用麥克筆的側峰按照箭頭的方向來表現近景的樹冠，這樣顯得真實。

植物的第一遍色調面積儘可能大，用筆快速放鬆地表現。

掌控好樹的造型，如三角形、橢圓形、塔形等，但同時要注意樹外輪廓的虛實，有的可以在後面用麥克筆表現，體現它們之間的鬆緊與前後關係。

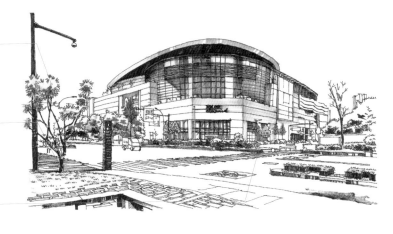

（6）用冷灰色系列，CG2、CG4、CG5繪製出道路的色調，然後用touch84繪製出建築暗部的色調，運用藍色的補色來繪製。接著用touch36與中黃色色鉛結合繪製出建築受光面，最後用touch46加強草地、喬灌木及地被的固有色。

用時19分鐘

有一定透視的道路適合用斜推筆觸來表現，而不適合用平移筆觸。平移筆觸會在邊線上出現鋸齒，影響美觀。

草地適合用平移帶線的筆觸來表現，要注意保留畫面中的第一遍亮色，第二遍顏色不可全部覆蓋第一遍顏色。

道路注意局部留白，用豎向的筆觸來表現地面反光。

亮部偏暖，暗部就偏冷，同時要注意運用補色來表現暗部色調，如黃色與紫色為互補色。

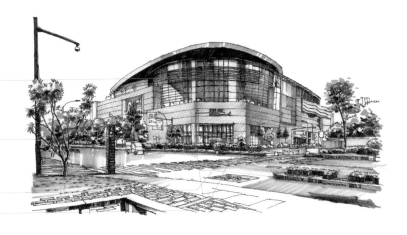

（7）用藍色與藍紫色色鉛繪製出天空色調，然後用赭石色鉛繪製出建築暗部層次，接著用麥克筆暖灰系列，WG2、WG3繪製出遠景建築暗部與喬木的邊緣漸層，與道路冷灰色做冷暖對比。

用時16分鐘

用藍色與紫色色鉛結合繪製天空，並用紙巾擦拭使畫面漸層效果更加柔和。

靠近畫面邊緣的植物漸層可以用暖灰及冷灰色系列來表現。注意選用顏色色調不可太重。

玻璃幕牆可以用兩條長短不一的線條來表現反光。

建築牆體的明暗面運用冷暖色色鉛來加強對比。亮面運用明度較高的中黃色，而暗部運用紫色與亮部進行互補，良好的運用冷暖色、互補色可以讓畫面和諧統一。

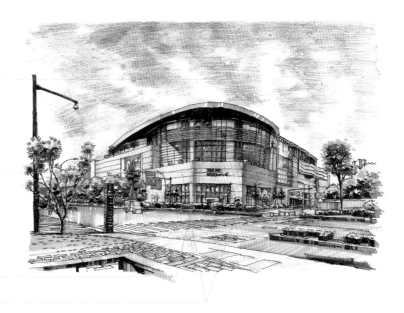

（8）用紙巾擦拭天空色鉛的色調，使其變得柔和生動，然後用touch暖色系WG5加強建築牆面的轉折，使畫面明亮、清新。

用時13分鐘

整體暗部也要有冷暖對比，冷暖是相對的，如暗部的藍色與紫色相比，紫色相對偏暖。

建築牆體的轉折處，用touchWG7加深，拉開明暗面與前後的空間關係，但要注意交界漸層的處理，不可太生硬。

前景植物的亮部可以用明度比較高的中黃色色鉛來提亮。

遠景建築盡量簡潔，一般區分開明暗面即可，無需深入刻畫。

麥克筆的漸層色階較大時，運用同類色的色鉛漸層，能使畫面柔和自然，色鉛在此過程中起到了十分重要的作用。

5.2 獨立式住宅表現

參考圖片

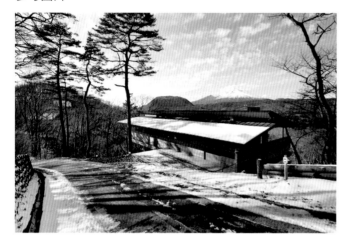

主要用色

WG2	WG3	WG5	9
36	48	46	55
42	97	103	120
185	76	94	70
29	64	49	53

手繪成品

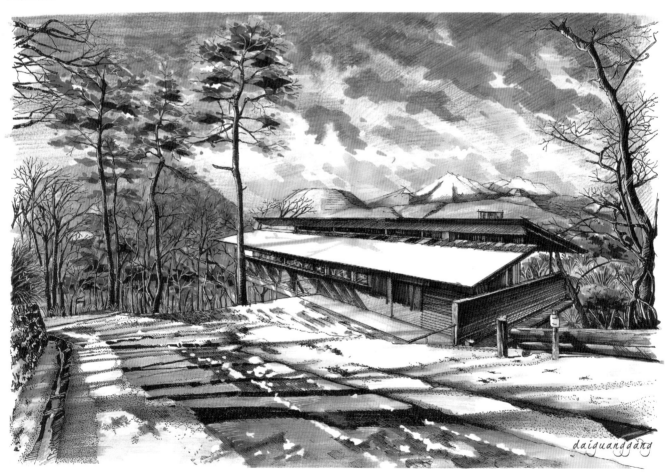

（1）繪製出別墅的基本造型及前景道路，繪製時一定要注意前景道路的透視，繪製出道路的坡度即可。

用時12分鐘

透過前景的道路與積雪的邊線來體現透視關係，但要注意用線靈活放鬆。

雪景暗部層次用線框出來，注意疏密與留白，雪景暗部也是相對畫面其他元素較亮的一種元素。

現代建築多用硬直線來表現，體現建築剛硬的質感。

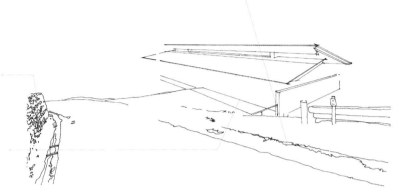

（2）繪製出喬灌木，冬季的植物多為枝幹，繪畫時要仔細揣摩植物枝幹的穿插及生長姿態，不可馬虎。而遠山則運用直線勾勒出基本輪廓即可。

用時40分鐘

樹枝幹密集處，要注意枝幹的穿插關係，體現樹的前後透視關係。忌諱黏糊在一塊，分不出樹的前後關係。

遠山只需用簡單明瞭的線條勾勒出明暗面即可，無需細化。

繪製靠近建築處的喬木時，要注意樹枝幹的生長姿態與穿插關係，枝幹忌諱兩側完全相對稱。樹的枝幹是相互錯開的。這需要多觀察、留意植物的生長走向。

建築木牆體的鋪裝用硬直線表現，要注意鋪裝近大遠小的透視關係，忌諱鋪裝線之間相互交錯。

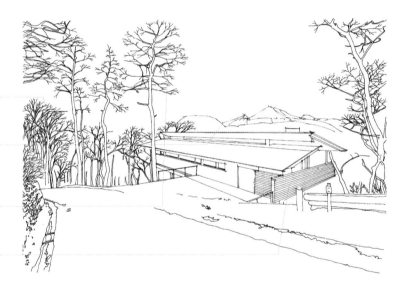

（3）整體加強畫面的明暗關係，利用點與線的組合來繪製出雪地的明暗關係，並用不同走向的線條繪製出喬灌木樹幹的明暗關係，局部留白。

用時19分鐘

小灌木在畫面中所占面積較小，暗部的處理可以用不同方向的線條來表現，這樣既能表現出暗部層次，又能體現灌木的枝幹。

雪景的暗部運用點與線的結合表現出柔和生動的感覺，點的疏密處理相對較為耗時，這樣的表現形式建議在時間充裕的情況下採取。

樹幹的明暗可以採用具有一定弧度的線條，與鋼筆的寬線條相結合來處理，加強暗部層次的表現。

主體建築暗部排線要注意線條的疏密關係，暗部線條盡量清晰明瞭，忌諱出現過多的線條重疊與交叉，導致暗部不透氣。

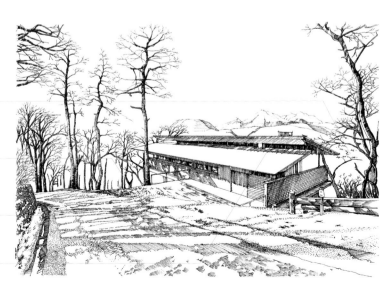

（4）用touch120來加強畫面中的中色調，如道路上的影子、樹幹與建築物最暗的部位。黑色忌諱漫無目地使用，要適可而止。

🕐 用時4分鐘

喬木密集處，加強明暗關係的時候一定要注意亮部留白與漸層，拉開喬木之間的前後關係。

前景道路地面運用touch120加深，拉開前後的明暗與空間關係。

遠山的暗部運用線條的排列來表現轉折關係，但要注意線條不可排列得很密集。密集會使遠山往前跳躍，這樣的效果不是我們想要的。

建築木質牆體運用touch120整體加深，然後用掃筆的筆觸表現出明暗及虛實關係，塑造強烈的光影效果。

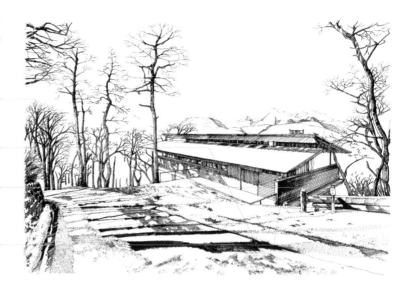

（5）用touch185繪製出遠山的色調及雪景的背光面，然後用touch36繪製出建築木材質的亮部色調，接著用touchWG2繪製出前景道路與建築物周圍的山體。

🕐 用時9分鐘

在有冷暖對比的畫面當中，偏暖的色調視覺上是靠前的，偏冷的色調是往後靠的。所以將遠山色調處理成冷色調，用touch185來表現明暗轉折。

所占畫面面積較大的山體，用暖灰色touchWG2來整體表現，注意局部留白，使山體具有體積感。

建築物的木材質亮色處用touch36來表現，注意第一遍色調應該大面積表現，整體統一，不可畫得太碎。

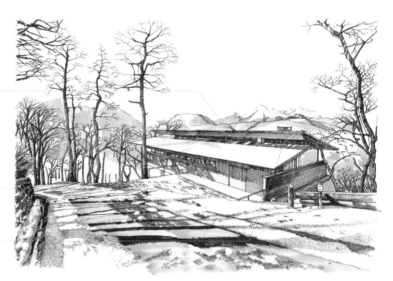

（6）用touch185、touch76結合藍紫色色鉛繪製出天空的色調，並加強遠山與雪景背光面的色調，然後用touch97、touch103繪製出建築木材質的固有色，接著用touch46、touch48、touch55、touch42、touch120繪製出植物樹冠的明暗層次，最後用touchWG3繪製出樹幹的色調。

🕐 用時15分鐘

建築體的第二遍色調用touch97與touch103繪製固有色，切記不可將上一遍色調全部覆蓋，要有所保留。
遠山與天空用touch76表現轉折面，而天空與遠山之間的層次可以用少許的明度較高的暖色來漸層，形成冷暖對比。
雪景的暗部運用touch76加強暗部層次，豐富雪景暗部色調。
常綠喬木的樹冠造型，運用麥克筆來塑造形體，顯得樹冠輪廓自然靈活。
天空的色階較大的地方可以運用藍紫色色鉛漸層，使得畫面和諧。

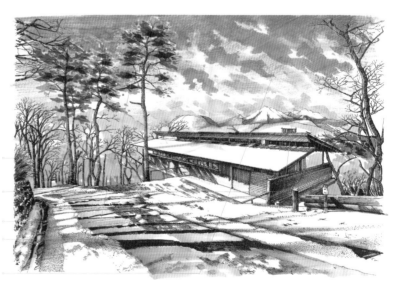

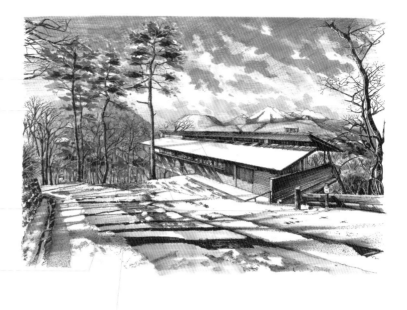

（7）用touchWG5繪製出山體的明暗轉折面，然後用touch97繪製出建築物右側的植物樹冠，接著用touch42、touch55繪製出建築物左側的植物樹冠，再用touch94加強建築物與建築物右側的植物暗部層次，最後用褐色色鉛加強建築物的漸層色調。

用時8分鐘

用褐色色鉛繪製木材質牆體明暗層次，使明暗層次自然。

運用掃筆的筆觸進行雪景暗部與亮部的漸層，繪製出明暗虛實關係。

建築物旁的灌木用touch97與touch94表現出基本的明暗色調。對於葉片較長、弧度較大的植物，用麥克筆寬頭側峰來表現。

靠後的植物，運用麥克筆touch42與touch55塑造出基本造型即可。需要注意的是植物的輪廓大小與姿態。

用修正液表現出山體密集的植物感覺。提白時要注意筆觸大小、長短不一。

（8）用灰色色鉛加強前景道路的明暗關係，然後用修正液塑造畫面光感，接著用touch94加強木質牆體的暗部較重色調，最後整體調整畫面的明暗關係。

用時11分鐘

建築木材質牆體亮部可以用明度高的中黃色色鉛來提亮。

用touch55與touch42成組地繪製小喬木，與前面大面積的留白形成對比，這樣有前後層次關係。

雪景暗部的筆觸要有漸層，這樣顯得暗部層次豐富。

用touch120與灰色色鉛加強前景地面的色調，前景色調重，從而與雪景大面積的留白拉開前後明暗關係。

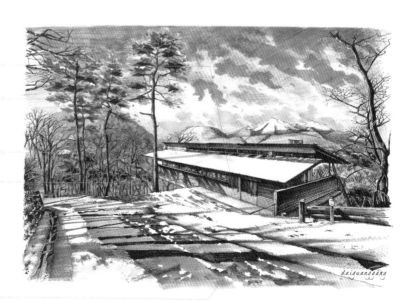

用修正液提白最好是在沒上色鉛之前，否則在色鉛上提白很滑，不容易達到自己想要的效果。

5.3 私人會所表現

參考圖片

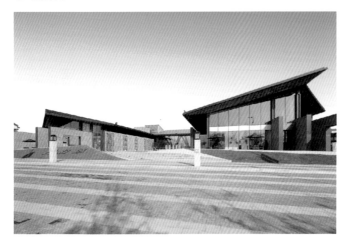

主要用色

手繪成品

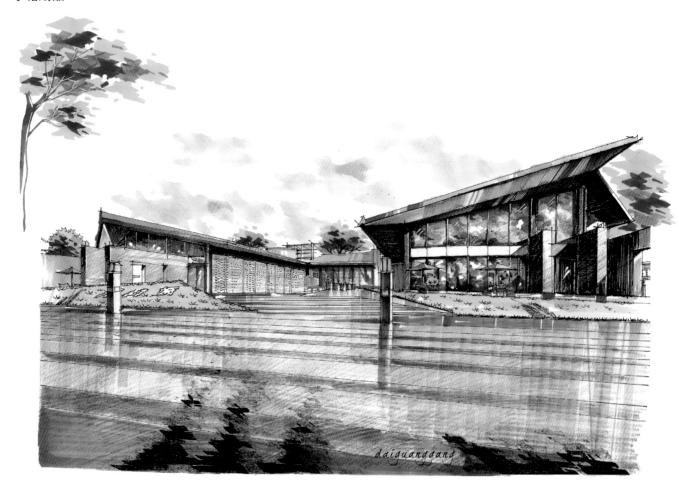

（1）運用硬直線繪製出會所的基本輪廓與結構，合理布局畫面內容。

用時9分鐘

長線條的連接處應斷開，防止出現黑頭。

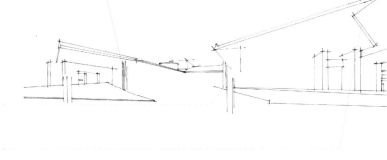

建築塊體用線盡量出頭，現代建築運用硬直線繪製，表現出建築的剛硬質感。

面較窄的兩條透視線要注意透視和寬度，忌諱出現相交與重合的狀況。

（2）細化建築物結構，繪製出前景道路鋪裝分割線及小品燈具與草坪坡地。

用時8分鐘

透視較平的庭院燈，要注意它們之間的前後大小關係與透視關係，不可畫成一樣大小。

前景鋪裝透視線要注意近大遠小的透視關係，長線條的連接處盡量斷開，避免出現黑頭。

草坪斜坡上的字型要根據斜坡的坡度畫出字型的透視。

玻璃幕牆的分割豎線，應找到中點，根據透視關係繪製，有些面不可畫得太大。

（3）運用抖線畫出草坪坡地，並加強建築物的明暗關係，暗部排線需要注意疏密層次。

用時11分鐘

建築物的暗部可以用不同方向的排線從而表現建築物的結構。

草地運用抖線繪製，要注意疏密關係。抖線用於表現樹冠的外形、草地、灌木及喬木時，多採用「几」字形、3字形、W字母形和M字母形。

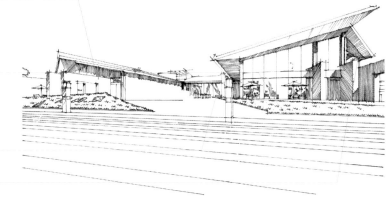

運用長短不一的豎線條表現玻璃幕牆上的影子，為之後麥克筆的表現奠定基礎。
建築物暗部也可以根據細部結構來排線表現，透過線條的疏密排列來表現暗部的層次。

（4）調整畫面，強化光影關係，然後用touch120加強建築體的明暗轉折與前景陰影，使畫面光感強烈，為麥克筆表現打好基礎。

用時5分鐘

用快沒水的麥克筆touch120與水分充足的touch120來表現暗部的不同層次。

用快沒水的麥克筆touch120與水分充足的touch120加深前景暗部，拉開前後的明暗關係。

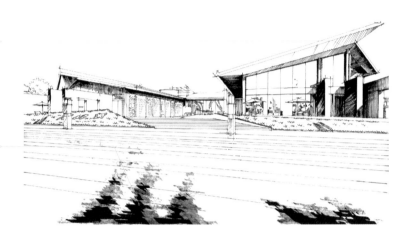

（5）用touch48、touch47繪製出植物與草地的基本色調，然後用touch185繪製出玻璃幕牆的亮部色調，再用touch9繪製出太陽傘的亮部色調，接著用touch36繪製出會所木材質的亮部色調，最後用touchCG2繪製出會所屋頂及地面色調。

用時5分鐘

玻璃幕牆與木材質的亮色應大面積地快速上色，避免留下水印，影響美觀。

靠近邊緣的草地要有層次地進行上色，這樣有利於視覺焦點的匯聚，突出主體景物。

遠景樹冠的造型運用麥克筆表現，這樣顯得放鬆靈活。

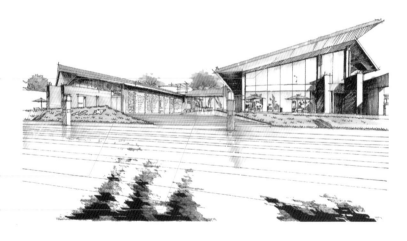

（6）用touch97、touch94繪製出建築物木材質結構層次，然後用藍紫色色鉛與touch36、touch9畫出玻璃幕牆的環境色，接著用touchWG4繪製出建築物暗部偏暖色調，最後用touch84繪製出太陽傘的暗部色調，豐富畫面層次。

用時8分鐘

遠景樹冠運用touch43加深暗部層次，體現出樹冠的體積。

暗部反光可以用修正液提白之後，在白色水分未乾的狀態下用紙巾或者手指擦拭一下，讓反光的明度降低些。

玻璃幕牆的環境色運用周圍植物太陽傘的固有色來表現，注意環境色的位置。並用色鉛合理漸層。

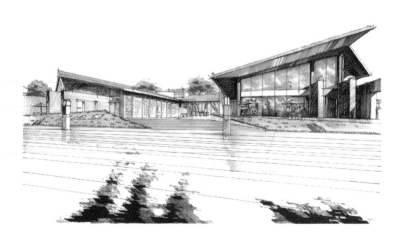

（7）統一畫面節奏，然後用赭石色色鉛繪製出前景鋪裝，並用touchWG7繪製出會所暗部牆體及牆體的轉折面。

用時6分鐘

建築物屋簷的暗部用touch94來加深暗部層次，注意筆觸的斷層，不可將上一遍顏色全部覆蓋。

玻璃幕牆上的反光與高光的處理可以運用修正液提白，最重要的是提白時應注意周圍環境反射到玻璃幕牆上的天空及陰影造型，這些色調與反光和高光的明度處理十分重要。

前景鋪裝運用暖色調的色鉛整體表現，運用色鉛時注意不要上得過多，以免造成畫面膩的感覺。可以在上完色鉛後用touch97覆蓋一遍，使得色調更加明顯。

（8）用touch43、touch46、touch47、touch48繪製出前景喬木樹冠，然後用touchWG4、touchWG7繪製出喬木樹幹，接著用touchCG2繪製出前景鋪裝的反光，最後用touch36繪製出鋪裝的亮部，修整畫面。

用時6分鐘

前景樹的表現豐富了畫面空間層次，在表現靠近畫面邊緣樹的時候要注意漸層，筆觸不宜過大。

用touch185接筆帶點的筆觸來表現天空，豐富畫面內容。

前景鋪裝顏色疊加的運用，要注意從淺到深的順序疊加，以免出現水印。

運用麥克筆的疊加，將遠綠色調處理得較重，疊加要注意一定是從淺到深的疊加。視覺中心用亮色或者留白的方式處理，使得視角聚焦於畫面中心。

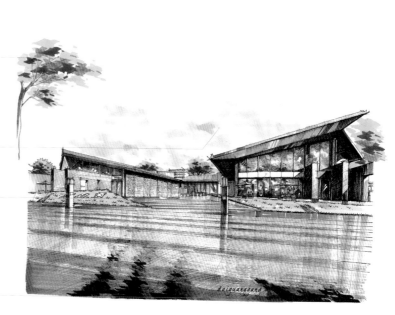

185

5.4 私人美術館表現

參考圖片

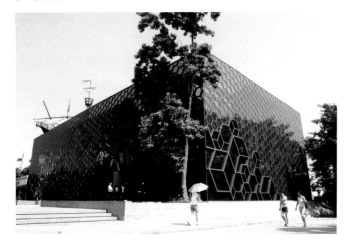

主要用色

WG2	WG7	36	97
96	3	9	2
23	48	46	42
185	76	94	43
29	64	49	53

手繪成品

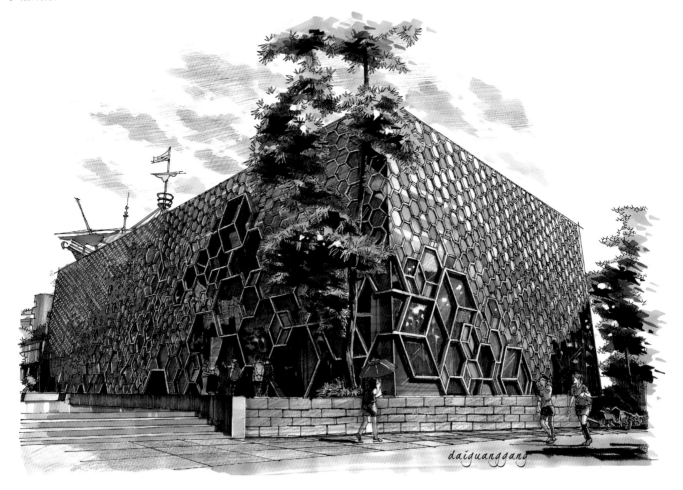

daiguanggang

（1）仔細觀察建築物的透視線，勾勒出建築物的外輪廓，並刻畫出面積較大的窗，作為參照物。

用時6分鐘

建築物立面牆體的窗，先找出局部面積較大的幾個進行繪製，作為繪製其他窗的參照物。

台階的立面與平面的面積大小比較難控制，針對這樣面積小，透視較平的地方，一定要注意繪製線條時手腕不動，保持僵持狀態，繪製出帶有透視的硬直線。

（2）繪製出前景植物並加強其明暗關係，然後刻畫出場景人物，烘托場景氣氛。

用時11分鐘

樹幹明暗表現要注意層次與留白，接近樹冠的地方運用具有一定弧度的排線，表現樹幹體積與樹冠在樹幹上的光影面。

場景人物能更好地烘托場景氛圍，但人物之間要有區分，前景相對要細緻。

較大六邊形玻璃窗框要有厚度，體現出建築空間的細部。

運用具有一定弧度的線條來繪製植物樹冠的外輪廓，運用豎直線統一暗部。為了使暗部與畫面整體光源一致，處理時應注意暗部面積的大小與具體位置。

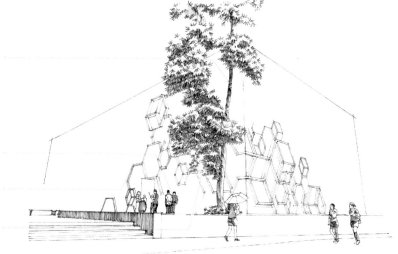

（3）根據參照物繪製出博物館牆體靠前的窗，並繪製出博物館周邊的環境。

用時32分鐘

主體建築以外的建築物要簡化，突出主體建築。

畫面邊緣的植物運用抖線繪出外輪廓，並運用抖線豐富層次，然後用斜線統一暗部光影。

玻璃幕牆暗部運用豎直線疏密排列表現，拉開樹幹與牆面明暗關係，注意暗部反光與留白，為麥克筆表現留下足夠空間。

繪製六邊形窗時一定要注意它們的透視關係，近大遠小。當窗的面積較小時用線要清晰明瞭，否則面積較小的窗會出現線條的交叉與重疊，造成明暗色調不協調。

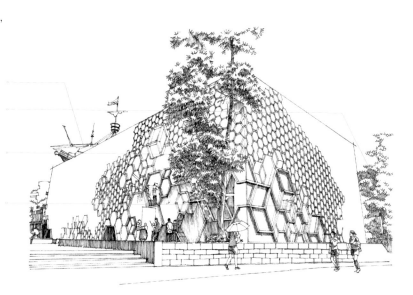

（4）回到主體建築博物館，作窗戶的虛實層次處理，並注意遠近窗戶的大小與透視關係。

用時10分鐘

處於暗部窗戶層次需要注意，近處窗體大而實，遠處窗戶小而虛，可用短折線抽象地表現遠窗及層次。

植物密集的暗部影子在不同面上的表現，要根據面的結構與坡度排線，暗部的配景要與暗部拉開明暗空間層次。注意暗部透光部分的留白。

矮牆鋪磚的刻畫要注意鋪磚之間是相互錯開的，每塊磚之間留有縫隙。

為了拉開前後明暗關係，前景陰影的表現就顯得十分重要。

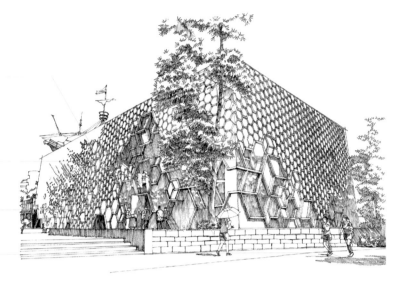

（5）用touch48繪製出喬木樹冠，然後用touch185繪製出建築物亮部玻璃色調，接著用touchWG2繪製出建築物暗部色調，最後用touch36、touch2、touch94、touch3、touch9繪製出畫面場景人物的色調，透過人物強化畫面場景氛圍。

用時5分鐘

暗部按照形體結構以筆的寬頭進行擺筆，邊線對齊，筆觸要整齊。筆觸漸層用寬頭側鋒表現。

暗部與亮部要形成冷暖色彩對比，用筆快速不留水印。

邊緣樹冠運用揉筆帶點的筆觸表現漸層關係。

場景中人物的塑造，要注意人物服飾顯眼，運用色彩較為豔麗的顏色來表現，能更好地活躍場景氛圍。

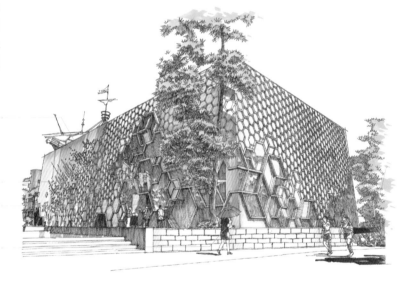

（6）用touch76、touch70繪製出玻璃暗部層次，然後用touch42、touch43、touch46、touch23繪製出植物樹冠層次，接著用touch120加強前景暗部，拉開前後明暗關係，最後用修正液塑造建築與植物的高光。

用時9分鐘

用touch23表現出樹冠偏暖的色調，注意暖色不宜過多。

用修正液表現出暗部窗的層次，注意在白色未乾時用紙巾擦拭一下，降低明度。處於暗部色調部分明度不宜過亮。

用touch70加深暗部較深的色調，用touch76繪製出玻璃幕牆暗部較亮的色調，並運用大面積的暖灰色與之疊加，使得暗面冷暖對比強烈，畫面整體統一融合。

植物暗部用touch120加深，注意打破上一遍色調，不要在同一位置著色，否則將會覆蓋上一遍色調。提亮一般是在深色調與明暗交界線處提亮，這樣才能塑造出強烈的光感。

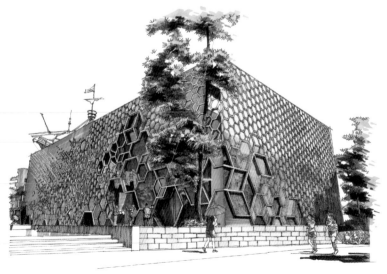

（7）用touchWG2、touchCG2、touch36結合赭石色鉛繪製出地面鋪裝，然後用touch84繪製出右側前景人物色調。

用時6分鐘

亮面玻璃幕牆上的環境色用植物的亮色touch48與touch185悄加形成藍綠色。需要注意環境色的面積大小，不可整片繪製，要有所選擇。

地面反光，用麥克筆筆觸豎著向垂直表現，注意筆觸之間的留白與漸層，這樣才能自然地表現出地面反光。

用赭石色鉛統一整體的色調與道路色調，使畫面和諧統一。

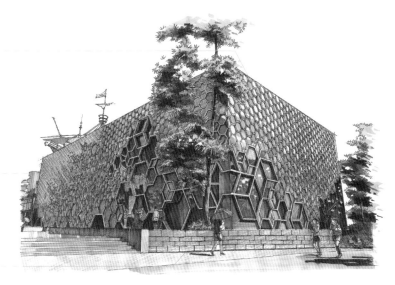

（8）用touch185結合藍色色鉛繪製出天空色調，然後調整畫面並用touchWG7加強畫面的明暗轉折，使得畫面效果明亮。

用時6分鐘

樹冠越往上越靠近太陽光，樹冠明暗對比越強烈。

用touch185揉筆帶點的筆觸繪製天空的第一遍顏色，並用藍紫色色鉛加以漸層，使天空的色調柔和。

六邊形的窗，建議初學者在繪製時先用鉛筆找準邊角的整體透視線，再上墨線，這樣容易掌握窗的大致透視走向與大小關係。

用色鉛豐富前景鋪裝的色調，並用墨線繪製出鋪裝線，突出前景鋪裝。

daiguangguang

5.5　鄉村小教堂表現

參考圖片

主要用色

BG3	BG5	WG2	WG7
7	21	25	32
36	49	63	76
104	120	25	53
29	64	49	

手繪成品

（1）繪製出主體建築物教堂的外形，並區分開教堂與草地不同的界面。

用時4分鐘

建築的尖頂沿中心線兩側對稱，繪畫時要注意不要畫歪與畫偏。

注意轉折線要出頭，運用線條繪製出建築屋簷的厚度與空間感。

運用抖線繪製出灌木的體積感，首先我們要確定畫面的整體光源，運用抖線的疏密排列劃分明暗面。

（2）細化建築物教堂的結構，加強教堂及前景喬灌木的明暗關係，並勾勒出背景高大喬木樹幹。

用時3分鐘

喬木樹幹大致成Y字母形，繪製時要注意喬木枝幹的相互穿插，忌諱兩側樹枝完全對稱。

透過橫線的疏密排列表現出建築頂的不同轉折面。拱形窗內的暗部，可以根據結構排列出不同方向的線條，表現暗部層次。

近景植物，運用具有一定弧度的線條繪製出樹葉，並用斜線統一暗部。這樣表現的樹葉顯得更加真實。

樹冠在建築牆體上的陰影表現，要注意留白。繪製出樹葉縫隙間的透光性。

（3）用抖線勾勒出背景喬灌木的樹冠，豐富畫面的內容。

用時6鐘

建築屋頂瓦面的繪製，運用橫線條提煉繪畫，並透過疏密關係繪製出周圍環境投射到建築屋頂上的陰影。

畫面邊緣的松樹運用靈活的曲線，表現出樹的基本造型即可。

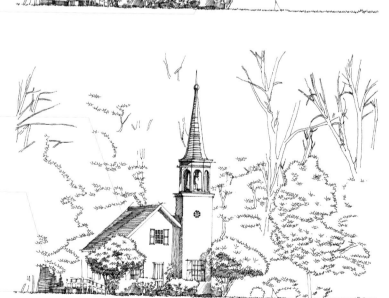

運用抖線繪製出樹冠的明暗關係與體積，拉開前後的空間關係，為後面麥克筆的表現打下基礎。

（4）繪製出前景草地，並用touch120整體加強植物樹冠與建築物的轉折面，強化畫面的光影關係。

用時5分鐘

運用掃筆的筆觸從上往下運筆，繪製出建築物暗部的明暗層次，轉折線與面的地方相對要重一些。

用快沒水的touch120加強樹幹的暗部，注意用筆的輕重與快慢。樹枝與樹幹交界的地方相對會較重。

運用揉筆帶點的筆觸，加強樹冠的深色部分，使得暗部的黑與大面積亮部的白形成對比。塑造出樹冠的體積。

（5）用touch49、touch36、touch25繪製出喬灌木和草地的亮部色彩。

用時7分鐘

樹冠亮部運用連筆筆觸，快速畫出大面積的顏色，而暗部運用揉筆帶點的筆觸加深。

遠景樹冠運用揉筆帶點的筆觸，表現出畫面樹冠的虛實關係。

（6）用touch25、touch21、touch104、touch7、touch97整體繪製出畫面的色調，豐富畫面色彩，塑造出喬灌木的體積。

用時9分鐘

樹幹暗部運用偏冷灰色的touchBG3與touch BG5表現，灰面與亮面運用偏暖灰色touchWG2表現，使明暗面色彩形成冷暖對比。

對於同一喬木的樹冠，不同區域的色彩也有所區別，用揉筆帶點與連筆塑造不同的色調。

前景草地運用掃筆，一掃而過，做到快速不留水印，保持畫面的亮麗清新。

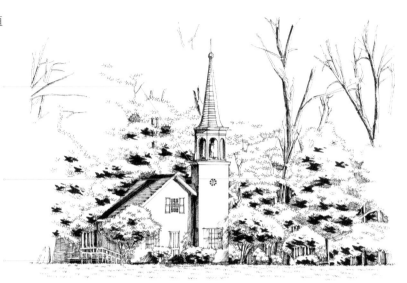

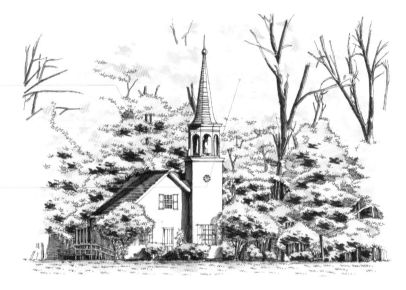

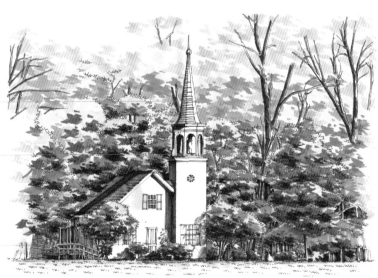

（7）用touchWG7加深畫面的暗部，然後用touchBG3漸層遠景樹冠暗部，再用touch94繪製樹冠的暗部層次，接著用色鉛漸層，讓畫面柔和自然，最後用修正液點出高光。

用時11分鐘

遠景樹冠暗部運用冷灰色漸層，亮部與暗部形成冷暖對比，並提出樹幹的亮部，遠景樹幹亮部不宜過亮。

高光要圓潤飽滿，一般在明暗交界線和顏色較深的部位提亮，這樣才有效果。

邊緣的樹冠運用色鉛排線漸層，能快速表現出理想的效果。

壓邊的大喬木暗部層次，用偏冷的灰色虛化處理即可。

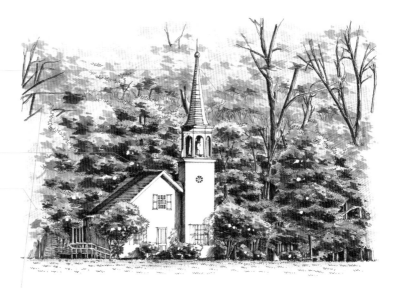

（8）用touch63與touch76繪製出建築玻璃材質色調，並用touchWG7加深樹冠的暗部，然後用修正液提出樹幹的亮部，接著統一調整畫面，完成繪製。

用時7分鐘

強化樹幹的暗部色調，並用修正液提出樹幹的高光，提高光時要注意高光的位置與大小。

建築的灰面用touchWG2豎向排線繪製，注意部分豎線之間留出小的縫隙。

建築窗的反光運用雙斜線表現，高光用圓潤的點表現，並要注意環境色對它的影響。

前景草地運用綠色色鉛添加固有色，注意保留底色。

5.6 大型活動中心表現

參考圖片

主要用色

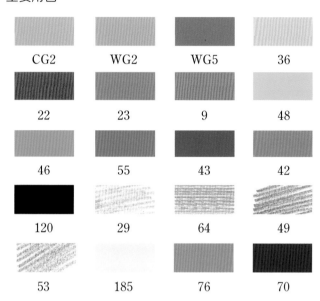

CG2	WG2	WG5	36
22	23	9	48
46	55	43	42
120	29	64	49
53	185	76	70

手繪成品

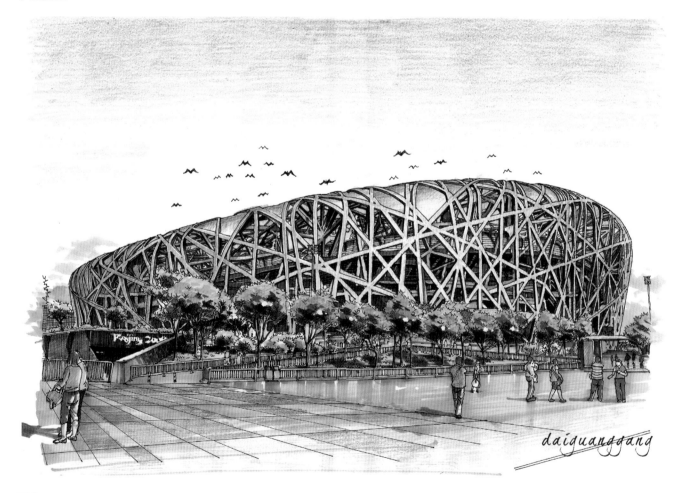

daiguangguang

（1）複雜的建築體，畫出外輪廓之後，要適當地細化一部分建築結構，作為參照物。

用時10分鐘

繪製比較複雜的建築外輪廓時，要注意外輪廓線的起伏變化。

鋼條相互交叉著形成大小不同的多邊形面，首先找準一個多邊形的面作為參照物，向周圍擴散式地進行繪製，這更容易找準形體結構。

地下入口的邊線透視相對平緩，繪畫時注意細小的透視關係。

（2）根據參照物繪製出建築物外表面的整體結構，並畫出鋼條的厚度。注意鋼條之間形成的面的大小，需要仔細觀察與比對，切勿心浮氣躁。

用時20分鐘

處於建築前的高桿燈應先表現，避免忽視掉。

建築物轉折面的大小相對難以控制，最好的方式是多與周邊的面對比，畫出舒適的轉折面。

（3）分層繪製出建築物鏤空的內部結構。這一步要注意內層結構與外層結構多進行對比，找對參考物才能表現好造型。

用時23鐘

繪製內部結構時，要分清結構線的來龍去脈，並加深內部結構的明暗陰影。

鋼條之間圍合的面積要先弄清那些是空的，保留實體的頂。繪畫時一定要有耐心，多觀察對比，找準相應的位置。

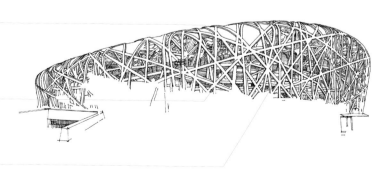

畫鋼條的內部結構時，注意每條線的來龍去脈，並繪製出鋼條的厚度。

（4）繪製出前景植物並加強它們的明暗關係，
刻畫出人物與飛鳥，烘托場景氣氛。

 用時32分鐘

中景喬木刻畫需要注意暗面與灰面漸
層，暗部用斜線統一，灰面用抖線漸
層。

近景配景人物應相對細化，刻畫出人物
的服飾皺褶。

飛鳥是烘托場景的一個重要元素，不可忽視。

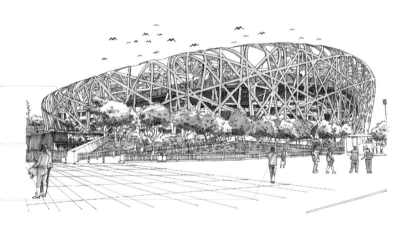

（5）用touch36畫出建築物的亮部色調，然後用
touch22繪製出建築體內部暖色色調，再用touch48、
touch46繪製出植物與草地的基本色調，接著用
touch9、touchWG2繪製出場景人物的色調，最後用
touch76繪製出地下入口的標識牌。

用時15分鐘

用麥克筆的顏色襯托出字型的形體，不需要細緻刻畫出文
字。

喬木樹冠大面積顏色運用連筆快速渲染。注意局部留白，
保持畫面清新，不留水印。

鋼條的亮部顏色受光源色影響較強，運用touch36繪製亮部
色調。

（6）用touch120、touch43豐富植物層次，然後
用touch185、touch36繪製出建築體的頂部色調，接著
用touchCG2、touchWG2、touchWG5繪製出建築體的
暗部層次。

用時9分鐘

不同喬木樹冠的色調應有所區分，拉開喬木之間的前後關
係。

建築內部色彩比較鮮豔，繪製時要細緻耐心，避免覆蓋鋼
條的亮色，並加強其暗部，拉開明暗關係，塑造出內部結
構的空間關係。

注意建築屋頂的冷暖對比，建築背光面偏冷，而受光面則
偏暖。掌握好建築的冷暖關係。

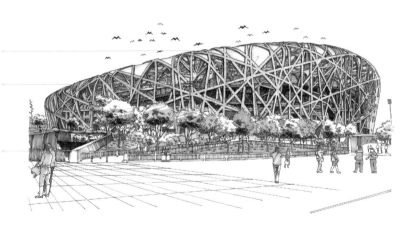

（7）用touch70豐富地下入口標識牌的色調，然後用touchCG2、touch23結合赭石色與藍紫色色鉛繪製出地面鋪裝色調，接著用touchWG5結合紫色色鉛豐富人物著裝，最後用修正液提出畫面植物與建築的高光，塑造光感。

用時10分鐘

運用色鉛漸層屋頂，也要遵循色彩的冷暖變化。

樹冠的暗部運用揉筆帶點的筆觸豐富暗部層次。

混泥土地面的反光，運用修正液提出反光，但反光不宜過多，適可而止。

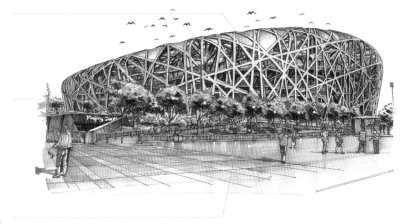

（8）用touch185與藍色色鉛繪製出天空色調，並用中黃色色鉛加強建築物與植物明度，使得畫面整體色調偏暖。

用時7分鐘

建築物亮部大致呈現出中黃色，那麼暗部可以利用它的補色藍紫色來表現，使畫面色調豐富且柔和。

前景人物的色調應與建築色調相匹配，有利於畫面整體色調的統一。

運用藍色色鉛繪製出天空色調，注意天空越靠前的部分越偏藍，這是基本規律。

5.7 高層辦大公樓表現

參考圖片　　　　　手繪成品

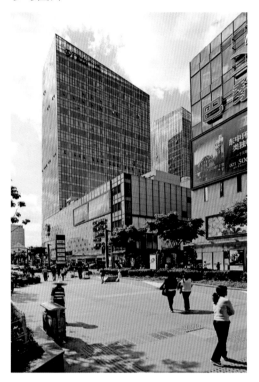

主要用色

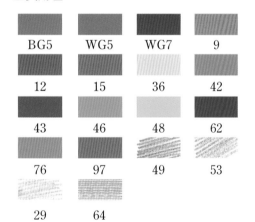

BG5	WG5	WG7	9
12	15	36	42
43	46	48	62
76	97	49	53
29	64		

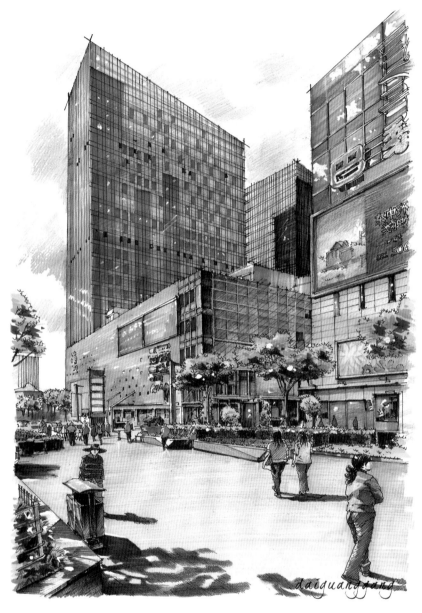

（1）方盒子高層辦公大樓建築，運用硬直線來表現出建築的堅硬、挺拔，要整體繪製，合理安排畫面內容。

用時5分鐘

注意高層辦公大樓的透視關係，越往上透視線越傾斜。

注意不規則樹池的造型。線條的連接盡量斷開，避免出現黑頭。

（2）細化建築物結構，繪製出喬灌木、人物、小品的造型，然後加強地被植物的明暗關係，拉開地被與地面的層次。

用時18分鐘

喬木樹幹暗部運用長短不一的線條表現樹皮粗糙的質感。

綠籬的明暗運用不同的線條疏密排列，拉開轉折面。

低中層的商業建築處於畫面的視覺中心，需要細緻繪製出建築細部。

（3）細緻刻畫建築物結構，並加強人物、喬木的明暗關係，調整畫面的整體明暗光影關係，統一畫面的節奏。

用時48分鐘

處於前景的廣告牌與字型應細緻塑造，營造畫面的商業氣息。

在表現辦公大樓的建築陰影時，排線要順著玻璃幕牆的分割豎線排列，讓暗部線條統一於建築體。

強化前景人物的明暗關係，虛化遠景人物。

前景垃圾桶的明暗處理不可馬虎，透過垃圾桶的暗部排線，刻畫出植物的影子與它自身的不鏽鋼材質。注意暗部反光較強，體現材質特點。

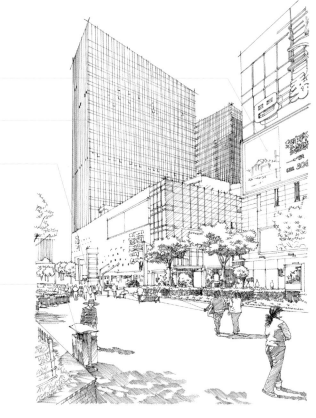

（4）強化光影關係，用touch120整體強化畫面的背光面及轉折，使畫面明亮。

用時3分鐘

商業建築的暗部，運用掃筆繪製。從明暗交界線起筆向一側漸層。

建築遠景的窗，運用小面積的色塊與折線表現層次關係。

綠籬暗部用touch120局部加深，豐富綠籬暗部層次。

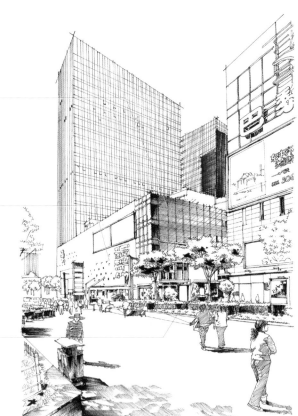

（5）用touch36、touch84、touch76、touch9繪製
出畫面的基調。

用時8分鐘

玻璃的繪製要表現層次與環境色。

商業建築的亮面用touch36與touch76疊加，形成高級的灰
調子。疊加要注意先繪製亮色調，緊接著繪製較重色調。
繪製幾種色調的時間間距要短暫，使它們能融合在一起。

樹冠大面積的亮色用連筆與揉筆帶點的筆觸繪製。揉筆能
很好地解決連筆在樹冠邊緣出現的鋸齒。

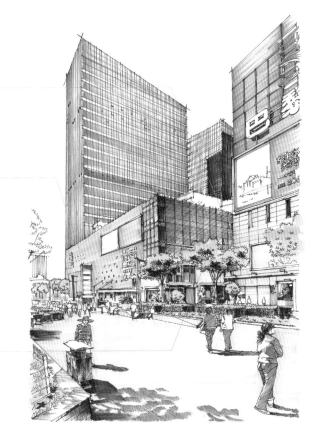

（6）用色鉛繪製出建築的細節，然後用touch46、
touch43、touch42繪製出暗部層次，接著用touch97、
touch12繪製出人物色調，統一畫面節奏。

用時10分鐘

玻璃幕牆的暗部偏紫色，亮部受到環境的影響偏黃色。要
善於運用互補的顏色，讓畫面色彩柔和自然。

商業建築玻璃幕牆上的細部色調運用色鉛來繪製，容易掌
控。

運用色鉛繪製出建築立面的裝飾花紋，增添畫面的美感。

使用色鉛漸層畫面邊緣廣告牌，使得畫面邊緣層次柔和。

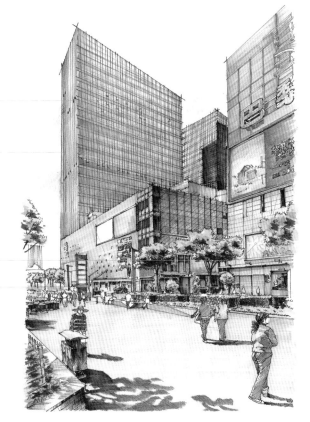

（7）用touchWG5與touchWG7繪製出樹幹暗部層次，然後用touchBG5繪製出建築物暗部及垃圾桶的暗部色調。

⏱ 用時8分鐘

提高商業建築的暗部分隔窗，需要注意明度不要過高，提亮後水分未乾時，用手指擦拭，使其明度降低，統一於暗部。

成排地點出建築物的反光，使其形成光帶，體現建築物面強烈的反光。

廣告牌上的字型運用修正液，抽象地點綴即可。

（8）整體調整畫面，完成畫面暗部的反光及亮部高光的處理，完成繪製。

⏱ 用時15分鐘

辦公大樓的提亮，要注意提亮的面積大小，運用小面積的提亮既可表現高光，也可表現出室內的部分燈光效果。

樹冠受地面暖色的影響，可以適當的增添暖色，使物體色彩之間相互呼應。

不鏽鋼材質的垃圾桶受周圍環境影響較大，要注意亮部與暗部的反光處理。

玻璃具有鏡面反射的效果，所以玻璃受環境色影響較大。運用色鉛加強玻璃的環境色。

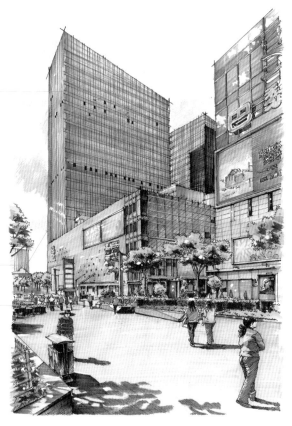

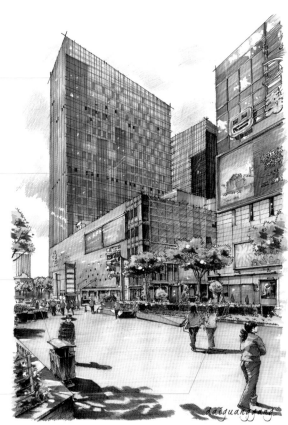

5.8 居住建築表現

參考圖片

手繪成品

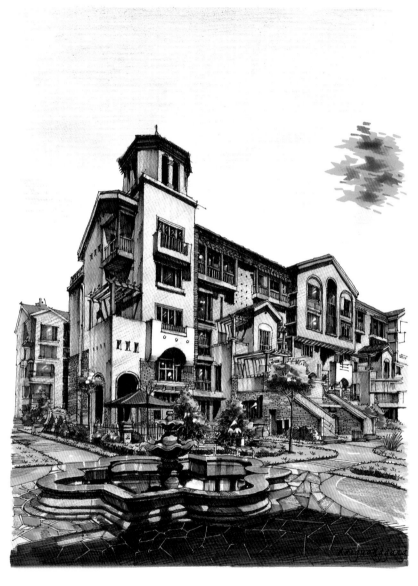

主要用色

CG2	CG4	WG2	WG5
BG5	2	7	9
36	42	46	48
55	62	76	97
29	64	49	53
103	WG7		

（1）整體布局，繪製出居住區建築物的外輪廓及轉折線。水池與道路轉折的造型運用曲線勾勒，注意線條流暢，透視準確。

⏱ 用時5分鐘

居住區建築物注意要抓住建築物的外輪廓線的整體走向與轉折，再細緻刻畫。

靠後且處於畫面邊緣的建築物需要弱化，用肯定的線條畫出大致框架，一步到位即可。

對於曲線水池的繪製，首先要找準透視，運用流暢的線條繪製，線條的銜接要自然，一筆到位。

（2）根據建築物與水池的結構排線，繪製出主體建築物與水池的暗部，拉開明暗關係，突出主體景物。

⏱ 用時11分鐘

建築頂的暗部可以按照結構排列出不同方向的線條，豐富暗部層次，為後面麥克筆的表現打下基礎。

噴泉水缽暗部的塑造運用具有一定弧度的線條向不同方向排列，塑造出水缽的體積。注意水缽沿中心線兩側對稱，忌諱出現畫偏、兩側大小不一等問題。

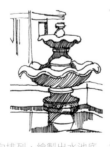

運用具有一定弧度的線條向不同方向排列，繪製出水池底座的暗部，這樣的線條具有趣味性，能使畫面生動，能很好地體現暗部的反光，不至於畫成漆黑一片。

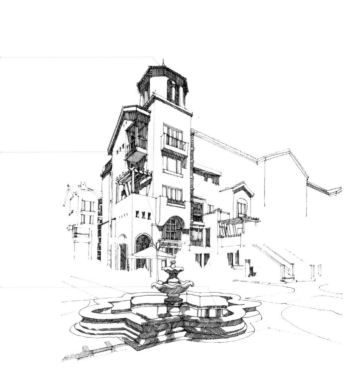

（3）繪製出建築物周圍的植物，整體細化建築物的結構，統一畫面節奏。

用時36分鐘

小灌木的明暗表現，可以透過一暗一亮間隔表現，拉開它們的前後關係。

在繪製植物時，畫出植物的大致形態，松樹類的植物基本成三角形的造型。

綠籬的明暗面也可以運用豎線條加強暗部，用抖線漸層灰面。注意線條之間要有疏密，局部需要留白。

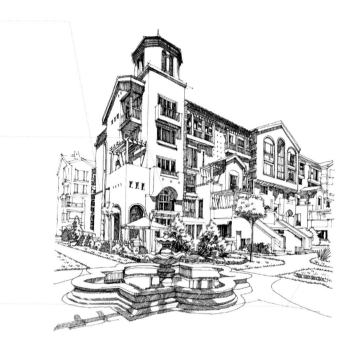

（4）強化畫面的明暗關係，用touch120加強畫面的整體明暗關係，拉開明暗轉折面，增強畫面體積感。

用時4分鐘

用touch120加強畫面中心的明暗對比，突出建築物的視覺焦點。

繪製牆面磚材質要有疏密變化，使畫面顯得靈活生動。

繪製水池周圍的碎拼鋪裝，鋪裝之間要留有縫隙，這樣顯得自然，有利於後面用麥克筆進行細部的刻畫。

水池前的暗部深色調與後面大面積的空白形成強烈的明暗對比，拉開了前後的明暗關係，使畫面空間感更強。

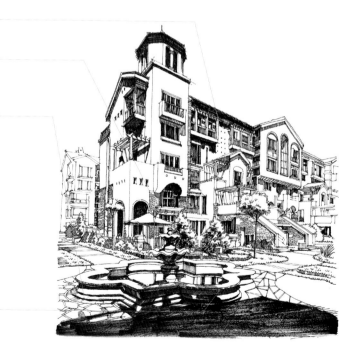

（5）用touch36、touch46、touch9、touchBG5繪製出建築物亮部色調、植物的固有色與亮色、太陽傘的底色、水池底部深色調，奠定基調。

用時8分鐘

建築物亮部色調按照結構豎向繪製， 亮部運筆快速， 使顏色很好地融合， 不留水印。

植物樹冠的繪製，要保留局部亮色，使植物的樹冠具有層次感。

物體在水池中的倒影運用物體的固有色來表現。倒影的色調運用斜推的筆觸來繪製。

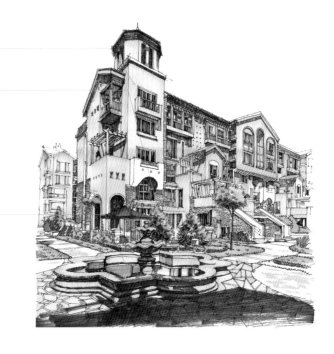

（6）使用藍色色鉛繪製出天空的色調，然後用touch55、touchBG5、touchWG2、touchWG5、touchCG2、touch76加深植物暗部、前景暗部、建築背光面、玻璃及道路，接著繪製出壓邊樹冠的明暗關係，統一畫面節奏。

用時12分鐘

用色鉛橫向排線塑造雲彩造型，排完線可以用紙巾擦拭，讓顏色層次柔和。

樹冠部分運用揉筆帶點的筆觸繪製出樹冠的明暗層次， 注意越深的顏色面積越小。

前景暗部用冷灰色與紫色繪製，與大面積的黃色亮部顏色互補，使畫面前後顏色沉穩。

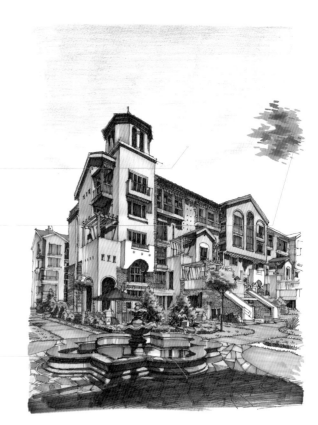

（7）用touch97結合色鉛繪製出前景鋪裝的顏色。

用時8分鐘

建築明暗面運用色鉛進行漸層，暗部排線要密集一些，亮部要稀疏一些。

用touch7加深太陽傘的背光面，並用修正液強調轉折，然後用紅色色鉛漸層，使太陽傘色調柔和，層次自然。

碎拼鋪裝應做到有變化。

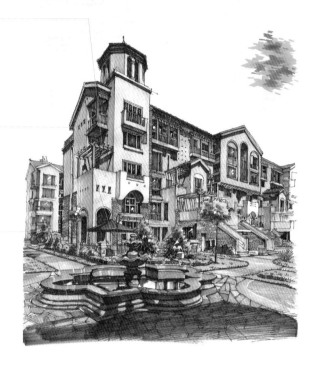

（8）調整畫面的明暗關係與層次，加深畫面的重色調，加強明暗對比，補充環境色，使畫面顏色相互呼應。

用時6分鐘

在樹冠上添加少許太陽傘的顏色，補充環境色，使其相互之間具有聯繫。

添加部分有色葉樹種，能豐富畫面色調。暗部運用黃綠色植物的補色（紫色）來豐富暗部色彩。

注意前景水池的反光與高光的處理，反光的明度不能超過高光。局部高光可以留出來，不必每個高光都用修正液提亮。

前景暗部碎拼的紋理分割邊線，運用修正液加以強調，突出碎拼的形狀。提白時要注意明度，在水分未乾的狀態下用手指或者紙巾擦拭，降低明度即可。

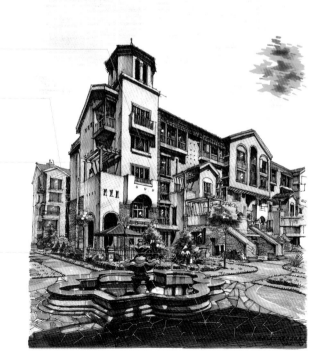

5.9 城市展覽館表現

參考圖片

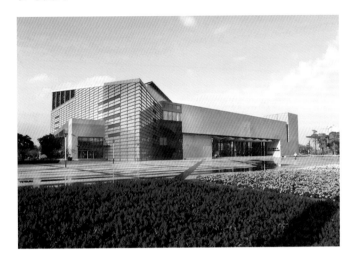

主要用色

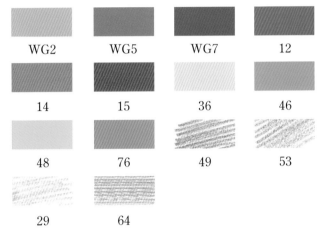

WG2	WG5	WG7	12
14	15	36	46
48	76	49	53
29	64		

手繪成品

（1）用硬直線繪製出建築物的塊體輪廓，注意合理安排畫面的內容。

用時3分鐘

繪製建築物結構轉折時，找準不同轉折線的透視方向，且轉折線要盡量出頭，顯得具有藝術感。

將整個建築用框圍法分為 3 個不同的部分，再依每個部分的形體，各個擊破。

（2）細化建築物結構，繪製出玻璃幕牆，交代清楚建築物入口與塊體轉折關係。

用時6分鐘

小配景高桿燈要在細化建築物結構前繪製，避免遺漏。

門窗運用雙線繪製，使其具有厚度，主要部分的門窗忌用單線繪製，單線繪製出的門窗顯得單薄。

玻璃幕牆的分割線，要注意整體透視關係，以及線與線之間的寬度，豎向線條的繪製要找到中線，根據透視往裡縮進一點，表現出透視關係。

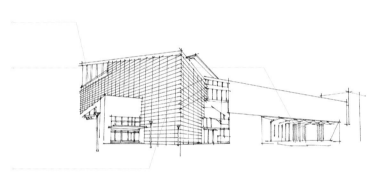

（3）繪製出建築物周圍的喬灌木、地被及人物，並加強畫面的整體關係，統一畫面節奏。

用時16鐘

暗部的排線要統一，快速靈活，局部加深暗部層次，拉開明暗關係。

樹冠的暗部運用斜線統一，並用抖線漸層，背景運用豎線密集排列繪製出暗部。背景與前景鋪裝及樹冠亮部大面積的留白，形成強烈的對比，拉開前後的空間關係。

不同的入口可以運用場景人物來強調引導觀眾的視線。

地面反光運用豎線條表現，注意排線要有深淺疏密變化，留出部分亮部，拉開明暗層次。

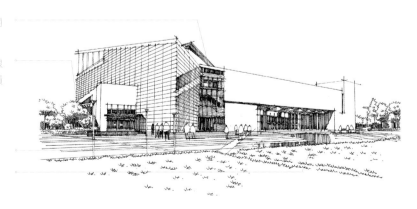

（4）強化光影關係，為麥克筆上色做準備，然後用touch120加強建築體的轉折面及陰影，使其畫面效果明亮、清新。

用時32分鐘

運用揉筆帶點的筆觸加深樹冠的暗部，塑造樹冠的體積。

運用掃筆的筆觸加強玻璃暗部，體現出玻璃強烈的反光。

建築前廣場鋪裝線的透視要與建築透視一致。

將草地花卉抽象表現，運用抖線繪製出基本輪廓，但要注意疏密關係。

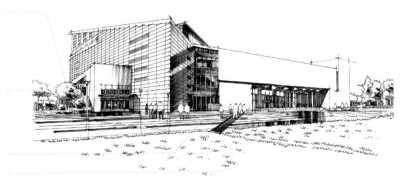

（5）用touch36、touch48、touch46、touch76、touch14、touch24、touchWG2整體繪製出畫面的底色。底色應大面積繪製，不要拘束。

用時5分鐘

注意玻璃幕牆暗部與亮部色彩的冷暖變化，亮部偏暖，暗部偏冷。

麥克筆表現建築物牆體時，要注意筆觸的層次關係。

用touch36與touch48繪製出樹冠及綠籬的基本色調。樹冠運用揉筆帶點的筆觸繪製，豐富樹冠層次。

前景花卉用幾種筆疊加表現，疊加時要注意先畫較亮的顏色，在亮色水分未乾時疊加深色，使顏色相互融合。

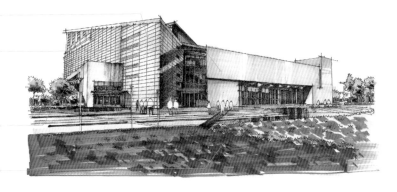

（6）用藍色色鉛繪製出天空色彩，然後用麥克筆與色鉛繪製出建築的層次與環境色，接著用touch43加深前景花卉綠葉的暗部，最後用修正液提出高光。

用時19分鐘

用色鉛排線繪製出雲彩的形態。色鉛排線後可以試著用紙巾擦拭，使天空色彩變得柔和統一。

玻璃的暗部要注意環境色對玻璃的影響，應添加部分周圍景物的顏色，豐富畫面暗部色調。

透過人物亮麗清新的色調匯聚畫面視覺焦點。

運用修正液繪製抖線，強調花卉的輪廓，高光部分用圓潤的點表現。

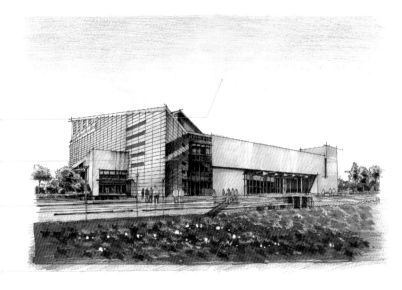

（7）用修正液提出建築物的高光與反光，並加強喬灌木的塑造，統一畫面節奏。

用時6分鐘

建築物牆體部分運用色鉛排線繪製出環境色，能起到銜接的作用。

玻璃暗部的反光不可超過亮部，提白之後，等水分未乾時用手或者紙巾輕輕擦拭，降低明度，使其統一於暗部。

建築物旁的喬灌木樹冠可以適當加些花卉顏色，使前後顏色相互呼應。

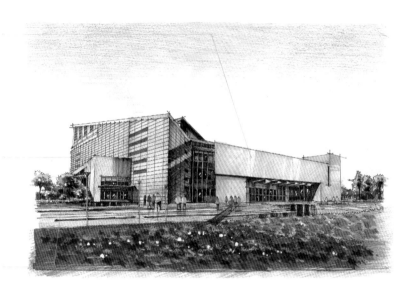

（8）用touchWG5、touchWG7較重的灰色調整畫面的明暗關係，使畫面效果明亮。

用時5分鐘

運用麥克筆融合色鉛，能使顏色融為一體，使得建築物牆面顏色顯得明亮。

5.10　大型熱帶雨林植物館表現

參考圖片

主要用色

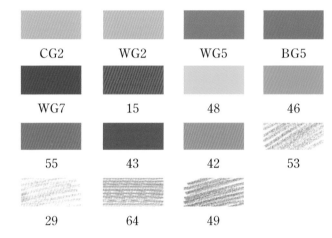

CG2	WG2	WG5	BG5
WG7	15	48	46
55	43	42	53
29	64	49	

手繪成品

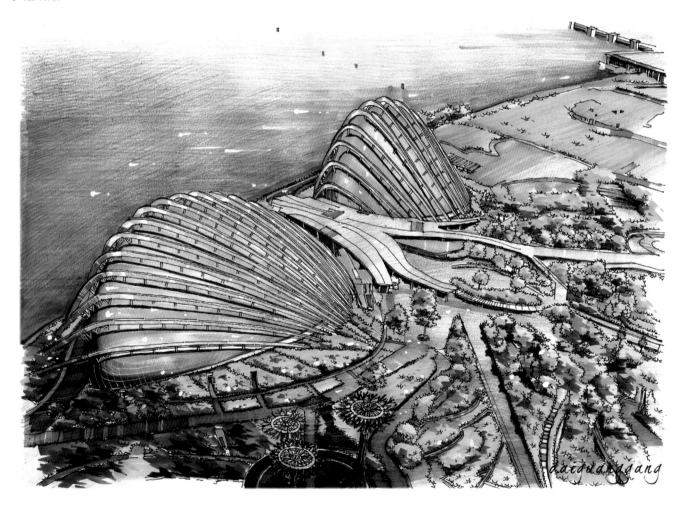

（1）繪製出主體建築物的輪廓，並表現好周圍
交通。這一步需要細緻地觀察弧線的走向，做到下筆
胸有成竹。

用時11分鐘

繪製連接前後植物館的架構時，外輪廓線盡量一筆到位，
並注意弧線的走向，掌控好透視關係。

繪製植物館建築輪廓時，要仔細觀
察建築物的形態，找準建築物的弧
度與轉折。

連接建築物與道路的花壇，用線勾勒出大致面積，線條的
走向要符合畫面的整體透視。

（2）細化建築物結構與周圍交通，突出主體建築。

用時8分鐘

運用豎線條的排列加強架構的暗部
區域，拉開明暗關係，塑造架構的
立體空間。

細化建築物內部結構，運用短豎線
與玻璃體連接時，要注意短豎線的
傾斜度。

表現出建築物入口的進深，並局部加深暗部，強調透視，
加強空間感。

（3）用抖線繪製出畫面中的綠色植物輪廓，大
場景的植物應該簡練。

用時14鐘

強化建築物入口的花壇，規劃整理好交通。花壇運用抖線
繪製出輪廓，劃定出具體的花壇區域。

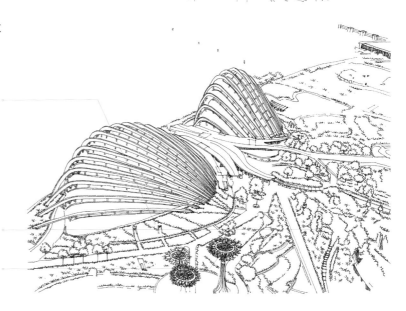

大場景的植物無須細緻刻畫，大致區分開前後層次即可。

繪製樹形的構築物時，要注意構築物的透視與細部結構，
不可畫得瑣碎，要統一於畫面。

（4）加強畫面的暗部色調，用touch120與鋼筆寬線條來表現，豐富畫面層次。

用時1分鐘

用touch120的細頭畫出建築體上面積較小而有弧度的影子，加強明暗光影，突出主體建築。

用touch120加深道路暗部，拉開植物與道路的明暗關係，為後期麥克筆的表現打下基礎。

（5）用touch76結合藍紫色色鉛繪製出大面積水的顏色，然後用touch48與touch59繪製出綠色植物的亮色與固有色，接著用touchWG2、touchCG2、touchBG5繪製出道路的顏色，最後用紫色色鉛添加層次。

用時14分鐘

亮部植物呈現黃綠色，植物旁的道路暗部運用植物的補色紅紫色色鉛漸層，使色調沉穩。

大場景的植物色調選擇上，不必用過多的顏色，繪製出基本的色彩即可。

建築體玻璃的色彩受到室內外綠色植物影響較大，偏藍綠的成分較多，運用綠色色鉛繪製出玻璃體的環境色。

注意水面的色調深淺，越靠前的水面色調越深，且偏藍紫色。運用藍紫色色鉛繪製出水面前後明暗的層次關係。

（6）用touch46、touch43、touch42、touch55加深植物的暗部，加強畫面的明暗對比。然後用touch9、touch7繪製出花壇的色調，豐富畫面色彩。接著用touchWG5加強道路的暗部色調，最後用touch70強化玻璃轉折，並用修正液提出細部結構。

用時9分鐘

靠近建築物的水面用紫色色鉛進一步加深漸層，注意色鉛排線不要反覆地在同一個地方密集排列，線條之間要留有空隙，否則會出現畫面「膩」的問題。

深顏色的面積應慢慢減少，局部保留原有的色彩，運用揉筆帶點的筆觸來表現，豐富畫面層次。

大片的綠地運用掃筆的筆觸繪製出固有色之後，運用色鉛漸層，注意色鉛排線的疏密。

繪製花壇與繪製樹冠的筆觸一樣，揉筆帶點的筆觸，只是要注意筆觸相對於樹冠較小一些。

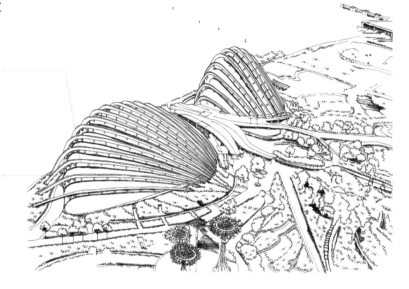

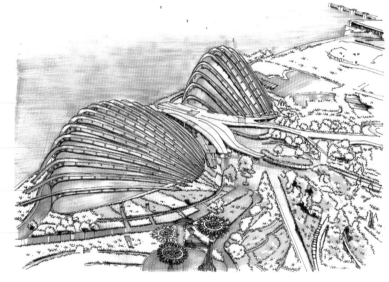

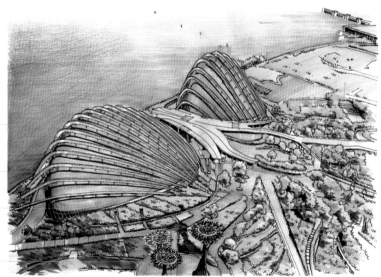

（7）用touch55、touch43、touchWG7加深植物暗部與道路暗部，然後用修正液提出畫面的光感部分，塑造光感。

用時6分鐘

用藍色與紅色色鉛繪製出架構上的不同色彩，修整畫面效果。

使用修正液提出建築的細部支架及建築與植物的高光。高光要圓潤，高光點不宜過大。

道路暗部用暖灰色touchWG7加深，然後用藍色色鉛漸層，使得暗部具有冷暖變化。

（8）調整畫面，整體繪製出畫面的環境色，使畫面相互之間具有聯繫。

用時7分鐘

動態水面上的高光會出現幾種形態，有圓潤的點，有長條形的線，也有點與線結合的形態。

地面的反光利用麥克筆筆觸之間留出空白來體現，有時候不必刻意運用修正液提亮。

注意建築玻璃體的明暗轉折，不同面細部結構的明暗深淺層次不同，用修正液繪製時，處於暗部的細部結構要降低明度，統一於暗部。

5.11 工業建築表現

參考圖片

主要用色

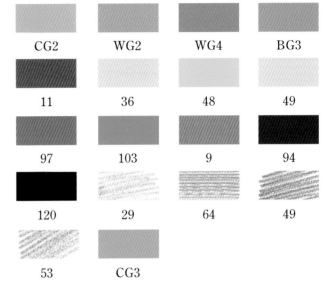

CG2	WG2	WG4	BG3
11	36	48	49
97	103	9	94
120	29	64	49
53	CG3		

手繪成品

daiguanggang

（1）用硬直線繪製出工業建築的透視線，並細化消失點周圍的建築立面。

用時3分鐘

需注意消失點不要過高，掌控好整體透視是一張畫作的重點。

相距很近的兩條硬直線在繪畫的時候，一定要注意手腕處於僵持狀態不動，才能繪製出不重疊、不相交的線。

（2）加強立面建築的明暗關係，突出主體景物。

用時11分鐘

鋼結構暗部不可一片死黑，要有反光。

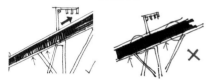

鋼架構網的繪製要靈活，運用釘子線條來繪製。一頭重一頭輕，表現層次。

（3）整體繪製出畫面的喬灌木、地被、場景人物及道路鋪裝，豐富畫面內容，增強畫面的場景氛圍。

用時5鐘

用雙豎線繪製出鋪裝與鋪裝間的縫隙，要注意鋪裝近大遠小的透視關係。找到兩塊鋪裝的中點，根據透視的需要，往裡靠一點，這樣區分鋪裝大小。

近景人物刻畫相對細緻，遠處的人物抽象化即可。

運用抖線的疏密繪製表現出植物樹冠的體積，遠景植物只畫出外輪廓，大面積留白，與前面的樹冠形成虛實變化，拉開前後關係。

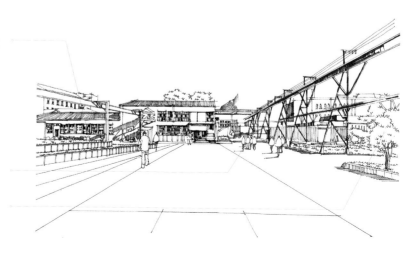

（4）用touch120加強畫面陰影，強化畫面的明暗關係，體現空間感與體積感。

用時3分鐘

人物能烘托場景氣氛，人物的繪製要成組成群，忌諱大場景沒有人物和沒有人物影子的情況出現。

運用掃筆的筆觸加深路肩的暗部及陰影，加強畫面的明暗對比。

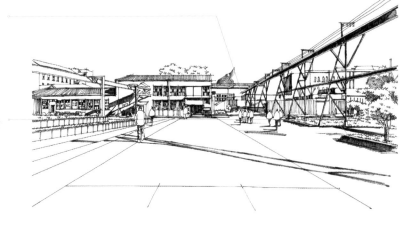

（5）用touch49、touch48、touch97、touch103、touch11、touch49、touchCG2繪製出植物、建築、地面的基本色調。

用時9分鐘

用touch97與touch103繪製立面鋪磚時，要保留部分底色，使畫面色彩豐富。

注意地面灰色調的漸層，運用麥克筆的側峰繪製斜線層次。

遠景樹冠運用揉筆帶點的筆觸，加強樹冠的層次。

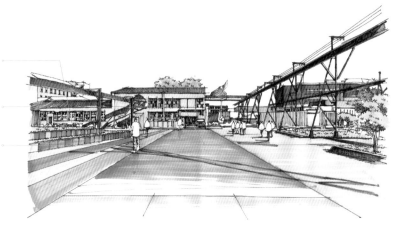

（6）用touch46、touch94、touch103加深植物重色調，然後用touchWG2繪製出人物的明暗關係，再用touch48、touch97繪製出彩色玻璃，最後用藍紫色色鉛繪製出天空顏色，統一畫面節奏。

用時9分鐘

用touch97與touch59的細頭繪製出彩色玻璃的色調。

樹冠運用touch94加深暗部，以揉筆帶點的筆觸表現出暗部不同的層次。

建築的暗部可以選用touch120表現，建築材質用同類色深色調的麥克筆或鋼筆寬線條加深均可。

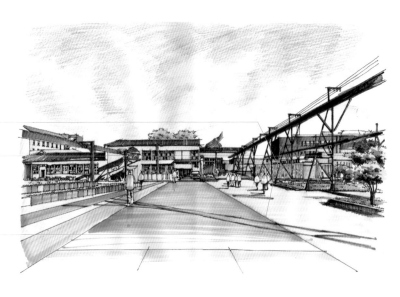

（7）用修正液提出畫面的高光，塑造光感，地面運用色鉛漸層，使畫面柔和，色彩豐富。

用時5分鐘

建築玻璃用touch76與touch185表現，注意遠景玻璃的高光與反光不要過亮，使建築整體後退，強調畫面的空間關係。

不同材質地面的高光應有所區別，並注意不同地面的冷暖關係。

樹冠的高光要圓潤，注意不要過多、面積過大。

（8）調整畫面明暗關係，並用修正液提出局部地面鋪磚，然後用touchGG3統一道路的色調。

用時4分鐘

遠處的天空添加少量純度較高的黃色，讓天空遠近顏色互補，大面積的藍紫色更顯眼。

玻璃窗運用白色斜線表現出高光與反光，並降低高光的明度，可以用淺灰色在高光處覆蓋一遍，也可以在水分未完全乾的時候，用手或者紙巾擦拭，降低明度。

運用色鉛漸層樹冠，注意色鉛不要上的過多，適可而止。

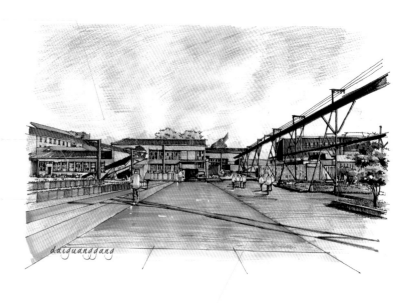

用修正液提出部分地面材質分割，能豐富畫面細節。

5.12 複雜形體建築表現

參考圖片

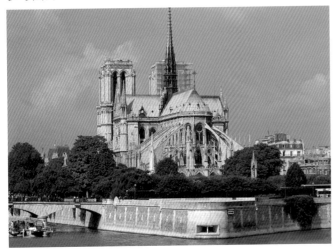

主要用色

CG2	CG4	CG5	WG2	48
WG4	WG5	WG7	36	46
9	84	185	76	47
62	29	64	49	43
53	BG5	97	22	51
25	120			

手繪成品

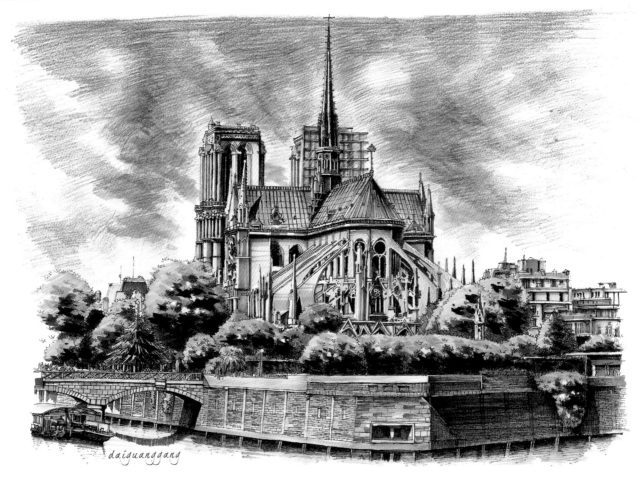

daiguanggang

（1）整體布局，繪製出建築物與植物的大致位置，合理安排畫面的內容。

用時12分鐘

教堂的尖頂要注意沿中心線兩側對稱，畫教堂頂時找準透線的夾角，不可畫得太大。

不同植物的表現形式如下。

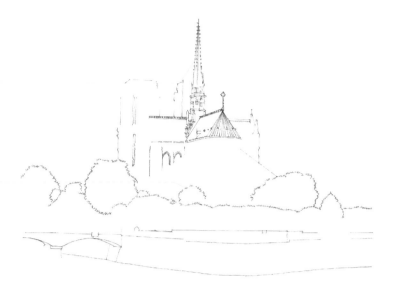

（2）細化建築物結構，刻畫出主體建築的暗部與遠景建築，拉開植物與建築物的層次關係。

用時18分鐘

遠景建築只需畫出基本結構即可，不必細緻刻畫，體現畫面的虛實關係。

教堂靠前的拱形、圓形窗運用不同方向的排線，能更好地掌握暗部深淺層次，保持暗部透氣。

橋墩的暗部運用不同方向的排線，塑造出暗部透氣及橋的滄桑感。

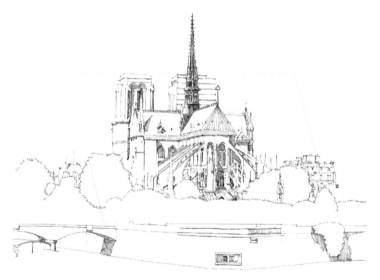

（3）著重刻畫植物的明暗關係，注意植物暗部面積的大小，部分留白，豐富畫面的內容與層次。

用時47鐘

區分教堂各個部分的前後穿插與遮擋關係，可以透過明暗虛實區分。

教堂的暗部不同層次的排線，與教堂亮面大面積的留白形成強烈的明暗對比，增強了畫面的空間感與體積感。

松柏類植物大多數呈現出三角形的形態，繪畫時應牢記，並注意周圍植物外輪廓的走向。

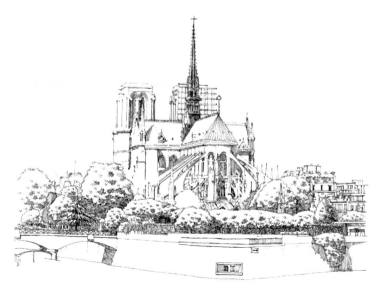

（4）用touch120加強畫面的明暗轉折關係，強化
光感，使得畫面光感強烈。

用時7分鐘

樹冠的明暗交界線忌諱呈現一條直線，
要記住樹冠是有體積的、是圓的。

暗部運用掃筆的筆觸加強河道立面的暗
部層次。

橋身的材質刻畫，要注意材質的排列方式，避免出現上下
兩塊材質擺放一致。兩塊材質與材質之間應該是相互錯開
的。

河道立面材質要注意疏密，局部留白。

（5）用touch9、touch48、touch46、touch47繪製
出植物底色，然後用touch36繪製出建築物亮色，接著
用touch185和touch76繪製出建築物屋頂、水體及河道
立面的暗部。

用時8分鐘

橢圓形的植物常用揉筆帶點的筆觸表現樹冠層次，而三角
形的松柏類植物主要是隨著樹枝條與葉子的走向繪製。

用有色葉樹種的色調引導畫面的視線。

（6）用touchWG2繪製出河道立面牆體的色
調，然後用touchCG2繪製出遠景建築的色調，接著
用touch84加深紫色樹的暗部層次，最後用touch43、
touch51加深綠色植物暗部，塑造出植物的體積感。

用時7分鐘

加強視覺中心的有色樹的樹冠，使其
更加突出，更好的引導視線。

遠景建築運用冷色調繪製出基本顏色即可。

用touch9與touch7繪製出建築教堂屋簷的暗部色調，亮面運
用touch36繪製，黃色與紫色互補。

加強水面的環境色，豐富畫面色彩。

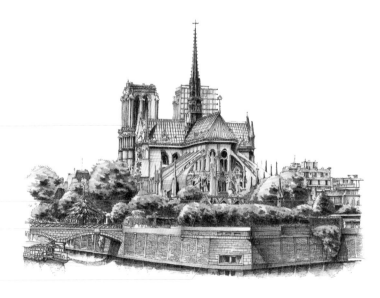

（7）用touch76加強建築物屋頂的深色調，然後用touch97加強河道立面牆體材質的顏色，接著用touch22繪製出船與橋的紅色材質，再用物體的固有色強化水中的倒影，最後用修正液提出畫面中的高光部分。

用時12分鐘

天空用藍紫色色鉛整體繪製，局部變化可以用touch76加以覆蓋，使顏色穩重。

要注意建築亮、暗部色彩的冷暖變化，暗部偏冷則亮部就偏暖，反之一樣。

高光要圓潤，一般在明暗交界線上及深色處提亮。

透過靈活的水面襯托出船的動態。

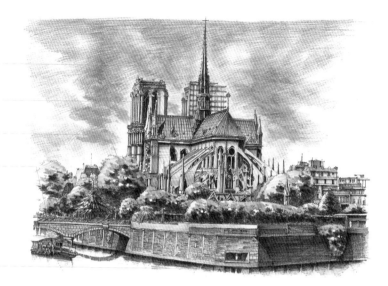

用touch97增添河道立面的材質顏色，並用修正液提出高光，修整畫面細節。

（8）調整畫面，用灰色系列較深的顏色加強明暗交界線，為樹冠、建築及水體添加環境色，修整畫面。

用時5分鐘

位於教堂的後建築玻璃反光不可太亮，不能超過亮部。用touch62加深陰影並用色鉛漸層，使遠景建築邊緣與天空渾然一體。

教堂屋頂整體色彩偏藍，暗部用紫色色鉛加深層次，並局部提亮，塑造光感。

河道立面暗部用偏紫的色調豐富暗部層次，並加強修整水體的環境色。水體環境色應多選用色鉛表現，容易控制畫面效果。

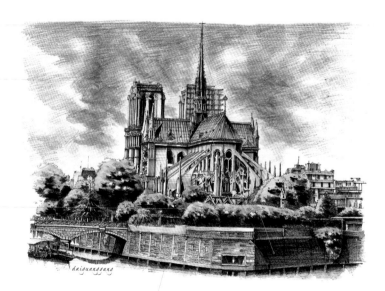

靠近紫色樹葉的綠色植物應加上少許的紫色，使它們的色彩相互呼應。

223

5.13 歐式建築表現

參考圖片

主要用色

WG2	WG5	CG2	CG4
36	97	9	94
48	46	47	55
185	76	31	43
29	64	49	53

手繪成品

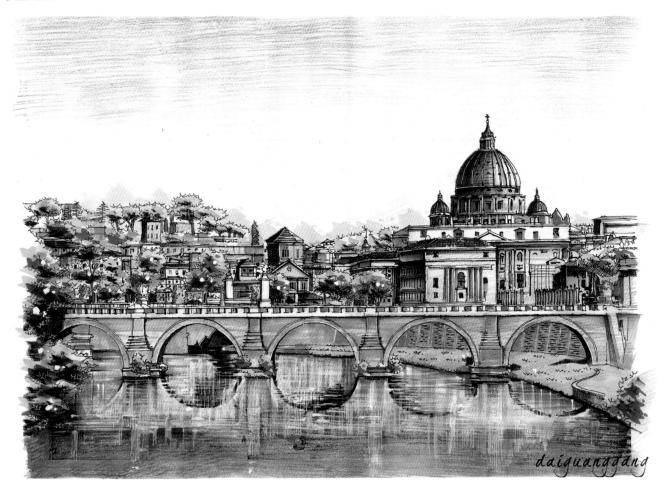

daiguangdang

（1）用線勾勒出建築物的大致位置，合理安排
畫面內容，並局部強化畫面最深的部分。

⏱ 用時16分鐘

注意歐式建築物屋頂，沿中心線兩側基本對稱，避免出現
兩側不對稱，相差甚遠的問題。

找準畫面中較突出的建築，虛化其邊緣的建築，理清畫面
當中的主次建築，突出主體建築。

繪製橋洞時要注意橋洞的弧度及弧面寬窄。正對我們的橋
洞沿中心線兩側基本對稱。

（2）細化建築物結構，加強建築物屋頂的明暗
色調，豐富畫面內容。

⏱ 用時13分鐘

加強建築物屋頂及暗部的繪製，拉開建築物的空間層次。

注意橋洞在草地上的陰影面積，並用水面線與牆線拉開前
後的空間關係，橋洞運用不同方向的排線保持暗部透氣。

運用斜線條排線加強建築塔的明暗關係，建築塔小窗運用
短豎線點綴即可。

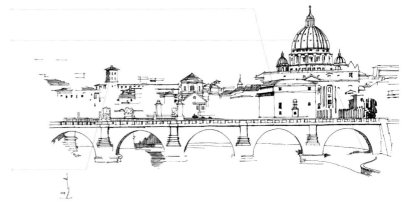

（3）繪製出畫面植物的造型，並加強植物的明
暗關係，統一畫面節奏。

⏱ 用時24鐘

運用橫線條的疏密排線，表現出建築物屋頂的明暗關係，
屋頂下的門窗可以用黑色塊抽象表示。

樹冠的暗部運用斜線條統一，並用豎線條表現出樹冠在橋
樑上的陰影，排線的疏密要做到心裡有數。不同方向的線
條排列，拉開了樹冠與橋樑的前後關係。

運用豎線和曲線表現出水面倒影。

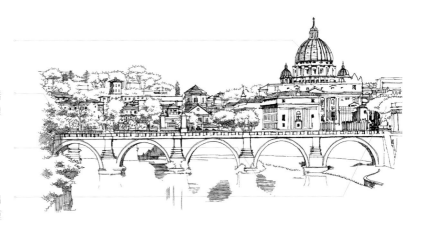

大場景當中的樹冠應大面積留白，而遠景樹冠可以勾勒出
基本輪廓，或是後面運用麥克筆表現出它的形體。門窗運
用黑色塊抽象表現即可。

（4）用touch120加強水景暗部與建築物的明暗表
現，為麥克筆上色做準備。

用時7分鐘

植物樹冠運用揉筆帶點的筆觸表現出暗部層次。

水面運用掃筆的筆觸繪製出深淺不同
的明暗層次。

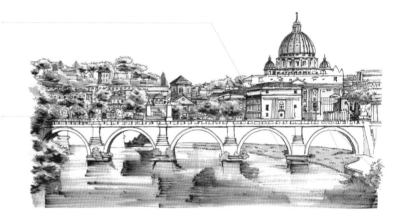

（5）用touch48、touch46、touch47繪製出樹冠與
草地的顏色，然後用touch76繪製出前景水面的色調。

用時8分鐘

繪製草地底色時要注意留白。

用揉筆帶點的筆觸繪製出畫面邊緣植物樹冠的色調層次，
水中的倒影用豎向的掃筆繪製完成。

（6）用色鉛與修正液塑造出水景，然後用
touch76局部加以覆蓋，使色鉛顏色與麥克筆很好地融
合在一起。

用時15分鐘

立面牆體材質運用麥克筆的細頭點綴表現，但要注意大小
與疏密關係。用修正液提出高光與反光，豐富畫面細節。

用修正液點出植物高光，注意高光點要圓潤飽滿。水面環
境色則大膽地運用色鉛添加。

倒影旁的反光用豎向白線表現，拉開水面明暗對比關係，
營造出強烈的鏡面效果。

水景反光表現，首先應用修正液提
亮，再用色鉛漸層，接著用麥克筆
融合。

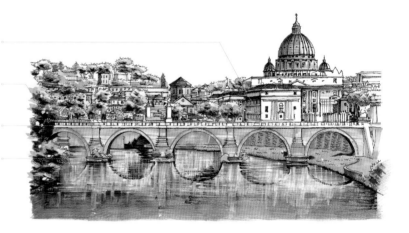

（7）用touch55、touch43加深植物的暗部層次，並細緻刻畫出水面倒影的效果。用touchCG2繪製出遠景樹的輪廓。用修正液提出水面的高光，然後使用藍色色鉛繪製出天空的顏色，統一畫面的節奏。

用時12分鐘

天空運用藍紫色色鉛排線表現，注意排線要有疏密，越靠前的天空越偏藍紫色。

遠景植物用顏色較淺的冷灰色塑造出基本造型。

強調明暗交界線，用修正液提出明暗交界線的亮部，拉開明暗轉折面，注意暗面要有反光，不可畫得一片漆黑。

水中倒影色彩可以直接用周圍景物的固有色表現，只需注意倒影的造型，倒影的造型不可畫得很離譜，一定是周圍景物的形體鏡像而成的。

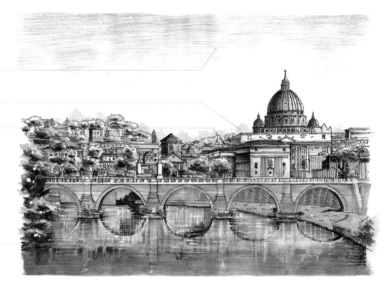

（8）用顏色較深的灰色系麥克筆，調整畫面的明暗關係，加強畫面的明暗交界線。

用時12分鐘

屋頂明暗面的色彩漸層要自然，漸層時可以根據弧面的弧度加深與層次色調。

添加前景植物的環境色，使景物色彩之間相互呼應，不孤立而具有聯繫。

用明度較高的中黃色色鉛漸層遠景植物與天空，而黃色與紫色互補，大面積的藍紫色將會更加突出，使得植物與天空渾然一體。

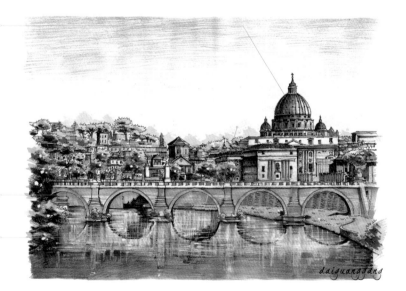

5.14 異形建築表現

參考圖片

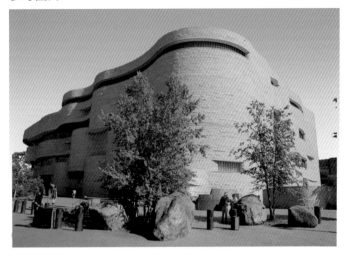

主要用色

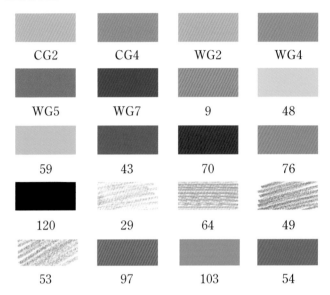

CG2	CG4	WG2	WG4
WG5	WG7	9	48
59	43	70	76
120	29	64	49
53	97	103	54

手繪成品

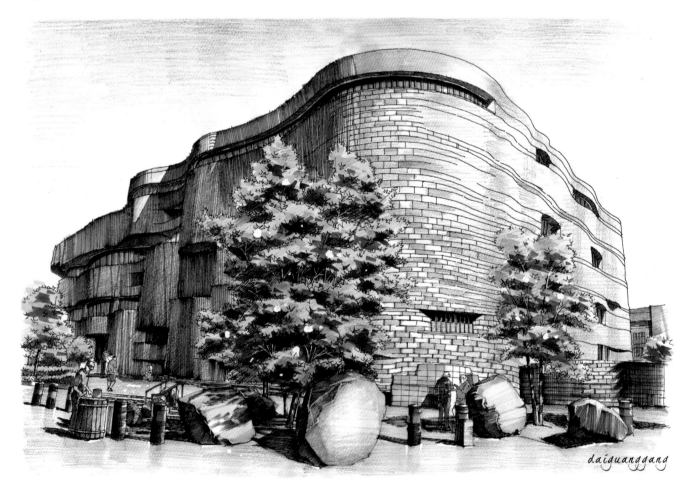

daiguangdang

（1）用流暢的曲線勾勒出建築物的外輪廓，初學者開始時難以控制造型，可以先打鉛筆稿，再上墨線。

用時9分鐘

異形建築物最難掌控的是建築輪廓曲婉變化，繪畫時一定要注意邊線的曲折走向。

用流暢肯定的線條繪製出石頭的造型，體現出石頭堅硬的質感。

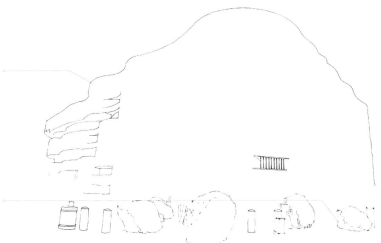

（2）細化建築物結構，並加強前景植物與石頭的造型，為了烘托場景繪製出場景中的人物。

用時12分鐘

稍遠處的喬木運用抖線單純地表現出喬木的明暗，但不刻意強調輪廓線，塑造鬆弛的樹冠。

體積較大的喬木位於畫面中心，應細緻刻畫。首先要強調喬木的整體外輪廓，要抓住外輪廓線的大致走向。

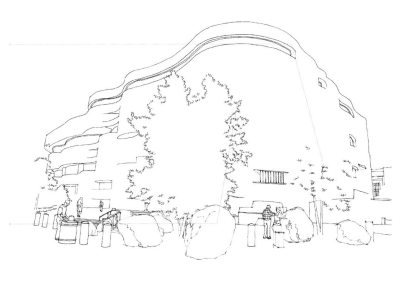

（3）強化畫面的明暗關係，運用抖線刻畫植物暗部。建築牆面暗部陰影用靈活的線條繪製，並注意暗部透氣，忌諱出現過多重疊和相交叉的線條。

⏱ 用時28分鐘

暗部的牆體可以運用豎線疏密排列來豐富層次。

畫面中心的喬木樹冠暗部運用不同方向的排線，塑造出樹冠的體積感與空間感。

根據石頭的結構排線繪製出石頭的明暗光影關係，喬木在石頭上的影子要注意留白，塑造出喬木樹葉的透光性。

遠景人物的塑造要掌握好，只需勾勒出基本輪廓即可，而近景的人物應細緻刻畫。

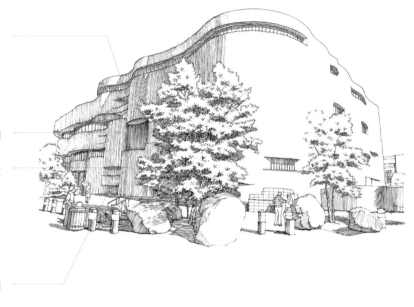

（4）繪製出建築物灰面與亮面的材質，注意黑白灰不同面材質的轉變。

⏱ 用時8分鐘

建築牆體明暗交界線的地方應豎向掃筆繪製，加強建築物的體積，並細緻刻畫出亮部材質的形狀，豐富畫面細節。

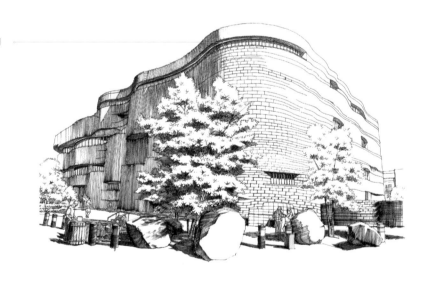

（5）用touch48和touch59繪製出綠色植物的底色，然後用touch36繪製出建築物亮部顏色，接著用touch103繪製出石頭的暗部，最後用touch76繪製出暗部玻璃窗的底色。

用時9分鐘

用touch103繪製出石頭暗部暖色調，拉開明暗色調。

用touch59繪製出樹冠的固有色，然後用揉筆帶點的筆觸豐富色調層次。

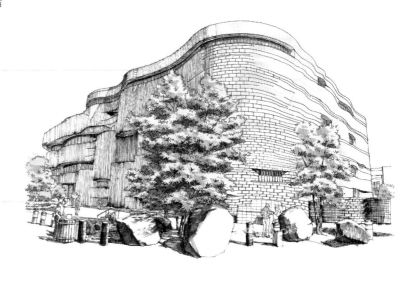

（6）用touch43和touch54加深植物的暗部層次，然後用色鉛繪製出建築牆體、明暗面的材質色調及玻璃的環境色調，接著用touch70與touch76繪製出人物服飾的顏色。

用時20分鐘

用色鉛繪製出建築暗部與地面的色調，排線瀟灑大方。

用綠色色鉛添加暗部玻璃的環境色，豐富畫面色彩。

用touch46加深樹冠，打破上一遍顏色原有的位置，豐富暗部色彩層次。

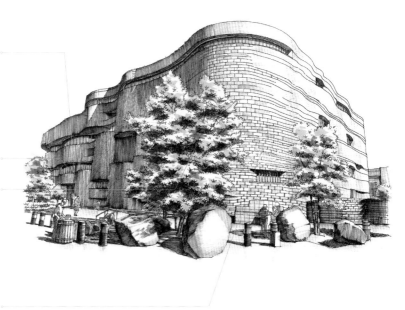

用赭石色與紫色色鉛繪製出建築牆體材質顏色，豐富畫面細節的內容。

（7）用冷灰系列touchCG2、touchCG4、touchWG2、touchWG4繪製出前景石頭、地面及局部矮牆的色調。

用時6分鐘

用touch70與touch76繪製出場景右側的一組人物，烘托場景氣氛。

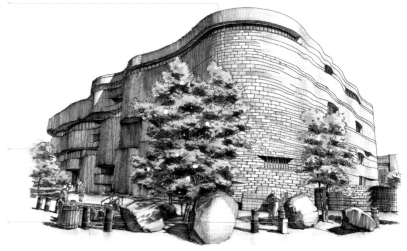

用色鉛表現出建築暗部牆體材質、灰面牆體材質與亮面牆體材質的粗糙感，使建築物更具真實感。

添加植物樹冠的環境色，使得植物融入整個場景色調中。用修正液提出樹枝幹的亮面與高光，塑造光感。

（8）用藍色色鉛繪製出天空色調，然後用touch9為喬木添加環境色，整體調整畫面，完成繪畫。

用時5分鐘

用褐色色鉛加深暗部，用純度較高的橘黃色色鉛漸層灰面與亮面，加大明暗對比關係，使得畫面效果明亮。

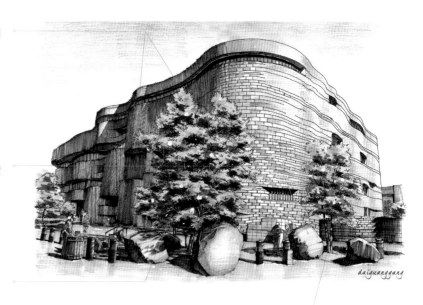

石頭的明暗層次用藍色色鉛表現，使石頭明暗具有冷暖變化與對比。

用touch55進一步加深樹冠暗部，而樹冠邊緣用色鉛漸層，顯得柔和自然。

加深樹幹暗部並局部留白，表現出光的照射方向並能達到加強明暗對比的效果。

第6章
建築手繪鳥瞰圖表現

種不同鳥瞰
圖表現技法

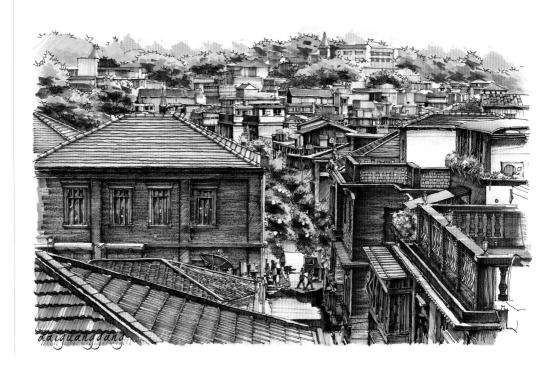

6.1 現代建築鳥瞰圖表現

參考圖片 手繪成品

主要用色

CG1	CG2	WG3	WG2
WG4	WG5	185	76
62	37	47	46
49	43	55	58
59	94	120	64

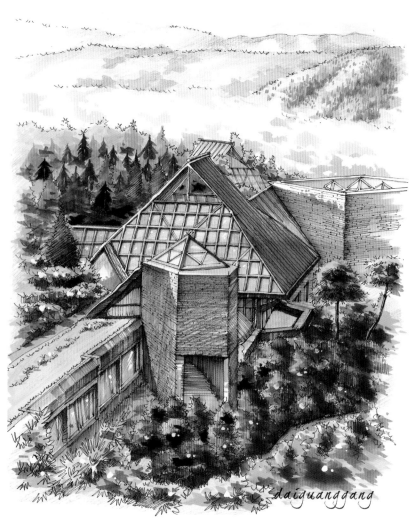

daiguanggang

（1）繪製出主體建築物的外輪廓，用線要流暢，合理布局構圖，讓畫面飽滿。

用時8分鐘

玻璃支撐架用三條線繪製出厚度，增強體積感。

利用抖線繪製出屋頂的草地及地被的透視關係。

（2）用靈活的線條繪製出屋頂的瓦片，並進一步細化建築物結構。

用時17分鐘

根據建築物的結構進行陰影排線，線與線的漸層要有層次感。

屋頂用線要放鬆靈活，並注意遠近瓦片的疏密關係。

窗框轉折面的暗部從上到下運用斜線漸層，窗簾的轉折線從右到左漸層。

入口排線先疏後密，體現進深感與空間感。有利於後面用麥克筆表現空間感。

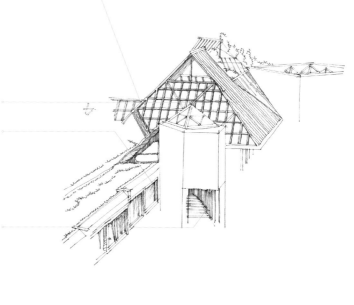

（3）繪製出建築物周圍的植物並加強它們的明暗關係，然後繪製出建築物牆體的材質，材質的繪製要注意疏密及大小關係。

用時22分鐘

遠山和植物只需勾畫出大致外輪廓即可，為後面用麥克筆表現留出餘地。

不同的轉折面運用不同的排線方向來拉開界面，並注意每個面排線的疏密關係。

越靠近建築物植物刻畫得越細緻，不同植物運用不同的線條拉開關係，並注意植物應從主景建築向邊緣合理漸層。

建築體的材質表現應該有疏密之分，並按照建築物結構分布材質，材質的透視關係應該與建築的透視關係一致。

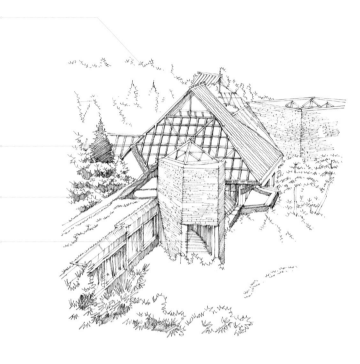

（4）繪製出前景背光面的植物，然後畫出遠景植物輪廓及遠山造型，統一畫面節奏。

用時21分鐘

近處的山可以用抖線表現起伏，稍遠的山用抖線和直線來表現，而遠山的造型則直接用直線表現起伏關係。

靠近建築物的植物局部應該加以區分，做虛實明暗漸層，突出主體建築。

處於前景暗部的植物先確定好基本造型與明暗關係之後，再用豎直線統一暗部。

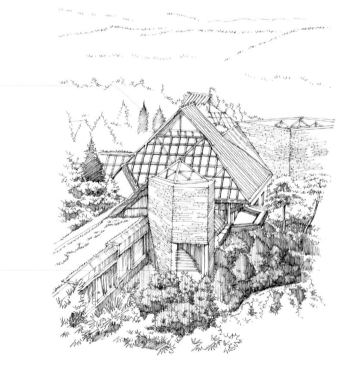

（5）用touch49、touch58、touch43、touch47繪製出畫面綠色植物的基本色調，然後用touch76繪製出建築物的玻璃頂，接著用touchWG2繪製出建築物牆體的背光面，最後用touchCG1、touchCG2繪製出遠景雲彩的色調。

用時20分鐘

遠山的霧罩運用揉筆帶點的筆觸繪製，運用不同的灰色表現出霧罩的明暗層次。

塔形玻璃的表現，注意留白，暗部的留白要少於亮部。

植物樹冠運用揉筆帶點的筆觸表現，兩種色彩之間要有錯落感，不可完全覆蓋。

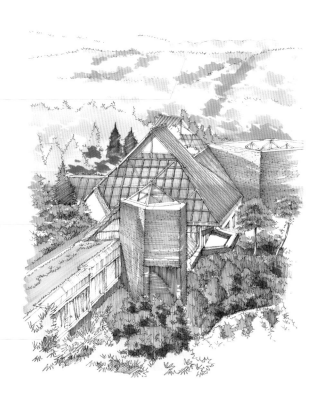

（6）用touch37、touch94繪製出左側暖色調的植物，並用touch55、touch46豐富綠色植物的色調層次，然後用赭石色色鉛豐富建築牆體的色調，再用touch59繪製出局部山體的色調，接著用touch62加強玻璃屋頂的背光面，用touch185繪製出中景金字塔玻璃頂，再用touch58、touch55加強前景植物的暗部層次，最後用藍色色鉛加強遠景山體的繪製，並用touchWG2 、touchCG3 、touchWG5繪製出圍牆及樹幹的明暗關係。

用時16分鐘

暗部牆體運用偏暖的赭石色鉛統一，使得暗部偏暖，與亮部冷色形成冷暖對比。

靠近建築的喬木，用不同的顏色拉開它們之間的冷暖與前後關係，豐富畫面色彩。

離建築物越近的山體相對偏綠，用touch59與touchCG3兩者疊加表現，繪製出灰綠色調，讓畫面在雲裡霧繞，塑造出一種朦朧之美。

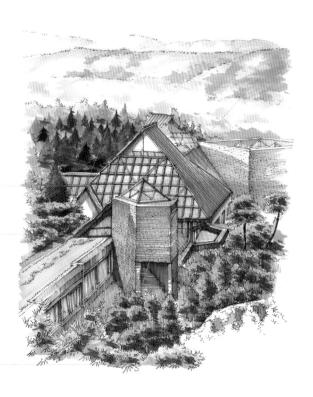

（7）用紫色色鉛加強遠山的背光面，然後用touch120局部加強畫面的暗部重色調，接著用修正液提出畫面的高光，塑造光感。

用時3分鐘

遠山運用藍紫色色鉛畫出山體的明暗關係，並用touch185局部覆蓋，使顏色沉穩，具有層次感。

樹冠運用綠色色鉛漸層，使畫面邊緣層次柔和自然。

繪製出玻璃的環境色，豐富畫面色彩，使畫面景物之間具有聯繫。

植物樹冠的高光要圓潤，注意不能畫得太大，一般在明暗交界線與暗部色調較深的地方提亮。

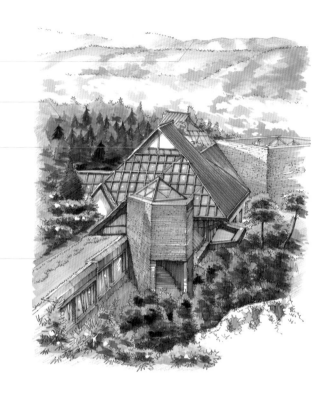

（8）整體調整畫面，加強畫面的明暗轉折，然後用touchWG4繪製出遠山的植物輪廓，注意用麥克筆的細頭來繪製，筆觸要小，有疏密關係。

用時11分鐘

用touchWG4的細頭豎向繪製出遠山植物的造型，並根據明暗塑造山體的明暗關係。

藍色屋頂運用紫色色鉛漸層，豐富屋頂暗部層次。

注意建築物暗部深色調的層次，保持暗部透氣。

暗部玻璃反光，運用雙白線表現，並要注意暗部玻璃的環境色，豐富畫面細節。

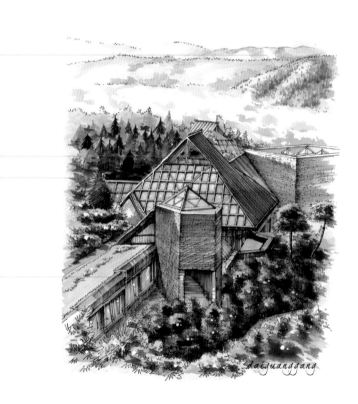

6.2 法式建築鳥瞰圖表現

參考圖片

手繪成品

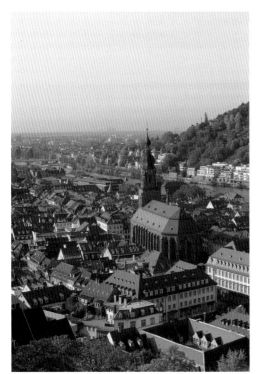

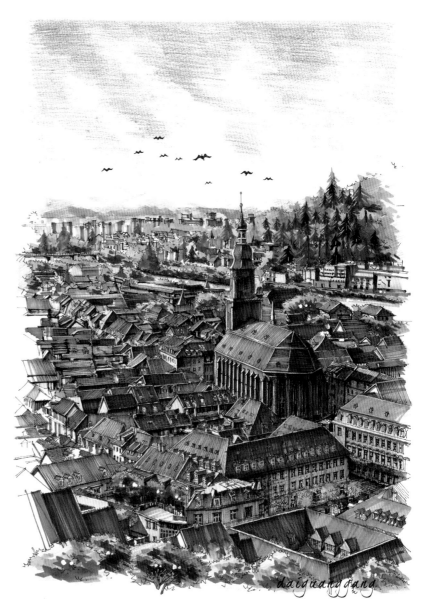

主要用色

CG2	CG4	WG5	WG2	48
WG4	WG5	WG7	36	46
9	84	185	76	47
62	29	64	49	43
53	BG5	97	94	42
25	120	103	55	51

（1）繪製出主體建築群的輪廓。塊體複雜的建築作畫時一定要嚴謹，在整體和取捨的前提下應尊重客觀事實，不可出現大的造型與透視錯誤等問題。

用時15分鐘

主體建築從穹頂向地面作垂線，建築體的兩側應該是對稱的，繪畫時忌諱出現畫偏、一邊大一邊小、兩側弧度相差甚遠等問題。

主體建築的結構線，要注意線條之間的寬度及轉折，盡量一筆畫出轉折。

（2）根據建築物的光影關係排線，繪製出主體建築物的明暗關係，注意每個面微妙的黑白色調變化。

用時21分鐘

主體建築物的轉折面明暗層次要掌控好，透過黑白灰的層次刻畫來增強建築的體積感。

在大場景中，屋頂通風採光的窗戶，不可不畫，也不可刻意強化，繪畫時要注意窗與屋頂交接和穿插，掌握好透視關係。

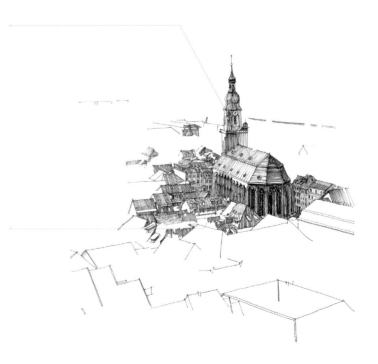

（3）刻畫出畫面前景建築、植物的造型與明暗關係，並區分不同建築屋頂的黑白色調關係。透過線條的疏密排列來刻畫，使得建築與建築之間即統一又分明。

不同色調的屋頂應加以色調區分，根據屋頂坡度來做疏密排線。

處於暗部的植物牆，用豎線與抖線來表現植物明暗層次關係。

窗戶處於屋頂要與明暗色調大致一致。忌諱暗部的窗戶每個面都是一片慘白。

（4）從主體建築向畫面四周漸層，越靠前的越實，越靠近主體建築的越實，越靠後、越靠邊緣的景物越虛。做到畫面虛實有變化、空間感強。

遠景建築門窗可以用小黑色塊表示，簡練即可。

不同的屋頂還可以用不同方向的排線來加以區分，拉開建築屋頂的關係。局部可以用touch120來加強區分。

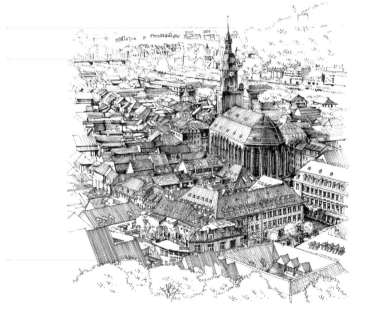

前景植物刻畫應相對細緻，能清晰看出樹幹的一定要畫出樹幹，不可草草了事。

（5）用touch97、touch103繪製出畫面大面積的屋頂，然後用touch76、touchCG2畫出主體建築物屋頂的明暗轉折，接著用touch48、touch47、touch46、touch43繪製出遠山植物的色調與層次，最後用touch36繪製出前景植物的亮部色調，完成畫面整體大色調。

用時10分鐘

遠景雪松的刻畫只需畫出大輪廓即可，注意樹的頂端是比較尖銳的，雖然樹形大致成三角形，但以樹幹為軸，兩側絕非完全對稱，是具有變化的。

建築暗部的色調運用掃筆的筆觸繪製出暗部的不同層次。

斜推筆觸用來繪製邊與邊不平行的形體最常用的一種筆觸。解決了平移等筆觸出現在不平行的邊角上的鋸齒。

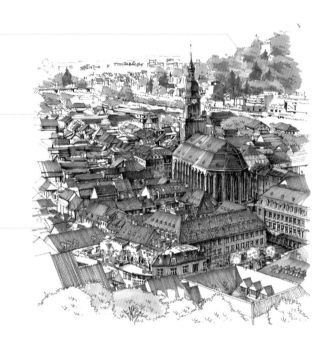

（6）用藍紫色色鉛繪製出天空的色調，然後用touch76、touch185結合藍色色鉛完成遠山的繪畫，塑造畫面的空間縱深感，接著用touch94加強暖色調屋頂的暗部，再用touchCG4加強冷色調建築屋頂及暗部，作冷暖對比，最後用touch120、touch94、touch55、touch51、touch42豐富遠景與近景的植物層次與色調。

用時20分鐘

晴朗天空是一般色調的藍紫色，而陰天是偏藍灰色，一般為了畫面效果的明亮常常處理成晴朗的天空。

遠山的色調一般情況是偏冷的，越偏冷的色調給人視覺感受越靠後，越偏暖則越靠前，可以用touch76、touch185結合色鉛來繪製遠山的色調，注意山體的背光面與受光面。

一般色彩冷暖的處理方式，暗部偏冷亮部就偏暖，暗部偏暖亮部就偏冷。

關於植物樹冠及畫面邊緣層次，常常運用綠色色鉛來作虛實層次，使畫面柔和生動。

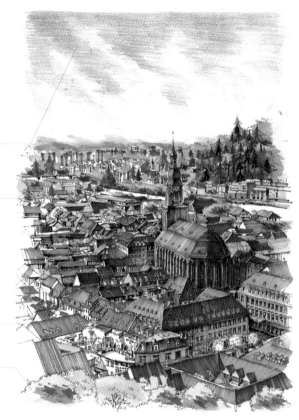

（7）用touchWG2、touchWG4、touchWG7完成畫面暖色調的暗部與亮部色調，突出畫面主體建築，然後用touch94加強前景暖色植物的暗部，統一畫面的節奏。

用時18分鐘

遠處建築只需畫出明暗塊體即可，要與前景建築拉開虛實關係。

處於暗部的植物第一遍顏色不要畫得過於亮，要與暗部色調整體統一。

鳥瞰圖建築屋頂是畫面重點刻畫之一，屋頂與屋頂的色調與明暗應該有所區分，同一種色調的屋頂因遠近程度不一樣，它所呈現出的明暗也會有所區別。

遠景與近景植物的刻畫要講究近景實、遠景虛的原則，遠景運用一種顏色表現樹的造型即可，而近景需要詳細刻畫樹的造型、體積、色調及高光。

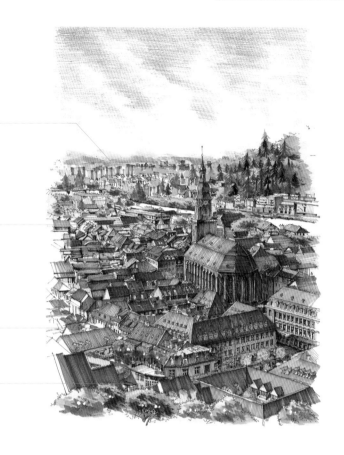

（8）調整畫面，強化畫面的光感，然後用touch185、touch76、touch62畫出河流水面的色調及明暗關係，接著畫出天空的飛鳥，活躍畫面氣氛。

用時12分鐘

注意飛鳥應該有高低錯落，一般呈現M字母形狀。

刻畫水的第一遍色調可以大面積的運用touch185表現，然後用touch76漸層，再用touch62加深來完成繪製。

強化明暗光影，用較深的同類色加深明暗交界線，然後用明度和純度較高的中黃色色鉛加強亮部，強化光影效果。

可以用修正液提亮，加強前景植物的體積，還可以用亮色調的色鉛提亮或豐富色調。

6.3 青島德式建築鳥瞰圖表現

參考圖片

主要用色

1	7	9	CG2
WG2	WG5	WG7	43
46	47	58	59
62	76	94	94
103	120	64	25
29			

手繪成品

（1）從建築物的交界處開始勾勒，用放鬆流暢的線條繪製出建築物的外形。

用時12分鐘

針對不同的建築物運用不同的線條，現代方體建築物多採硬直線來繪製，而轉折多的老建築物則多用軟線條來表現。

從建築最密集的交界處開始繪製，遠景建築只需畫出建築塊體即可。

（2）從主體建築物的屋頂與暗部開始塑造，突出主體建築，拉開虛實變化。

用時27分鐘

暗部轉折面，按照建築物結構轉折排線，要注意保持每個轉折面上的線條清晰，忌諱過多線條的重疊而導致暗部不透氣。

屋頂每個轉折面應該有明顯區分和變化，屋頂暗部應順著屋面坡度排線，做到畫面統一不突兀。

暗部石材表現，要注意先刻畫出石材造型與明暗關係，然後再用斜線統一暗部。

拱形窗轉折面需運用斜線來加強暗部層次，保持暗部透氣，但是要注意排線的疏密關係。為後面用麥克筆表現明暗層次關係打下堅實的基礎。

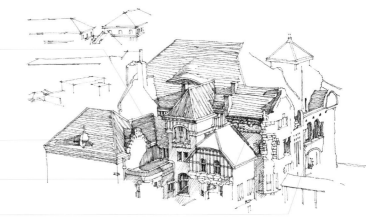

（3）加強建築物屋頂材質的明暗色調，並繪製出前景與中景的植物造型。植物的造型應尊重客觀事實，每種植物的造型應有所區分。

用時19鐘

屋頂垂直相交的排線，注意不要過於密集，保持屋頂暗部透氣，整體明暗色調關係協調。

橢圓形狀的植物，運用抖線區分明暗關係，不同樹的造型及明暗應加以區分。

入口雪松的造型大致成等腰三角形，刻畫時既要考慮造型又要區分明暗關係，增強體積感。

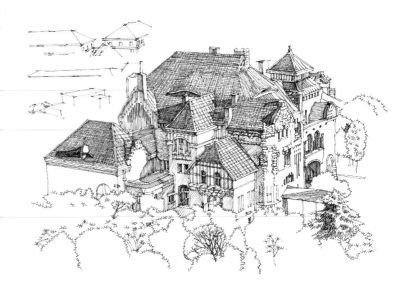

（4）調整畫面的明暗關係，加強建築物周圍植物的繪製，然後用touch120整體加強建築物與植物的明暗關係，統一畫面。

用時23分鐘

遠景植物用抖線勾勒出外輪廓，越靠前的植物越實，拉開畫面的虛實、空間關係。

建築暗部運用掃筆的筆觸來加強明暗轉折，並做到層次自然。

（5）用touch9、touch97、touch76、touch1繪製出德式建築屋頂及暗部窗框的基本色調，然後用touch59、touch47繪製出建築物周圍綠色植物的基本色調。

用時15分鐘

屋頂不同轉折面選用不同深淺層次的顏色繪製，這樣能更好地區分屋頂不同的面。

藍色建築屋頂，要注意亮部與暗部的轉折，局部留白。屋簷下的窗條不宜刻畫得過亮。

運用touch36、touch46、touch76繪製出入口建築頂部的明暗關係。

（6）用touch58、touch43加強植物的暗部色彩，豐富畫面，然後用touch94加強建築物屋頂的影子，再用touch7繪製出亮部窗框的基本色調，接著用touch76與touch47繪製出建築物入口頂棚的明暗光影關係，最後用touchWG2、touchCG5繪製出建築物的背光牆面及門洞與窗洞的色調，並統一畫面的節奏。

用時15分鐘

遠景建築物屋頂要注意筆觸的漸層，尤其是靠近畫面邊緣的建築物屋頂。

樹冠運用揉筆帶點的筆觸表現樹冠的不同層次關係，豐富樹冠色調。

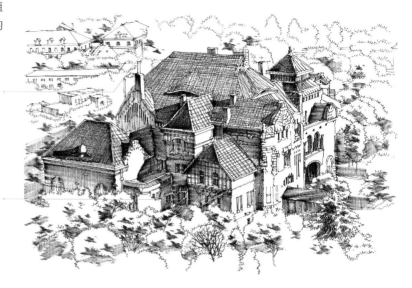

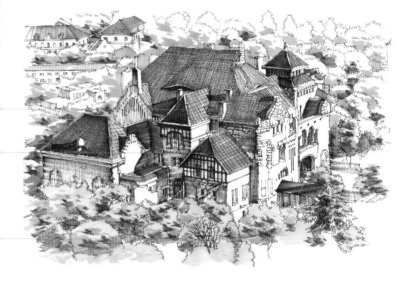

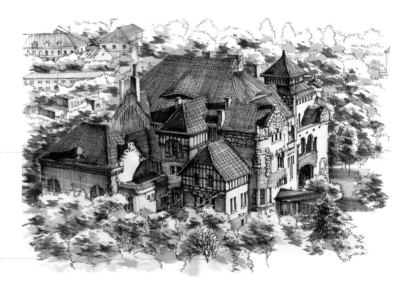

（7）用touchWG7加強建築物背光牆、門洞、窗洞及地面的暗部層次，然後用touch1繪製出樹幹的色調，接著用touch46豐富綠色植物的色調，最後用touch103、touch62豐富屋頂的暗部色調，塑造光感。

用時19分鐘

遠景樹冠可以留白，後面運用灰色麥克筆表現。

加強明暗面的色調，並用修正液提出轉折，加強屋頂的明暗對比，塑造光感。

刻畫出建築物暗部石材的反光與體積，反光不宜過亮。

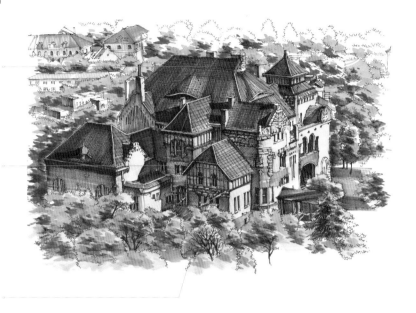

（8）調整畫面，將遠景植物用touchCG2偏冷的色調作虛化處理，然後用touchWG7加強明暗交界線，接著用touch120加強植物的暗部，豐富植物的暗部層次，植物樹冠用綠色色鉛漸層，使得畫面和諧統一，最後用修正液提亮，塑造強烈的光感。

用時13分鐘

用touchCG2繪製出遠景的部分樹冠，虛化遠景植物。

用色鉛漸層，使屋頂顏色漸層自然統一於畫面。

樹冠運用綠色色鉛漸層，使樹冠色調柔和。注意建築物暗部筆觸的漸層，保持暗部透氣。

用圓潤的白點塑造出植物高光，增強植物光感與體積感。

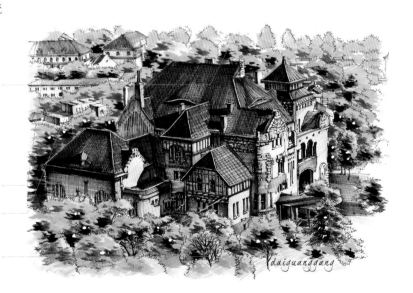

daiguanggang

6.4　鼓浪嶼混搭建築鳥瞰圖表現

參考圖片

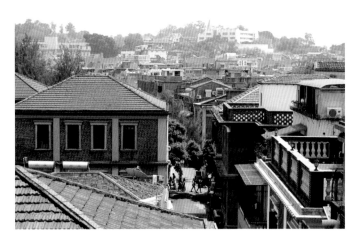

主要用色

WG2	WG5	CG2	CG5
36	97	9	94
48	46	51	55
62	76	BG3	43
29	64	61	120

手繪成品

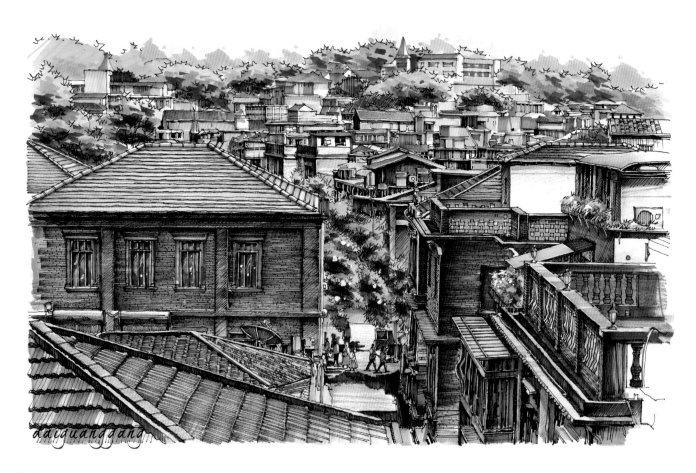

（1）總體布局，繪製出建築物的輪廓。

用時12分鐘

屋脊瓦片根據透視關係進行繪製，用雙弧線繪製出瓦片的厚度，但要注意前後屋脊瓦片的大小關係。

從建築交接密集的地方開始繪製，同時要注意每個面之間的寬度與長度，有利於準確地造型。

（2）繪製出前景建築的屋頂、牆面、欄杆及植物的明暗關係，突出主體建築物。

用時45分鐘

植物密集區運用不同的線條排線來拉開前後關係，做到層次分明。

牆面材質注意疏密關係。每塊磚上下錯位，鋪裝才正確。

不同屋頂的兩個轉折面，材質疏密與材質大小應該有所區分。

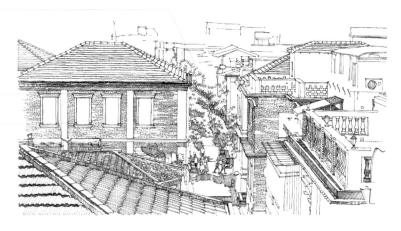

（3）加強中景建築物與植物的明暗關係，遠景的植物只需勾勒大致輪廓即可。

用時28鐘

局部加深遠景植物樹冠，拉開植物的前後、色調、虛實關係。

中景建築的門窗可採用鋼筆寬線條和細線條來表現，注意寬線條與細線條要漸層自然。

圍欄的鏤空部分用矩形來表現。

畫面當中的人物刻畫尤為重要，能烘托建築場景的氣氛。人物的刻畫應遵循三五成群的原則，忌諱一個場景出現獨立的一個人。

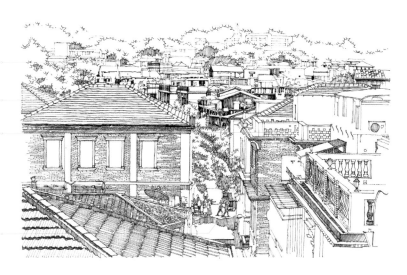

（4）用touch120加強整體畫面的明暗關係，為後面用麥克筆表現做準備。

⏱ 用時6分鐘

牆面受光面留白，能使得畫面明暗層次分明，畫面效果明亮。

運用直線、曲線、弧線表現陽台的不同構件，拉開它們之間的關係。

陽台的花卉造型應放鬆、靈活，為後面用麥克筆表現留下足夠的表現空間。

陽台的窗轉折面用touch120來加強，運用掃筆的筆觸從上往下、從左往右做疊加。

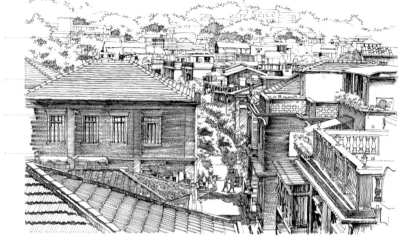

（5）用touch36、touch47繪製出植物的亮部色調，然後用touch97、touch9繪製出建築物屋頂、牆體及陽台花卉，接著用touchCG2繪製出中景建築物的暗部色調。

⏱ 用時16分鐘

運用不同的顏色區分不同的植物。

窗欄的花卉，上底色時要注意綠葉與花的面積大小。

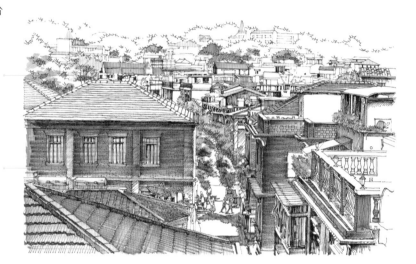

（6）用touch48、touch46、touch43、touch55、touch51完成植物的色調繪製，然後用touchCG3、touchCG5繪製出前景建築物屋頂色調，接著用touchWG2、touchWG5繪製出中景建築物的明暗層次。前景暗部窗戶用touch76、touch62繪製，局部牆體用touchBG3來完成繪畫，統一畫面節奏。

⏱ 用時30分鐘

遠景樹冠部分運用連筆繪製，能很好地表現層次。

人物能活躍場景氣氛，不容忽視。

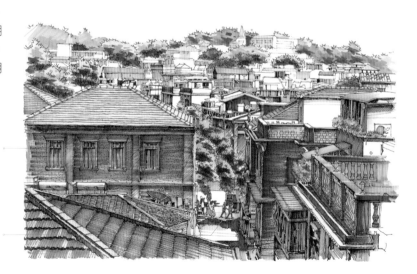

（7）用touchCG2繪製出遠景樹的輪廓，然後用touchCG4畫出中景建築體的漸層色調，接著用色鉛漸層畫面，色階較大的筆觸交接處是層次的重點，最後用修正液提出高光。

用時12分鐘

用touchCG2繪製出遠景樹的輪廓，虛化遠景植物，突出主體建築，使畫面具有虛實變化空間感。

高光一般在明暗交界線與色調較重的地方，注意高光要圓潤，不同地方的高光明暗要有所區別。

屋頂用色鉛漸層，使其變得柔和自然。

建築物暗部牆體要注意反光，拉開暗部不同的牆面。

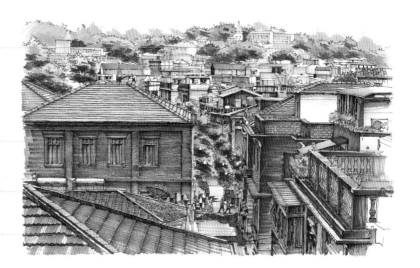

（8）調整畫面，用touch9繪製出綠色植物的環境色，然後用同色系較深的顏色加強明暗交接線，塑造強烈的光影效果。

用時10分鐘

窗檯花卉刻畫運用修正液，提出花卉輪廓，再用touch46加深綠葉的暗部，使花卉明暗對比更加強烈，更加顯眼。

加強陽台雨棚明暗關係，塑造出精緻小空間，豐富畫面細節。
繪製出樹冠的環境色，並用純度較高的中黃色色鉛繪製，加強樹冠亮部的細節，豐富亮部色彩。

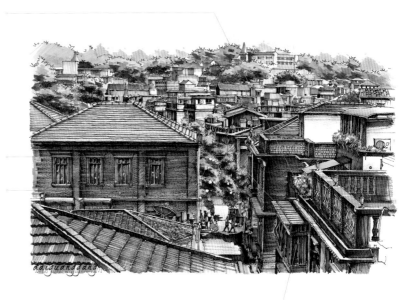

繪製暗部玻璃窗時，要注意周圍物體在玻璃上的形狀，反光不能太亮，可以用環境色touch59覆蓋，使明度降低，統一於暗部。

6.5 杜拜超高層建築鳥瞰圖表現

參考圖片

主要用色

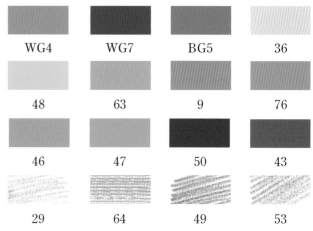

WG4	WG7	BG5	36
48	63	9	76
46	47	50	43
29	64	49	53

手繪成品

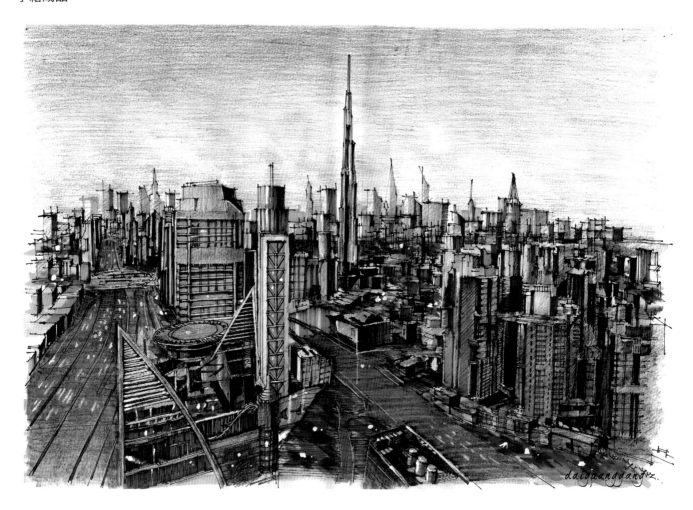

（1）整體布局，用硬直線繪製出建築塊體的關係，處於前景的建築應該加以細化，為後面繪製打好基礎。

用時12分鐘

繪製建築屋頂的轉折線，要找準透視之後再下筆，用幾條簡練的線條繪製出屋頂的轉折與體積。

繪製建築線條比較密集的地方，一定要嚴謹，避免出現線條的相互交錯與重疊，保持畫面整潔，每條線條都有它獨特的作用。

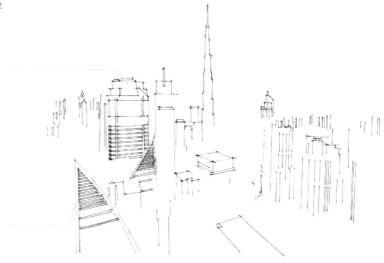

（2）繪製出交通部分，然後圍繞主體建築繪製出邊緣的建築塊體，進一步細化主體建築的結構。

用時15分鐘

注意建築主體細部結構弧線，從上到下的透視關係。要仔細觀察，基礎弱的人建議先用鉛筆起稿，找準透視再上墨線。

對於俯視與鳥瞰角度，畫面中往往會出現離我們越近的建築邊緣傾斜角度越大，繪製時應多對比觀察周圍建築邊線的傾斜角度來做參照。

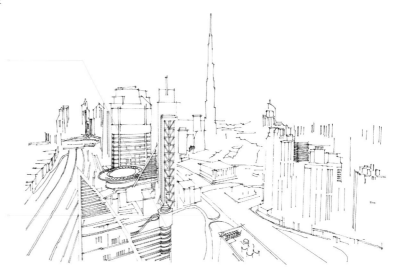

（3）用touch120加強建築塊體的明暗光影關係，為
後面上色做鋪墊。在加強明暗關係時光影要統一明瞭。

用時12鐘

運用快沒水的黑色麥克筆，能畫出層次不同的灰調子，如
遠山的造型，可以利用它來塑造。

用快沒水的黑色麥克筆，繪製出暗部不同層次的黑與灰色
調，能使暗部透氣，容易達到理想的暗部效果。

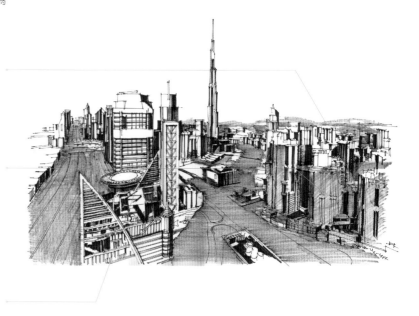

用快沒水的黑色麥克筆，運筆慢的時候也能繪製出很重的
色調，主體建築就是透過這種方式來表現得到的效果。

（4）用大略的線條勾勒出遠景建築塊體，注意
遠景建築塊體與近景建築塊體的體積大小關係，豐富
畫面內容。

用時10分鐘

地面的反光可以用簽字筆排線繪製，增加畫面的細節。

用鋼筆的寬線條表現建築物暗部的窗，豐富暗部層次。

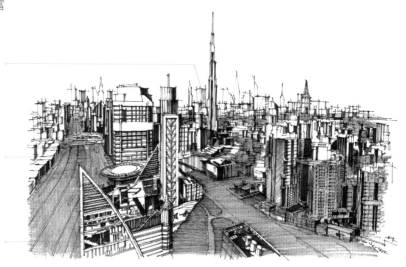

背景的建築物運用流暢的線條勾勒出大塊體即可。注意背
景建築物的暗部不可大面積的運用黑色，應虛化處理。

（5）用touch48、touch47繪製出綠色植物的色調，然後用touch76繪製出玻璃及道路偏冷的色調，接著用touch36繪製出建築物的亮部色調，最後用touchCG4繪製出建築物暗部色調。

用時18分鐘

上底色時，繪製建築亮部色彩應迅速，不留水印，讓筆觸之間顏色更好地融合在一起。

大場景的綠化，應大面積的用色，抽象表現出綠化的大致面積即可，筆觸不可瑣碎。

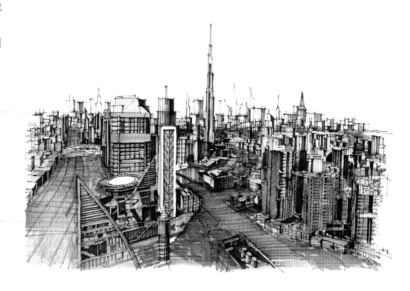

（6）用touchBG5加強畫面中的暗部道路色調，然後用touch50加強綠色植物的色調層次，並用touchCG2繪製出遠景建築物的背光面，接著用赭石色鉛加強建築物的層次色彩，再用touchWG7加強前景建築物的暗部色調層次，最後用touch42加強綠色植物的暗部層次。

用時8分鐘

玻璃幕牆的繪製，要注意從上到下色彩的明暗變化，並用藍色色鉛加以漸層

運用色鉛漸層建築物的明暗，可以使畫面顏色渾然一體。

大場景中處於暗部的車輛應抽象表現，運用修正液點出車輛大致形體，豐富畫面暗部的元素。

（7）用touchWG7整體調整建築物的光影關係，然後用藍色與紫色色鉛繪製出天空的色調，統一畫面節奏。

用時12分鐘

用色鉛排線繪製出天空的顏色，然後用紙巾擦拭，使天空顏色柔和自然。

靠近邊緣的建築物與植物應虛化處理，不必分得很清楚，表現出一種朦朧美，而遠景的部分建築物可以用灰色表現出它的塊體關係，使畫面虛實感更強。

暗部提亮應在明暗交界處提亮，強化明暗對比。

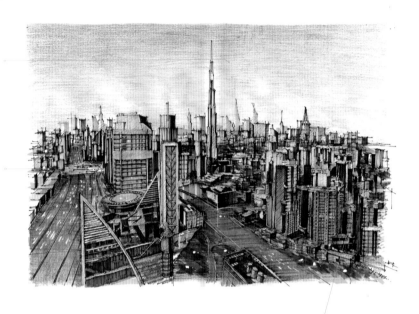

（8）用暖色色鉛加強建築物與天空的層次，然後用touch9加強建築物的色調，接著用touch48加強建築物的環境色。

用時10分鐘

遠景建築物與天空的漸層，用建築物同類色的色鉛表現，使建築物與天空渾然一體。

高層建築物玻璃牆體，越靠近地面的，受到環境色影響越大，偏綠色成分較多。

加強建築物暗部的環境色，使畫面顏色相互呼應，豐富畫面暗部色調。

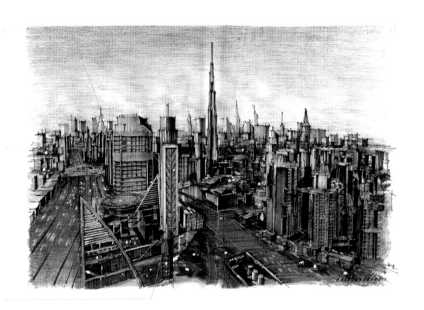